FROM THE GREEK GODS TO THE
FINAL JUDGMENT

用圖片說歷史

從希臘諸神到
最後的審判

揭露光芒萬丈的神話與傳說故事

綜覽歐洲歷史的起源，幾乎就是希臘神祇與基督聖母平分春色，
神話與傳說競相爭豔，留下一個又一個「傳神」的藝術鉅作。
眾神如何度過他們的黃昏？基督教又是如何在歐洲旭日東昇？
且回看這斑斕油墨、精細雕刻，一筆一鑿重現千年以前的那些神那些事。

許汝紘
編著

目錄
CONTENTS

Christian Mythology　基督教神話

出版序

閱讀是一件愉悅的事情，尤其是閱讀歷史。

歷史告訴我們什麼是文化；什麼是真理；什麼是人性的善美；什麼是人類思想的真諦。「用圖片說歷史」系列，試圖將歷史與藝術、生活緊密連結成一個以圖像思考的拼圖，讓輕鬆的文字和圖像的佐證，產生對話。

《從希臘諸神到最後的審判──揭露光芒萬丈的神話與傳說》，是「用圖片說歷史」系列的第一本書，透過文字與圖片的對話，神話的歷史為我們形塑了一個對久遠的美好時代的想像，浪漫又燦爛、美麗而哀愁。因此，我們想像中的神話有了著力點，藉著藝術家的思維和雙手，真真切切地上演著一幕幕精彩的戲碼，讓我們發現在不同時代中，人們看待神話與傳說的不同思維。

本書包含二個重要的神話主題──希臘神話與基督教神話。一個源自於克里特島的傳說；一個發源於羅馬帝國暴政下，逐漸衍生出的心靈慰藉。希臘神話中的諸神有著鮮活的七情六慾，張揚又瀟灑；基督教神話中清苦禁慾的宗教形象與氛圍，莊嚴又意義深遠。藉著文字的引領與圖片的轉換，讓一個個神話中的人物，有了華麗的舞台。受限於篇幅，本書或有諸多不夠周全之處，由衷的期待您的指正，也盼望「用圖片說歷史」系列叢書的規劃，能獲得您的青睞。

生活中不能缺少的許多美好事物，音樂、藝術、建築、文學，它們之間息息相關，交錯發展，藉著閱讀、傾聽、思索，形成一股大家堅持、信守的文化品質。感謝您長期以來對華滋出版的支持與鼓勵，這是我們向前邁進的最大動力。

華滋出版 總編輯
許汝紘

Preface

前言

無與倫比的壯麗史詩

——在波濤壯闊與莊嚴神聖的傳說中，傾聽遠古時代的神話回音。

　　在西洋美術的繪畫雕塑藝術史上，最大宗的主題分類，大致可以分成：希臘神話、基督教神話、各類民族神話傳說、歷史主題及風俗畫等。

　　其中希臘神話（後被借為羅馬神話）和基督教神話，歷來是藝術家們最喜歡創作的主題，對歐洲藝術的發展而言，更像是一場爭奇鬥艷、並駕齊驅的兩匹駿馬，為人類的文化史留下了重要的印記。

　　神話，是人類啟蒙時期企圖探索自然、解釋自然現象的思維結果。閃電、雷鳴、春夏秋冬、生老病死、七情六慾，都被創造出能左右乾坤的諸多神祇。古希臘諸神及英雄們，並非神聖不可侵犯，也不具有宗教氣氛極濃的離奇幻覺，希臘的神是美麗、詼諧、幽默、有情緒，甚至是殘酷無比，鮮活卻也血淋淋的呈現著人類的本性，具有強烈的感染力。而基督教神話則截然不同，那是人們在面臨悲慘的現實下，逐漸衍生出的情緒呈現。他們因屈從於今生的悲劇，而祈求來世的幸福，試圖從縹緲的希望中解脫，減輕現實生活所帶來的苦難，所尋求的精神寄託，最後形成了宗教信仰。

波濤壯闊的希臘神話

　　希臘神話的起源很早，有些神話在西元前 3000 ～ 1500 年的「克里特—

邁錫尼文化時期」便已形成，之後更由許許多多散居在愛琴海諸島、地中海東部希臘大陸各城邦國家的神話傳說，長期而緩慢匯聚而成。

當時文化最發達的國家是位於愛琴海的克里特島。克里特島的神話傳說，對整個希臘神話的形成佔有一定的影響力。諸神之王宙斯在克里特島長大，克里特國王邁諾斯是宙斯的兒子，死後成為冥國的判官；而神話中關於英雄忒修斯的故事，與考古發現的古跡、文物緊緊呼應；甚至連克里特島上的克諾索斯宮遺跡，都被認為是神話中的巧匠代達羅斯所建的「迷宮」；其他諸如伊阿宋奪取金羊毛、特洛伊戰爭等等，從希臘神話過渡到羅馬神話的豐富內容，都是文學、藝術、雕塑、建築中無法忽視的重要題材。

希臘神話具有激勵奮發、追求美好的品質，營造著一種悲壯的人性氛圍。普羅米修斯、赫拉克勒斯等英雄形象，在歐洲的文學藝術中成為反抗黑暗、嚮往光明的象徵；太陽神阿波羅是光明、正義、藝術和青春的象徵；雅典娜是智慧、勇敢和貞潔的集合體；創造人類，又給予人類象徵生存與光明的「火」的普羅米修斯，直到現在，人們都難以忘卻他在高加索山上遭受三萬年之久的苦刑。這些在神話中被創造出來的一個個偉大人物，為歐洲浪漫主義運動留下了不滅的絕唱。許多的祝祭活動、體育競技、文藝表演等盛典，依舊留傳至今。震撼整個古代希臘大陸的第一屆奧林匹克節慶，在西元前 776 年的雅典揭幕，它標誌著希臘文化進入了一個輝煌階段。

羅馬帝國在西元前 146 年侵佔希臘，一躍而為稱霸地中海、愛琴海的世界強國。新興的羅馬帝國極度崇尚古希臘文化，這個在歷史上被稱為「希臘文化傳播期」的時代，直接將羅馬神話嫁接在希臘神話的內涵上。宙斯直接被更名為朱彼得，赫拉更名為朱諾，雅典娜更名為密涅瓦，阿芙羅黛蒂更名為維納斯等等，羅馬建城的傳說，更是特洛伊戰爭的延續。隨著羅馬帝國在歐洲的霸權擴張和拉丁文化的廣闊傳播，人們對羅馬神話可能遠

比希臘神話來得更加熟悉。

　　荷馬史詩中《伊里亞德》和《奧德賽》，就誕生在這個時代。這兩部史詩，與考古發掘出的文物相對照，證明了荷馬史詩確實是被藝術化的口傳歷史，史稱「荷馬時代」。最早的一部系統的神話作者赫西俄德的長篇敘事詩《神譜》應運而生，從此，希臘神話成為千百年來藝術家們取之不盡的創作泉源。

　　歐洲美術史上幾乎沒有一個畫家或雕塑家對希臘神話採取漠視的態度。自文藝復興以來，希臘神話已經成為主要的藝術題材之一。他們崇拜古代希臘的民主精神、文化藝術，想像著古希臘羅馬時代的文化輝煌。恩格斯曾經說過：「拜占庭滅亡時所搶救出來的手抄本，羅馬廢墟中所挖掘出來的古代雕刻，在驚訝的西方面前展示了一個新世界——古代的希臘；義大利出現了前所未見的藝術繁榮，這種繁榮就像是古典時代的重現。」而所謂的「文藝復興」，就是古代希臘、羅馬文藝的再興起。

　　在文學上出現了但丁、薄伽丘等詩人和作家，在繪畫雕塑藝術上的表現更為突出，諸如波提且利、拉斐爾、米開蘭基羅、提香、丁多列托等藝術家，對希臘神話題材的卓越描繪，出類拔萃。

　　到了 17、18 世紀，魯本斯、范戴克、林布蘭、委拉斯蓋茲、普桑、福拉哥納爾、卡拉瓦喬、貝里尼等藝術家，都曾以希臘神話故事為題材，留下了燦爛的作品。19 世紀初期，古典主義與浪漫主義的交鋒，對希臘神話的表現方法出現了變革，將古典主義畫家如安格爾、卡諾瓦等人的作品，和浪漫主義畫家如傑利訶、德拉克洛瓦的作品相比較，就可以發現他們對希臘神話的解釋存在著極大的分歧。到了 20 世紀初，印象主義以來多元走向的藝術思潮，更使希臘神話獲得了宣洩人性的發展生機，羅丹、布林德爾的雕塑；馬奈、雷諾瓦、魯東、克林姆等畫家的作品，甚至是畢卡索等

抽象主義畫家，都對希臘神話作了個性張揚、自由揮灑的藝術闡述。

莊嚴神聖的基督傳說

　　基督教產生於西元前 1 世紀的羅馬帝國東方各行省（相當於現在的以色列、巴勒斯坦、伊朗、敘利亞以及埃及一帶）。當時，生活在羅馬帝國殘酷統治下的人民，曾經掀起過聲勢巨大的暴動。歷史上最著名的西西里奴隸的兩次暴動、斯巴達奴隸起義，都曾經動搖過羅馬帝國的統治。然而，這些暴動最後都遭到統治階級的殘酷鎮壓，成千上萬奴隸被釘死在十字架上。面臨悲慘的現實，人們逐漸將精神寄託在宗教信仰上。心靈上的安慰，成為消極對抗社會不公的宗教形式，從精神上擺脫羅馬帝國的殘暴統治。這時一個降臨世間的神秘「彌賽亞」死而復活的神話傳說，由信徒們口口相傳，他們堅信羅馬帝國的末日即將來臨，並將受到上帝的審判，一個平等幸福的世界已為時不遠。「彌賽亞」以「神子」的方式，造就了耶穌的形象。

　　有關耶和華的神話，現保存在《舊約》中；有關耶穌的神話，則保存在《新約》的四福音書裡。在《新約》的《啟示錄》裡，它以神話性質的文學描寫狠狠地咒罵了羅馬帝國，尤其是對殘暴的尼祿王。信徒們在教會裡宣洩著對羅馬帝國的仇恨。

　　耶穌到世間為人贖罪、受苦，最後被害、復活、升天，與上帝同坐寶座審判世人。這些故事得到文學家和畫家的形象再現，從此，教堂建築和宗教繪畫雕塑成為熱門藝術。中世紀的拜占庭正教在宗教儀式的形成、宗教建築和繪畫形式的創建上，有著十分重要的奠基地位。聖母和聖子、聖徒的形象，在拜占庭的壁畫、鑲嵌畫上得到了確定。

　　作為一個神話故事，耶穌的一生是值得同情、稱道的，人文主義畫家重新詮釋並創造了耶穌的形象。這是文藝復興時期畫家們在藝術思考上的收穫，與教會宣傳或受雇於教會的聖像畫家的作品，沒有共同之處。無論從社會學或是藝術的角度來看，宗教藝術除了具有繪畫、雕塑藝術本身的創作規律和美學價值外，無可避免地受制於宗教教規、經書的闡釋和宗教派別的佈道需要，以及宗教建築對於創作形式上的約束。

　　文藝復興初期的宗教畫家契馬布耶、喬托等人的作品，已有別於拜占庭的宗教畫，隨著人文主義思潮的發展，尤其是古代希臘、羅馬文化的再發現，使得文藝復興中後期的畫家對基督教題材的處理，滲入了嶄新的思維，並擴大到以人文主義思想為準則，從而在《聖經》中找尋有明顯反禮教色彩的題材，例如，抹大拉瑪利亞、耶穌赦免罪婦、莎樂美等，能帶給人們新思想啟蒙的故事。

　　然而徹底打破傳統宗教繪畫創作陋規的，是 18 世紀開始的工業革命所帶來的科學觀，以及浪漫主義藝術運動對宗教藝術的衝擊。當歐洲社會迅速步入資本主義世界之後，宗教建築出現了劃時代的變化，淡化了傳統模式而向一般建築形式靠攏。當高更於 1889 年畫了《黃色的十字架》；當梵谷把「基督在以馬忤斯」的傳統題材，闡釋成荷蘭礦區工人的家庭生活寫照之後，隨即產生了一批完全平民化的、或把基督及其門徒轉換成平民的創作風潮。

　　從拜占庭正統教義繪畫，到 20 世紀出現的抽象主義宗教繪畫和教堂裝飾中，可以明顯地看出，宗教教規和經書闡釋已經淡薄了許多。

希臘神話

GREEK
MYTHOLOGY

Gods of Olympus
奧林匹斯的神族

所有的故事，都是從弒父篡位開始的。

　　在宇宙還沒有形成之初，一切都是雜亂無序的狀態，只有廣大無垠的混沌，黑漆漆一片。在希臘神話裡，混沌之初是由一位叫做卡俄斯的神和他的妻子倪克斯所統治。久了之後，他們兩個人開始厭倦了這種無止境的統治，於是便叫來他們的兒子厄瑞部斯（黑暗）來代替他們執政。厄端部斯是個有野心的人，他伺機推翻父親自立為王，還強娶了自己的母親，生下了兩個象徵光明的兒子──菲碧（光明）與希墨洛斯（白晝）。後來他們也有樣學樣地推翻了父親厄端部斯，統治了世界。

　　這時，卡俄斯的混沌王國算是真正的徹底瓦解了，輕的上升為天，重的下沉為地，地下為黑暗的塔耳塔洛斯，宇宙初具了規模。這個時候，成形於卡俄斯王朝的神靈厄洛斯創造了俄刻阿努斯（海）與該亞（地），並給廣袤的大地樹木花卉、飛禽走獸等動植物。

　　大地的母親該亞，生出了天神烏拉諾斯。烏拉諾斯又與母親生了十二個泰坦（即第一代神族），為了怕他們長大之後來和自己爭奪王位，於是烏拉諾斯把十二個泰坦，一個一個拋入黑暗的塔耳塔洛斯裡。

　　後來，泰坦之一的克洛諾斯（羅馬神名為：薩圖耳努斯）在塔耳塔洛斯聚眾叛變，推翻了父親烏拉諾斯，奪得王位，並且與他的妹妹瑞亞（羅馬神名為：俄普斯）結婚。克洛諾斯想起父親臨死之前說過，他將會敗於

自己兒子手下的詛咒，也開始害怕自己的兒子會起來篡奪王位。於是為了保持自己的統治權，每當妻子生下孩子，克洛諾斯就立即將他吞下肚子裡去。

但是，瑞亞看見自己心愛的孩子一個一個被丈夫吃掉，非常痛心，就動了母愛之心，當她生下第六個孩子時，偷偷地以石塊包代替初生的嬰兒，讓克洛諾斯吞下肚裡去，然後將自己的孩子放在愛琴海的克里特島上的伊大山的地克特洞內。

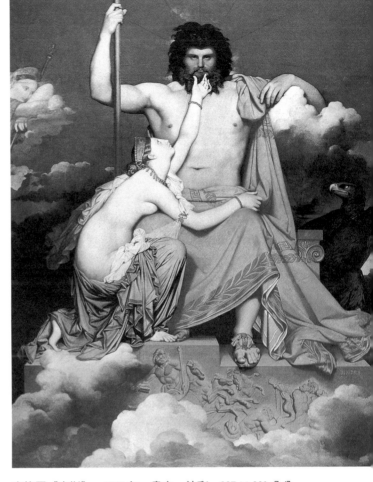

安格爾《宙斯》，1811 年，畫布、油彩，327 × 260 公分。
對安格爾而言，神話和聖經題材，是他創作歷史畫的重要源泉。畫面中宙斯嚴肅冷峻的氣勢，充分突顯了眾神之王的形象，充滿浪漫主義情調。

瑞亞派了阿德拉斯提亞和伊狄亞兩個女神幫助她扶養孩子長大，她們用神羊阿馬爾提亞的奶餵他。瑞亞還派遣兩個克里特斯武士守衛著孩子，只要孩子一哭，他們就揮動武器，以刀槍的撞擊聲，掩蓋住孩子的哭聲，防止被克洛諾斯聽見。

孩子長大之後取名為宙斯（羅馬神名為：朱彼得），他在普羅米修斯

等神的幫助下，打倒了父親奪取王位，救出了被父親吞下肚子、在父親肚子裡長大的哥哥和姐姐們。宙斯自己做了雷電之神，娶了姐姐赫拉（羅馬神名為：朱諾）為妻，統治了全宇宙，天上、地下一切都受他的管轄。

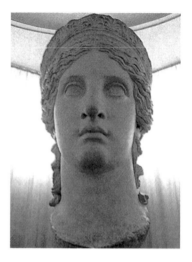

魯多維奇《赫拉像》

這是古希臘雕塑的羅馬臨摹作品。善嫉又狠心的天后赫拉，是宙斯的姐姐，也是他的妻子。在希臘神話中，赫拉為了自己的地位，對宙斯與情人生下的私生子女，無所不用其極的痛下殺手。

　　宙斯封大哥黑帝斯為塔耳塔洛斯王統治冥國，封波塞冬為海神，統治大地上所有的海洋與河川；宙斯的一個姐姐狄米特（羅馬神名為：刻瑞斯）成為新的地母，掌管五穀及農業，而宙斯最大的姐姐赫斯提亞（羅馬神名為：維斯塔）則作了貞女神，照料人間的所有家庭。

　　宙斯自己又與女神和凡間女子相繼生了很多神和英雄，組成了龐大的神族，住在希臘帖薩利亞境內的奧林匹斯山，所以在希臘神話中將他們統稱為奧林匹斯神族。這些神分掌世界，各在其位、各司其職，各具有不同的象徵意義。而這些神和英雄們曲折離奇的故事，就成為歐洲文學藝術的重要來源與養分。

　　古希臘雕塑中有一個相傳是宙斯的胸像和一個赫拉的胸像，也留下了一個宙斯在克里特長大的浮雕。那個停在洞頂上的大老鷹後來成為宙斯權力的象徵（註1），站在宙斯後面的是一個吹風笛的半人半羊人名叫薩提爾，經常可以在以神話為題材的繪畫中看到。

--

註1 各民族的神話開始時，大都留有圖騰，希臘人認為自己的祖神是獸形，例如：宙斯原形為鷹；赫拉原形為孔雀等。隨著文化的發展，經過「神人同形」的階段，才遂漸以人的形象來象徵諸神。

　　法國新古典主義代表畫家安格爾在《宙斯》一畫中，將宙斯刻畫出一種具有聖像般的威嚴感，在宙斯身旁的老鷹，象徵著他無上的權威與睿智；而阿尼巴‧卡拉齊所繪製的《朱彼得與赫拉》，赫拉身旁的孔雀，象徵著她的美麗容貌與原型，拿著弓箭的愛神，則將兩人鶼鰈情深的樣貌，刻劃得栩栩如生。

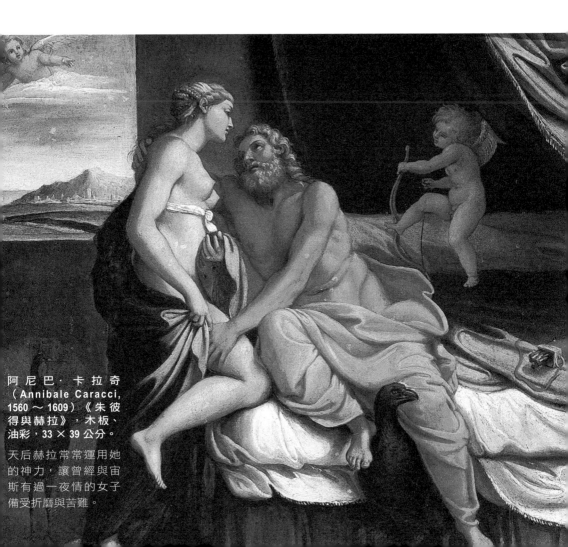

阿尼巴‧卡拉奇（Annibale Caracci, 1560～1609）《朱彼得與赫拉》，木板、油彩，33×39公分。

天后赫拉常常運用她的神力，讓曾經與宙斯有過一夜情的女子備受折磨與苦難。

Prometheus

竊火者普羅米修斯

他創造了人類，也為了人類，在高加索山上忍受三萬年的苦刑。

　　既然有神族就必然有人類。厄洛斯已經在大地上種植了草木、繁殖了動物，就想到還應該創造一種能夠享受這些生物的生靈，於是便叫普羅米修斯去創造人類。

　　普羅米修斯是泰坦神伊阿珀托斯和特彌斯的兒子。在宙斯篡奪王位的戰爭中，他選擇站在年輕的宙斯身旁。當宙斯在奧林匹斯山上組成神族、分掌世界大權時，普羅米修斯卻不願意作神。於是，他離開奧林匹斯山來到了大地，他答應了厄洛斯的請求用泥土創造了──「人」。

　　厄洛斯給了人類生命，智慧女神雅典娜給了人類靈魂。可是，當普羅米修斯負責教育人類的時候，卻發現沒有火是不行的。於是，他冒著生命危險來到了奧林匹斯山，偷了當時只有神才能享用、象徵光明的──火種。

　　普羅米修斯不僅使人類具有和神一樣的生存和創造生活的能力，還教會人類烹調、營建、文藝、醫藥⋯⋯等等技藝。他把一切有益的事物都賜給了人類，同時又把一切瘟疫、痛苦、仇恨、戰爭等等都封閉在一個盒子裡，不讓人們受到它們的危害。普羅米修斯是人類的創造者、導師和朋友，也是古希臘人民心目中，為了和平、幸福、自由、奮鬥的英雄典型。

　　當宙斯知道普羅米修斯把神火偷給了人類之後，非常生氣，便以兇殘的手段懲罰這個竊火者──用鎖鏈把普羅米修斯鎖在高加索山的峭壁上，

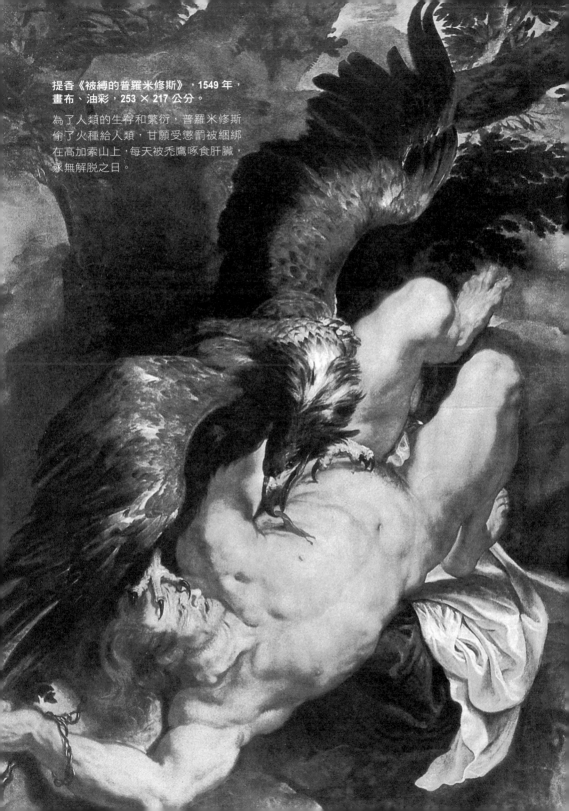

提香《被縛的普羅米修斯》，1549 年，
畫布、油彩，253 × 217 公分。

為了人類的生存和繁衍，普羅米修斯
偷了火種給人類，甘願受懲罰被綑綁
在高加索山上，每天被禿鷹啄食肝臟，
永無解脫之日。

每天派大老鷹吃掉他的肝臟。但這個人
類的朋友、真正的英雄普羅米修斯是
不會死亡的。白天，普羅米修斯的肝
臟被吃掉，晚上又長了出來。

　　偉大的人類創造者普羅米修斯，就
這樣永無休止地在高加索山上，忍受了三
萬年漫長歲月的苦刑，堅決不向宙斯屈
服。具有鋼鐵般堅強意志的普羅米修斯的
形象，在歐洲文學與藝術的發展史中，產
生著巨大的影響力。

古希臘彩陶工藝《被綁的普羅米修斯》，約西元前 6 世紀。

　　根據古希臘人的傳說，人們配戴鑽石戒指、手鐲或金項鏈，就是為了
紀念並分擔普羅米修斯被綁縛在高加索山的痛苦——實際上，這可能只是
珠寶工藝商人們，為了尋找美麗的象徵和古老的根源，所杜撰的美麗藉口
罷了。

　　後來，大英雄赫拉克勒斯代表了人類的意志，拯救了普羅米修斯。

　　義大利文藝復興時期威尼斯畫派畫家提香的《被縛的普羅米修斯》，
普羅米修斯無奈地任由兇猛的老鷹啄食他的肝臟，緊握著的拳頭與痙攣的
腳趾，透露出這位偉大聖者的不幸和痛苦。在古代希臘彩陶工藝中，也留
下了普羅米修斯不滅的形象。在一個帶耳的陶盆底部彩繪著《被綁的普羅
米修斯》，展現了這場神界的爭鬥。

　　宙斯雖然禁錮了普羅米修斯，但對他創造的人類依然懷恨在心，於是
決心要把人類徹底除掉。

　　他首先叫來冶煉神赫淮斯托斯造了一個女人，取名潘朵拉，讓雅典娜

賜給她生命、靈魂和智慧，還讓赫耳墨斯賜給她美麗的容貌與裝飾，並把潘朵拉帶到凡間嫁給普羅米修斯的弟弟厄庇墨透斯。

　　潘朵拉做了他的妻子以後，在整理家務時，發現了普羅米修斯封閉罪惡的一個盒子。

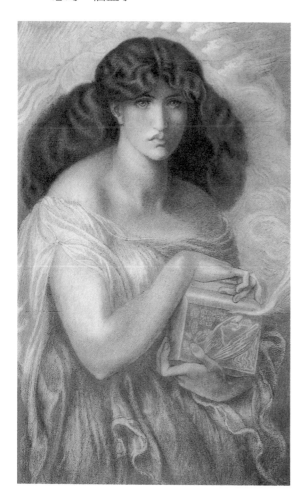

普羅米修斯在被囚往高加索山時，曾經對他的弟弟說：千萬不能打開這個盒子。但現在，潘朵拉發現了這個神祕的盒子，難以克制她的好奇心，整天與厄庇墨透斯吵架，非要看看裡面裝些什麼不可，最後終於被她打開了，被封閉在盒子裡的人類罪惡全部飛了出來，彌漫了全世界。

　　這件事驚動了奧林匹斯山，宙斯決定下凡，看看因為

羅塞提《潘朵拉》，1879 年，紙、粉彩，97 x 62 公分。

潘朵拉發現了一個盒子，於是整天與她的丈夫厄庇墨透斯吵著要打開來看看。當潘朵拉打開這個盒子之後，人類的罪惡全部都從盒子裡飛了出來。羅塞提在盒子上刻著拉丁文：「最後，『希望』留下。」象徵著即使所有的俄都從盒子裡飛了出來，但最終，人類依然保有著最後的希望。

潘朵拉的任性，究竟帶來了怎樣嚴重的後果。於是，他便喬裝成一個老頭，
到了呂卡翁王統治的國家，作了呂卡翁王的門客。

詭計多端的呂卡翁知道這個老頭是宙斯的化身，為了試試他是否真的
是萬能的神，便在設宴招待宙斯時，宰了一個人來作菜，宙斯一聞味道，
就知道呂卡翁犯了彌天大罪，立即拔出雷電棍，霹靂一聲燒毀了呂卡翁的
王宮，並將這可惡的王變成了狼。

宙斯滿腹怒氣的返回天庭，命令海神波塞冬引發大水淹死人類，唯有
普羅米修斯（象徵先知）的兒子丟卡利翁和厄庇墨透斯（象徵後覺）的女
兒皮拉受到宙斯的指示，製作了一艘木舟渡過了漫天大水，倖免於難。

大水退去之後，他們兩人受到地母該亞（也有一說是受到正義女神特
彌斯）的夢示，以石塊創造了人類，所以人類能夠忍受任何的艱難，堅若
磐石。這便是希臘世界關於人類起源的神話故事。

Hades
冥國的國王黑帝斯

一切都是因為愛情，而有了春夏與秋冬。

　　冥王黑帝斯（羅馬神名為：普路圖）也是克洛諾斯的兒子，他實在可以稱之為最苦的一個神了。

　　黑帝斯在克洛諾斯的肚子裡長大，宙斯打敗了父親克洛諾斯之後，救出被父親吃掉的哥哥姊姊們，黑帝斯剛剛走出黑暗的肚子，見到光明，就被分配到同樣黑暗的地府，作了冥王。他不甘心自己的厄運，也想要享受人間的歡樂，於是就發生了這樣一則故事。

　　新的地母狄米特與宙斯生了一個女兒叫普西芬尼（羅馬神名為：普羅瑟萍娜），是一個非常漂亮的仙女，大地上的一切都為她的美麗而永保青春，沒有樹葉枯萎的深秋，沒有寒風凜冽的嚴冬，只有花開燦爛的春天和結果纍纍的夏天。特別是西西里島的居民更是得天獨厚，因為普西芬尼就生活在那裡。

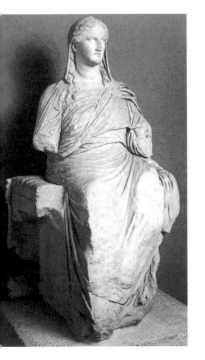

史珂帕斯《地母狄米特像》，西元前340 ～ 330 年，大理石，高 153 公分。

狄米特失去了愛女普西芬尼，心中悲痛萬分，她那深邃的眼裡流露著哀傷，最後竟然逐漸僵硬，變成了石像。

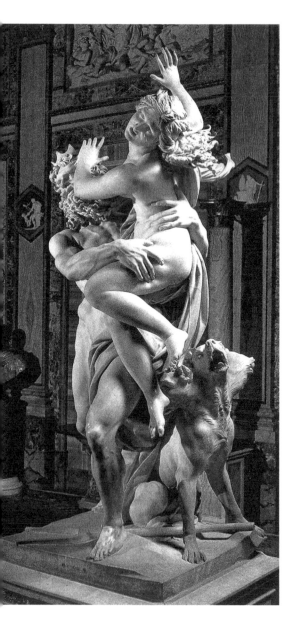

大地上的歡樂，打動了地底深淵裡的黑帝斯，他不自覺地愛上了普西芬尼。

有一天，當普西芬尼與一群青年男女們正在跳著舞時，黑帝斯打開了地府的大門，跳出來搶走了普西芬尼。從此以後，大地萬物枯萎，一切生機都臨近末日了無生氣，人們從此之後再也得不到地母狄米特的恩賜，田地變成貧瘠而荒蕪。

狄米特因為失去愛女而痛不欲生，竟僵硬地變成了石像。西元前四世紀，希臘大雕塑家史珂帕斯塑造了一座《地母狄米特肖像》，是古希臘雕刻中的精品，失去女兒的母親，那深邃的眼神裡流露著憂傷黯淡的神色，眼淚已經流盡但痛苦卻永無止境。

貝爾尼尼《黑帝斯的搶劫》，1622～1623年，大理石，高243公分。

一年之中季節的變換，以及萬物的榮枯，都源自於黑帝斯強擄仙女普西芬尼的傳說，普西芬尼後來因而成了春神。

人間的遭遇、狄米特的不幸，感動了宙斯，況且普西芬尼還是他的女兒哪！

於是，宙斯命令兄弟黑帝斯將普西芬尼送還給大地。宙斯的命令他不敢違抗，黑帝斯只得答應。但終究因為普西芬尼吃過冥國的一顆石榴，因此只能半年的時間住在大地，半年的時間依然要住在冥國，成為黑帝斯的妻子。石榴知道了這件事，也責怪自己害了普西芬尼，悲痛得連心都爆裂了。

波提且利《春》，約 1478 年，畫板、蛋彩，203 × 314 公分。

這幅畫是文藝復興時期以異教神話為題材的第一幅重要作品。在波提且利的那個時代，男性是畫作的中心人物，而《春》可說是最早讚頌女性美的一幅作品。畫面中的人物與複雜的含義，堪稱是當時新柏拉圖主義的代表作品。

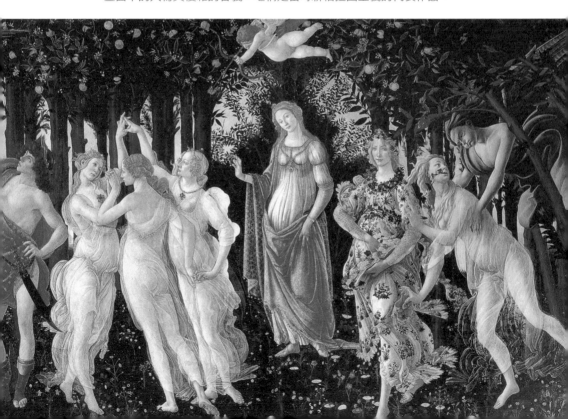

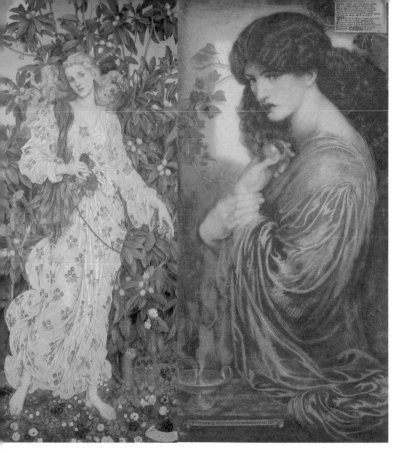

依芙琳・德・莫干《花神芙蘿拉》，1894 年，畫布、油彩，198 x 86 公分。

這幅作品與波提且利的《春》有著同樣的甜蜜的氛圍，與繁複且生機勃勃的背景。

羅塞提的《普西芬尼》，1877 年，畫布、油彩，116 x 88 公分。

畫面中，普西芬尼身披藍灰色的衣服，手中握著爆開的石榴，表情憂鬱又無奈，顯示她身處在冥國的半年黑暗歲月。

從此之後，當普西芬尼到大地的半年，萬物競生，狄米特也高興地賜出了她的五穀。這就是春夏；當普西芬尼回到地府的半年，一切都瀕於死亡，這就是深秋和隆冬，人們匆忙收回五穀，以避除嚴冬的侵襲。

就這樣，普西芬尼成了春神，與花神芙羅拉一起主宰著美麗的春天。

文藝復興初期義大利畫家波提且利畫了巨幅油畫《春》，全面展現了普西芬尼帶給人間的歡樂。春神左側是象徵豐收的美惠女神，右側是花團錦簇的花神，充滿生機的畫面顯示了歐洲藝術的繁盛，這幅作品被公認為是文藝復興的時代象徵。依芙琳・德・莫干的《花神芙蘿拉》與波提且利的《春》有著同樣的甜蜜氛圍與繁複且生機勃勃的背景。

而羅塞提的《普西芬尼》有著美艷的外貌，她手中握著一顆爆開的石

榴，但神情卻充滿無奈。雷斯頓的《普西芬尼的歸來》則更具體的描繪了
這個故事。畫面中的普西芬尼臉色蒼白，被冥王丈夫摟著飛到一個光明的
出口，而她的母親地母狄米特穿著象徵土地的紅褐色衣裙，張開雙臂，迎
接女兒從冥國歸來。

　　這個神話，反
映了古希臘人，對
生物周而復始的生
長規律一種樸素而
又美麗的想法。是
藝術家們創作的重
要泉源。

　　黑帝斯作為一
個被愛情折磨，又
生活在黑暗底層裡
的神，他決心到光
明的地方，去搶奪
和爭取自己的愛情，
是不能被責難的。
義大利雕塑家貝爾
尼尼創作了一座《黑
帝斯的搶劫》的雕
塑作品，就是在表
現這個故事。

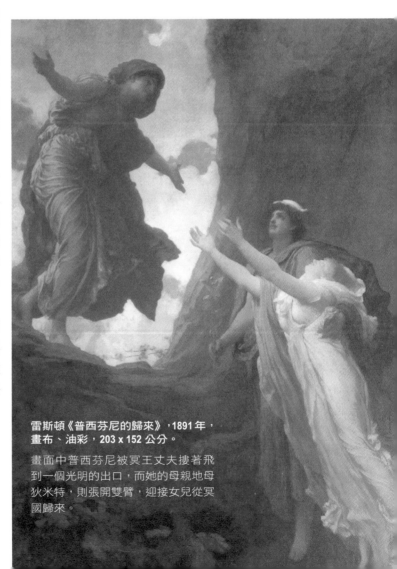

雷斯頓《普西芬尼的歸來》，1891 年，
畫布、油彩，203 x 152 公分。

畫面中普西芬尼被冥王丈夫摟著飛
到一個光明的出口，而她的母親地母
狄米特，則張開雙臂，迎接女兒從冥
國歸來。

Poseidon
強大的海神波塞冬

一人之下、萬人之上的水晶宮主人。

海神波塞冬（羅馬神名為：涅普圖）是宙斯的哥哥，他一生出來，當然也被父親克洛諾斯吞入肚子裡，直到宙斯得勝，他才得以重見光明。這時，波塞冬已經是一個滿臉絡腮鬍的大人了。他出來之後，只能作宙斯的弟弟，因為被吞入肚子裡的時間最早，但從肚子裡出來的時間就最晚。

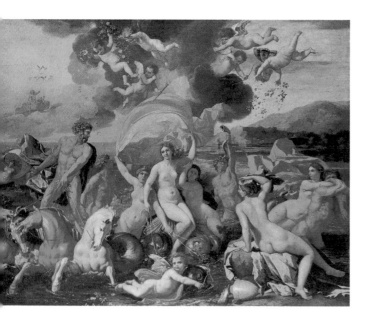

奧林匹斯神族的組成，他被分配當了海神，兄弟二人共管水陸兩界。在希臘神話裡主宰水的神很多，是一個大

普桑《安菲特里特的勝利》，約 1636 年，畫布、油彩，114.5 × 146.5 公分。

海神從宙斯那裡分到了海域，並且把各個地方性的海神們通通排擠到次要地位，得勝而歸。海神右手拿著三叉戟，左手駕著馬車，他的妻子安菲特里特和眾女神則駕著彩貝船。整幅作品充滿神話氣息。

家族。因此，波塞冬不住在奧林匹斯山，他住在愛琴海歐玻阿島深處的一座鑲滿珊瑚、珍珠、彩貝的水晶宮裡。

波塞冬是個十分強大的神，他整天拿著一把三叉戟，只要鋼叉一搖，大喝一聲，海水便能將陸地吞沒。當宙斯想要消滅人類時，最主要的是依靠海神的幫助，以至於誰也不敢冒犯他。

就因為波塞冬很強大，因此，他曾經與他的侄子阿波羅，一起聯手反抗過宙斯的獨裁。可是，洪水敵不過雷電，最終他們慘敗在宙斯的手下，被逐出奧林匹斯山，發配到小亞細亞為拉俄墨冬建築特洛伊城。

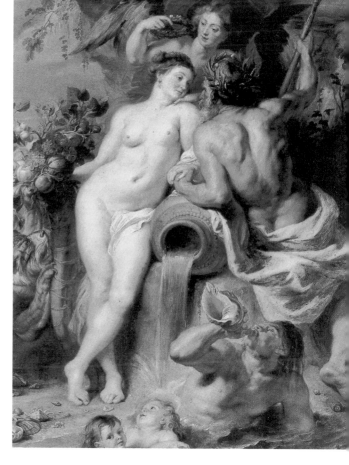

魯本斯《波塞冬與安菲特里特》，1618 年，畫布、油彩，222.5 × 180.5 公分。

宙斯的哥哥海神波塞冬，是僅次於宙斯的強大掌權者，他與妻子安菲特里特就住在海底宮殿裡。

後來，這個城與希臘為了爭奪美女海倫而引起戰爭，相互廝殺了十年。這就是希臘神話中自成系統的神話《特洛伊戰爭》，荷馬史詩就是有關這場戰爭的起因、發展和終結的神人大混戰的紀錄。

波塞冬的妻子安菲特里特，是水族多利斯和涅柔斯的女兒。她常常坐在五色繽紛的彩貝船上，由海馬駕馭著飛駛在汪洋大海中，前呼後擁的

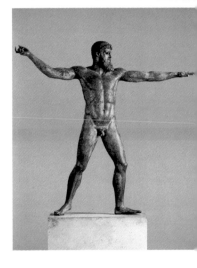

海仙隊伍，一直是畫家們最喜歡描繪的主題之一。法國畫家普桑創作過一幅《安菲特里特的勝利》，這幅描繪海神妻子豪華出遊於海上的作品，畫得十分生動。

　　法蘭德斯畫家魯本斯一生中創作了很多以希臘神話為題材的作品，其中最能顯示他華麗構圖、絢爛奪目色彩的，就是他反覆描繪有關酒神、月神和海神的故事。《波塞冬與安菲特里特》是他在 1618 年所創作的，下面那個吹海螺的是海神的兒子特里同，專門做興風作浪的事情。

　　英國象徵主義畫家華爾特‧克杭以極大的畫幅創作了《海神之馬》。這幅作品氣勢磅礴、海浪滔天，畫面中奔騰飛躍的白馬，帶著貝殼項鍊，划著非馬蹄的肉蹼，與洶湧的海浪一起全速衝刺，充分展現著海神強大無比的力量。

《海神波塞冬》，西元前 460 年，青銅，高 209 公分。

這是一座在阿爾塔米松角海域被發現的青銅雕像。他強壯的體魄與肌肉的張力，無不是在彰顯海神無比強大的力量。

華爾特‧克杭《海神之馬》，1892 年，畫布、油彩，86 × 215 公分。
海神手中握著他的一把三叉戟，吆喝著奔騰的白馬，與洶湧的海浪一起全速衝刺，氣勢磅礴、海浪滔天，充分展現著海神強大無比的力量。

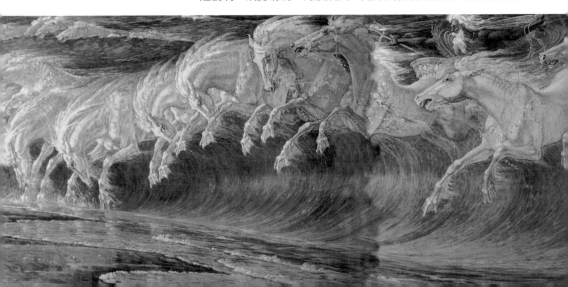

Athena
智慧女神雅典娜

集智慧、勇敢、貞潔、勤勞於一身的女戰神。

諸神之王宙斯，在奧林匹斯山有王后赫拉，在人間還相繼娶了很多個妻子，墨提斯是他在人間的第一個妻子，她也是一個不幸的女人。宙斯與她結婚之後，就回憶起祖父烏剌諾斯和父親克洛諾斯都毀於自己兒子手下的事情，也開始害怕他和墨提斯所生的孩子日後會來推翻自己的王朝。

可是，宙斯比他的父輩們心思更縝密，他的父親只是吃掉了兒子，而宙斯則是連懷孕不久的妻子也一股腦地吞進肚子裡。宙斯吃了墨提斯之後，就開始罹患嚴重的頭痛，腦袋脹得無法忍受，神界因此而大亂。

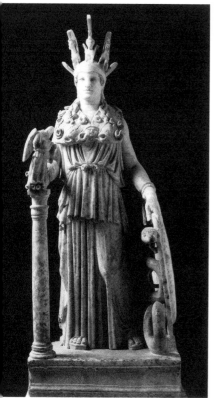

菲底亞斯《雅典娜》（羅馬仿製品），約西元前447～438年，大理石，高105公分。

雅典娜的頭盔上有三隻怪獸，象徵守衛森嚴，以顯示雅典娜是雅典城的守護神。據說，這座雕塑的原作高達13公尺，巍然屹立於帕德嫩山上，連航行在薩倫克納灣船隻上的人，都能清楚地看得到。

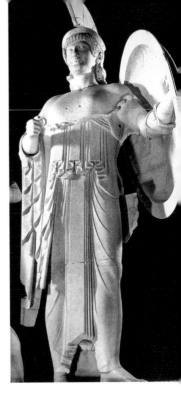

　　這個古怪的頭痛病症，連懂得醫術的阿波羅也治不了。

　　宙斯只得叫冶煉神赫准斯托斯用斧頭將他的腦袋劈開來，他想瞧瞧，究竟自己的腦袋裡是怎麼一回事，會如此疼痛不堪。等到赫准斯托斯的斧頭把宙斯的腦袋一劈為二時，突然從中跳出一個全副戎裝、手持長矛的威武女神。

　　女神跳出來之後，宙斯的頭痛就痊癒了。這位女神就叫雅典娜（羅馬神名為：密涅瓦）。

　　雅典娜是奧林匹斯神族中，最早出現的第二代女神，她是普羅米修斯用泥塑創造人類之後，給人類生命和智慧的偉大女神，也是鼓舞神話中最著名的英雄赫拉克勒斯走向艱苦道路、造福人類、完成英雄事業的神祗。

　　雅典娜是古希臘人最敬愛的女神，在她身上集合了智慧、勇敢、貞潔的美德；雅典娜還是主宰紡織、手工藝的勤勞女神。可以這麼說，這位女神是

《雅典娜》，西元前 500 ～ 480 年，大理石，高 168 公分。

當宙斯的腦袋一劈為二的霎那，突然從腦袋中跳出一個手持長矛的女神，這位女神就叫雅典娜。她是古希臘人民最敬愛的女神，在她身上集合了智慧、勇敢、貞潔的崇高美德。

昌盛時期雄霸於愛琴海的古希臘國家的典型象徵，因為她還是古代希臘最大的城邦──雅典的守護神。

　　傳說中，英雄柯克洛普斯在阿提加建造了一座城市，他邀請海神波塞冬和雅典娜為這座新的城市命名，他們兩個互相爭奪這份榮耀，於是決定每人送一件禮物給新城市的居民，看誰的禮物最受居民的歡迎，命名權就歸予誰。

　　波塞冬的禮物是碧波飛濺的海中神馬和鹽，十分貴重；而雅典娜贈送的則是橄欖樹，這是古代希臘人最不可或缺的食物和油品的來源。新城居民非常喜歡雅典娜贈送的禮物，於是，智慧女神的名字就被冠於新城之上，也就是至今還是希臘首府的雅典城命名的由來。

　　波塞冬一氣之下，發誓永遠也不給雅典城海上霸權，因此，便將海水退出雅典城數里之外。

　　雅典娜還是一位嚴厲且神聖不可侵犯的威武女神，所以，她又名「帕拉斯·雅典娜」（註1），象徵她是一位女戰神。誰違抗了她的意志，誰就會遭到厄運，特洛伊城祭司拉奧孔就是因為洩露了雅典娜的機密，而被巨蟒咬死。在殘酷和嚴厲方面，只有月神阿提米絲與她相似。

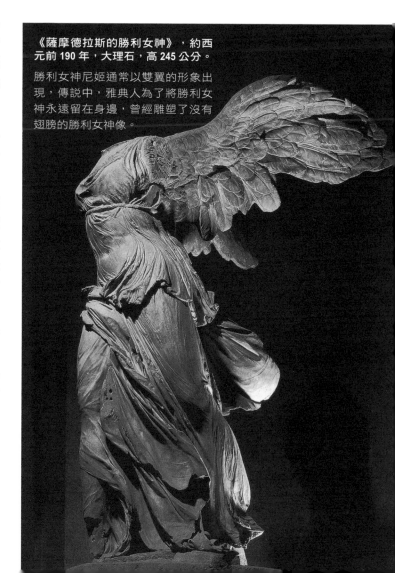

《薩摩德拉斯的勝利女神》，約西元前 190 年，大理石，高 245 公分。

勝利女神尼姬通常以雙翼的形象出現，傳說中，雅典人為了將勝利女神永遠留在身邊，曾經雕塑了沒有翅膀的勝利女神像。

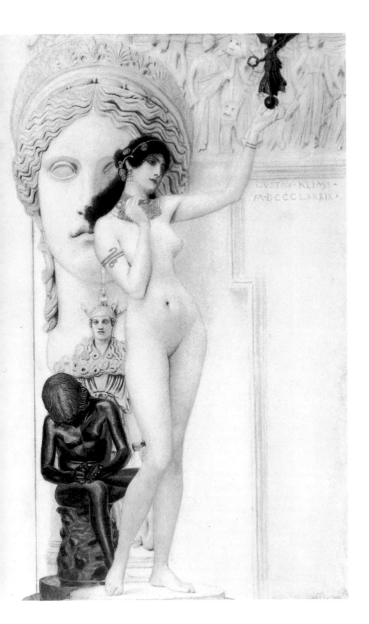

　　在古希臘，每年都會為雅典娜舉行盛大的祭典，而祭典雅典娜的帕德嫩雅典娜神廟（即貞女神雅典娜的意思），則是古代希臘建築和雕塑藝術的典範。在巴特農神廟的東、西兩個正門的三角額牆上，分別裝飾有雅典娜誕生（東側），以及雅典娜與波塞冬爭奪新城命名權（西側）的連續雕塑組像。只可惜，這些雕塑因為遭受帝國主義者的掠奪，現已蕩然無存。我們現在只能從法國考古學家卡萊在 1674 年作的兩幅素描和現存的殘雕上，窺見一、二。

克林姆《雕塑的寓意》，1889 年，混合材料，44 × 30 公分。

畫面正中畫的顯然是象徵愛神的美女，而她高舉的左手上拿著的，是勝利女神尼姬的羅馬時代仿製品，在巨大的赫拉雕塑的頭像下方，則是智慧女神雅典娜。

　　雅典娜的塑像在古希臘雕塑中占有很重要的地位，為她而創作的雕像也最多。其中最精采的雕塑應屬大雕塑家菲底亞斯的作品。據說，這座雕塑高達13公尺，巍然屹立於巴特農山上，連航行在薩倫克納灣船隻上的人，都能清楚地看得到。當然，如今我們也只能看到一個小型的羅馬仿製品。這座高聳的雕塑早已在歲月的磨礪中，傾頹湮滅。

　　菲底亞斯的雅典娜雕塑，頭盔上雕刻著三個怪獸，中間一個名叫斯芬克斯，是獅身人面怪獸，旁邊兩個是革里芬斯，是獅身鷹首怪獸，這三隻怪獸象徵守衛的森嚴，以顯示雅典娜是雅典城最堅實的守護神。她的右手托著的雙翼女神名叫尼姬，是勝利女神。右腳下有一個盾，盾內盤踞著一條巨蟒，這也是在特洛伊戰爭時，咬死拉奧孔的那條巨蟒，這個盾通稱為「梅杜莎盾」（詳見珀耳修斯和梅杜莎），上面刻著希臘人與阿瑪宗女部落的戰鬥情景。據說，上面保留著菲底亞斯的自刻像。另一座著名的雕像則是創作於西元前500～480年的《雅典娜》。

　　而總是與雅典娜一起出現的勝利女神尼姬，在希臘神話中，是個難以找出究竟創造了什麼功績的神。對於她的身世說法不一，其中一種，說她是宙斯和天后赫拉的女兒，所以是一位公主；另外一種，說她是第一代神族泰坦的後代，是與毀滅女神珀爾隆娜同輩的老一代神祉。但一般都傾向於第一種說法，因為尼姬是宙斯的隨身女神，宙斯神殿中有著她的雕塑。

　　在一般情況下，尼姬隸屬於雅典娜，在雅典娜雕像的右手上站立著帶翼飛翔的女神，那就是尼姬，象徵著有女戰神之稱的雅典娜，每戰必定得到勝利女神的佑護，戰無不勝。

　　但是，勝利女神最被藝術家傾心的則是，在1863年法國考古學家商博西在薩摩德拉斯島上發掘出來的一座雕像，她站立在船頭上，正欲迎風展翅高飛，經過與上面提到的原宙斯神殿中的《珀伊翁尼奧斯的勝利女神尼

姬》以及古羅馬時代若干勝利女神仿製品相互印證，被確認為勝利女神。

　　這座雕塑以發現地命名為《薩摩德拉斯的勝利女神》，由於這座雕像的頭找不到，因此比失去雙臂的愛神，命運要慘澹得多了。但是，從這座雕塑展翅高飛的健美體魄、迎風挺立在船頭上的貼身衣裙縐紋，尤其是正面的體態，非常神似《米羅島的愛芙羅黛蒂》，因此，也被考證為希臘化時期的傑作。《薩摩德拉斯的勝利女神》與《米羅的愛芙羅黛蒂》雙雙成為羅浮宮博物館古希臘雕塑中的兩大鎮館之寶。

　　在後世畫家的創作中，奧地利分離主義派中堅人物克林姆（1862～1918）的《雕塑的寓意》（鋼筆水彩畫）是神話題材創作中最奇特的作品。畫家以巨大的天后赫拉頭像作為背景，在她的下面是智慧女神雅典娜，在雅典娜下面卻畫了一尊希臘化時期生活小品雕塑《拔刺的孩子》，畫面正中間用膚色畫出一個顯然是象徵愛神的美女，而她高舉的左手上擎著的，竟然是勝利女神尼姬的羅馬時代仿製品。克林姆以類似照相般細膩真實的技法，和令人撲朔迷離的隱喻，創作出這幅神秘的作品，他究竟想要象徵什麼？表達什麼？的確值得後人細細推敲。

--

註1 據説，帕拉斯是水族特里同的女兒，被雅典娜誤殺，為了紀念她，雅典娜把帕拉斯的名字冠在自己的名字前。

Apollo
太陽神阿波羅

主宰光明、文藝、音樂、學術與醫學的守護神，
但達芙妮卻不愛他。

　　泰坦神菲碧和卡俄斯的女兒，名叫勒托（羅馬神名為：拉托娜），長得非常美麗。天神宙斯愛上了她。

　　這件事讓天后赫拉知道了，不管可憐的勒托是否已經懷孕，還是將她逐出奧林匹斯山，並通令大地一律不准收留勒托。從此，勒托過著整天流浪無處可居的生活。宙斯同情勒托的遭遇，於是在海神管轄的愛琴海中，找到了一座名為狄洛斯的浮島，這座島既不屬於大地也不屬於海洋，這才逃出了赫拉的掌控。

　　勒托在狄洛斯島上住了下來，生下了一對雙胞胎——阿波羅和阿提米絲。

　　阿波羅在希臘神話中，是主宰光明、文藝、學術、醫學的神。阿波羅還和森林女神科洛尼斯生了醫神阿斯庫勒比爾斯。後來，阿波羅代替泰坦中主宰太陽的許珀里翁成了太陽神。

　　阿波羅能成為音樂神，得助於神的使者——赫耳墨斯。

　　赫耳墨斯生下來不久，便偷吃了阿波羅的牛，被阿波羅發現，於是赫耳墨斯以自己製造的龜背六弦琴抵償了自己偷牛的罪。於是，阿波羅成了保護文學與藝術的神祉。

　　宙斯看到阿波羅能歌善舞，就把他與謨涅摩緒涅生的九個專管文藝的繆斯女神，一併交給了阿波羅帶領，他們住在距離奧林匹斯聖山不遠的庇厄里阿山。阿波羅和九個繆斯女神，在這座山林裡歌唱舞蹈、吟詩作畫；有時候，他們還會飛向赫利孔山去舉辦音樂會。這兩座山，就是西歐文學中常說的文藝發源地。弗朗索瓦・吉拉頓所創作的《凡爾賽宮的阿波羅與仙女們》，就是描寫被眾仙女服侍的阿波羅。

弗朗索瓦・吉拉頓《凡爾賽宮的阿波羅與仙女們》，1666～1675年，大理石，高90公分。
阿波羅率領九個文藝女神，住在庇厄里阿山上，他們在這山林裡歌唱舞蹈、吟詩作畫。

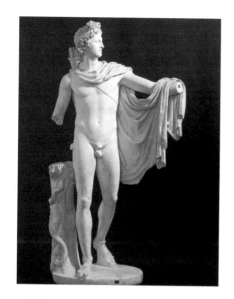

《伯維德爾的阿波羅》，希臘化時期的作品，原作約 330 年，大理石，高 224 公分。

阿波羅在希臘神話中，是主宰光明、文藝、學術與醫學的神。

　　阿波羅在古希臘世界裡，是一個有廣泛影響力的神，有一則神話說阿波羅在克利撒殺了吃人毒龍皮提烏斯，為了紀念阿波羅除掉克利撒的大禍害，人們把這個地方改稱為皮提翁，並建造了一座巨大的太陽神廟，每年在希臘全國舉行皮提翁節慶，活動內容包括：音樂、戲劇、體育等比賽，成為古希臘最主要的節慶之一，對文學藝術的發展有著深遠的影響。

　　法國大雕塑家羅丹有一座名為《阿波羅》的雕塑，就是以阿波羅張弓拉箭射死毒龍為情節，生動地塑造了這位青年神祇的壯美形象。

　　在古希臘雕塑中，阿波羅的雕塑非常多。希臘化時期的《伯維德爾的阿波羅》（原藏於伯維德爾博物館，故為之名），將阿波羅作為音樂之神來塑造，現在收藏於梵蒂岡雕塑館裡，是一座羅馬時代的《彈豎琴的阿波羅》雕塑。而更早期最好的作品，

貝爾尼尼《阿波羅和達芙尼》，1622 ～ 1623 年，大理石，高 243 公分。

河神把達芙尼變成了一棵月桂樹，以逃避阿波羅的追求。為了紀念達芙尼，阿波羅把月桂樹當成自己的聖樹。

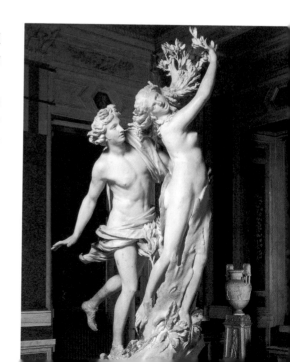

則是奧林匹斯山宙斯神殿西三角額牆上的一座。故事描寫阿波羅作為庇里托俄斯的保護神，鎮壓住了半人半馬怪獸肯陶洛斯們的搶劫。

　　據說，庇里托俄斯和勒披安斯族公主希波達彌亞結婚，肯陶洛斯們在婚禮進行中強搶新娘，新郎庇里托俄斯奮起戰鬥保護新娘，婚禮場所成了廝殺的戰場，最後阿波羅趕到，幫助庇里托俄斯打敗了不義的肯陶洛斯。

　　正當阿波羅用百發百中的利箭射死了吃人毒龍皮提烏斯，高興地回到奧林匹斯時，在路上遇到了小愛神愛洛斯。誰都知道，他擁有發生愛情的

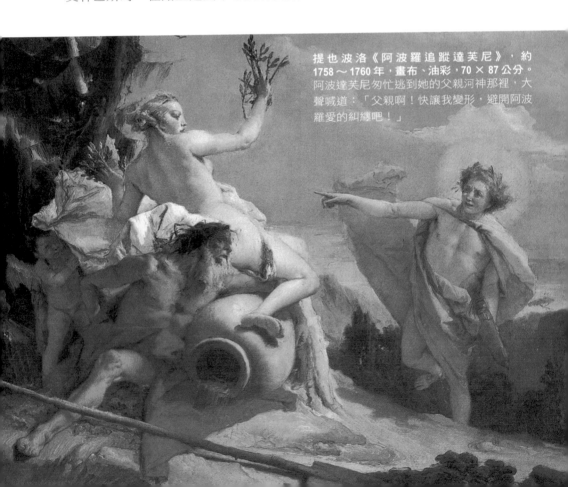

提也波洛《阿波羅追蹤達芙尼》，約1758～1760年，畫布、油彩，70 × 87公分。阿波達芙尼匆忙逃到她的父親河神那裡，大聲喊道：「父親啊！快讓我變形，避開阿波羅愛的糾纏吧！」

金箭和憎恨愛情的鉛箭。阿波羅看見一個小孩也拿著弓箭，就譏笑他說：

「你也拿起弓箭來了！我的箭能射死毒龍，所以人們尊我為射神，而你的箭有什麼用處呢？我看丟掉算了吧！」

愛洛斯聽了阿波羅得意忘形的一番話，氣呼呼地回答道：

「好，咱們走著瞧，看誰的箭厲害！」

不久，愛洛斯走到河神帕紐斯的女兒達芙尼那兒，對準她的心射出了一支鉛箭，可憐的達芙尼頓時覺得一陣心悸，成了一個憎恨愛情的無情者。這個時候，阿波羅正巧走到達芙尼的身邊，愛洛斯馬上抽出金箭射向阿波羅，阿波羅立時感到心頭火熱，愛上了站在他面前的達芙尼。

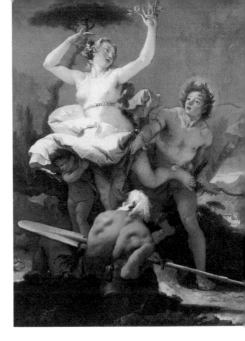

提也波洛《阿波羅與達芙尼》，約 1743～1744 年，畫布、油彩，96 × 79 公分。

阿波羅披著紅色的斗篷匆匆奔過來，卻無法阻止達芙尼的蛻變，他滿臉驚恐，不可思議的神情，躍然畫面。

阿波羅是值得達芙尼愛的。然而，專司婚禮的女神許門，從來就不受被愛洛斯鉛箭射中的女人的歡迎。達芙尼受不了阿波羅的熱烈追求，匆忙逃到她的父親河神那裡，大聲喊著：

「父親啊！快讓我變形，避開阿波羅的愛吧！」

於是，河神就把達芙尼變成了一棵月桂樹。為了紀念達芙尼，阿波羅把月桂樹作為自己的聖樹，這是一個神的戀愛悲劇。

義大利雕塑家貝爾尼尼創作經典雕塑《阿波羅和達芙尼》。由於雕塑家巧妙地運用了雕塑處理情節的特點，使得這一對不幸的戀人活生生地呈

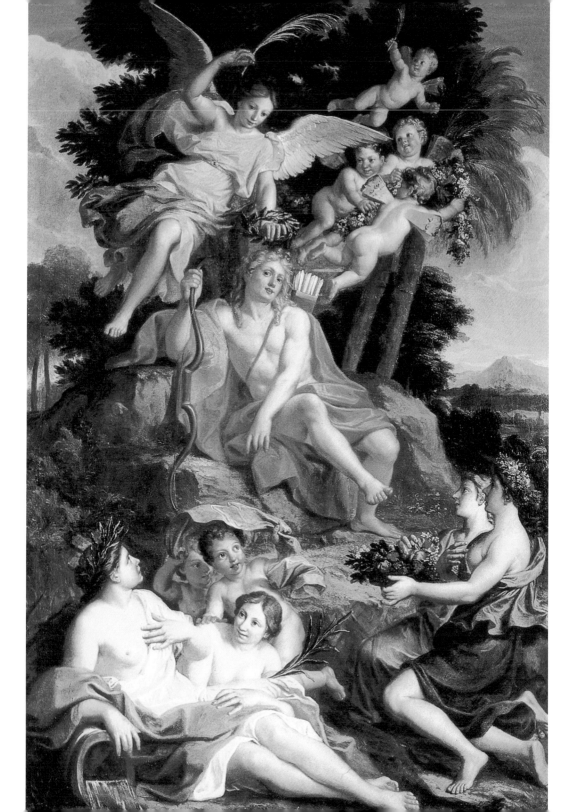

現在我們的眼前。而義大利畫家提也波洛的作品則有二幅關於阿波羅與達芙尼的作品，一幅是《阿波羅追蹤達芙尼》，另一幅是《阿波羅與達芙尼》，描繪的都是達芙尼為了躲避阿波羅的追求，漸漸變成了一顆月桂樹的情節。畫面中阿波羅披著紅色的斗篷匆匆追過來，卻無法阻止達芙尼的蛻變，他滿臉驚恐，不可思議的神情，要然畫布上。

由於阿波羅是光明、正義、文學藝術的神，後世的人們就把月桂樹作為勝利與和平的象徵；對有名的詩人則贈以桂冠，稱之為「桂冠詩人」。夸佩爾創作的《勝利女神為阿波羅加冠》，以華麗的氣氛，描繪勝利女神為太陽神阿波羅加桂冠時的歡樂場景。而義大利畫家曼帖那的《巴納塞斯神山》，約 1495 ～ 1497 年，畫布、蛋彩，159 × 192 公分。

《巴納塞斯神山》則是較早期的名作。巴納塞斯山位於希臘南部，傳說中是希臘的詩人之山，同時也是阿波羅和詩神繆斯的靈感發源地。

←夸佩爾《勝利女神為阿波羅加冠》，1688 年，畫布、油彩，157 × 126 公分。

法國畫家諾艾爾‧夸佩爾的的這幅作品，以華麗的氣氛，描繪勝利女神為太陽神阿波羅加冠時的歡樂場景。

→曼帖那《巴納塞斯神山》，約 1495 ～ 1497 年，畫布、蛋彩，159 × 192 公分。

巴納塞斯山位於希臘南部，是希臘傳說中的詩人之山，同時也是太陽神阿波羅和詩神繆斯的靈地。

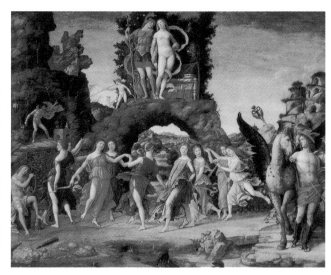

Marsyas
羊角仙馬耳緒阿斯

膽敢單挑阿波羅，最後只能悔恨地看著那支闖禍的笛子。

　　有一天，雅典娜忽然動了雅興，想跟女友們來一場音樂會，她作了一支雙管笛，吹得正開心。突然，在河水裡看見自己吹笛的倒影，噘著嘴，亂動著手指頭，實在與她拿慣利劍與盾牌的姿勢極不相稱，一氣之下，她扔掉了手中的笛子。

　　雅典娜的這個舉動，被山林中的羊角仙馬耳緒阿斯（即薩提爾）看見了，於是他偷偷地去撿笛子，不巧卻被雅典娜發現了，薩提爾立即翻身一轉，做了個滑稽的動作，躲過了雅典娜的視線。

　　古希臘大雕塑家米隆曾經創作過《雅典娜和馬耳緒阿斯》的雕塑，而這組群像的羅馬仿製品，現在被分別存放在德國（存放《雅典娜》）和義大利（存放《馬耳緒阿斯》）。把他們對照在一起，就能清楚地看到雅典娜轉身看見馬耳緒阿斯撿笛子的一瞬間，馬耳緒阿斯馬上縮著身體抽手做了個怪動作，彷彿還引起了雅典娜的

米隆《雅典娜——雅典娜和馬耳緒阿斯群雕之一》，約西元前 450 年，大理石，高 173 公分。

雅典娜看見自己水中吹笛的倒影，實在與她拿慣劍矛、盾牌的姿勢太不相稱，一氣之下，她扔掉了笛子。

微笑，十分生動。

　　不久，馬耳緒阿斯就擁有了一支笛子，不知道是偷來的呢，還是他自己仿製的。

　　他吹著笛子跳動著一對羊腳，到處吹噓他的笛音是多麼美妙，還揚言要與阿波羅在音樂會上比出個高下。馬耳緒阿斯的狂妄，只得到一個人的歡迎，此人就是曾經向酒神求過點金術的彌達斯王（註1），他喜愛馬耳緒阿斯的笛音，簡直到了著迷的地步。

　　馬耳緒阿斯的挑戰，終於被阿波羅知道了，於是阿波羅立刻決定與這個狂妄的薩提爾比賽。比賽的裁判是提摩羅斯山神，比賽當天非常熱鬧，山林仙女、水澤女神以及精靈們都來參加這場競技，彌達斯王當然也不例外。

　　比賽一開始，馬耳緒阿斯吹起雙管笛，不堪入耳的噪音，讓人大吃一驚，大家都在納悶他怎麼膽敢與主宰音樂的阿波羅比賽呢，但唯獨彌達斯王一個人連連拍手叫好；馬耳緒阿斯吹完之後，輪到阿波羅出場演奏，當他撥動琴弦，優美的旋律、活潑的節奏，讓人聞之起舞。琴聲蕩漾在提摩羅斯山巔，天神們都駕著金車飛抵比賽現場，傾聽太陽神高超的琴藝。

米隆《馬耳緒阿斯──雅典娜和馬耳緒阿斯群雕之二》，約西元前 450 年，大理石，高 159 公分。

羊角仙馬耳緒阿斯偷偷撿走了雅典娜的笛子之後，到處吹噓他的笛聲美妙，還揚言要和阿波羅比個高下。

　　比賽結果，自然是阿波羅獲勝。

　　提摩羅斯山神為阿波羅戴上勝利的桂冠，但彌達斯王卻反對這個公正的裁判。阿波羅聽了彌達斯王的異議，笑著向大家說，彌達斯作為一個人，枉費擁有一對人的耳朵，他應該長一對什麼也分辨不清的驢耳朵才對。說著說著，阿波羅的手伸向彌達斯王的耳朵一碰，他的耳朵立即變成毛茸茸的驢耳朵。

　　為了懲罰馬耳緒阿斯，阿波羅決定處以剝皮的極刑，馬上叫其他的羊角仙將馬耳緒阿斯捆綁起來，又叫來一位斯刻狄亞奴隸開始磨刀霍霍，可憐的馬耳緒阿斯，就這樣被活活地剝皮而亡。

　　在古代希臘雕塑中，有大批薩提爾的雕像，都是以作為快樂、醉酒、舞蹈的形象出現，唯獨有一座《被綁的馬耳緒阿斯》卻反映了薩提爾的悲慘命運，吊在樹上的馬耳緒阿斯悔恨地看著那支笛子，但為時已晚。

　　有關這個題材的希臘雕塑中，還有一座《磨刀的斯刻狄亞人》，他抬頭看著可憐的薩提爾，對他深表同情。這座雕塑的發現，增加了故事的悲劇氣氛。

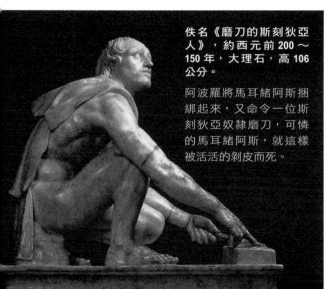

佚名《磨刀的斯刻狄亞人》，約西元前 200 ～ 150 年，大理石，高 106 公分。

阿波羅將馬耳緒阿斯捆綁起來，又命令一位斯刻狄亞奴隸磨刀，可憐的馬耳緒阿斯，就這樣被活活的剝皮而死。

　　對整個音樂會，在希臘阿卡狄亞還出土了一塊《阿波羅和馬耳緒阿斯比賽音樂》的浮雕，浮雕上提摩羅斯神坐在正中間當裁判，馬耳緒阿斯正在起勁地吹著笛子，而阿波羅則手持豎琴處之泰然地坐在一旁，勝利當然是毋庸置疑的。

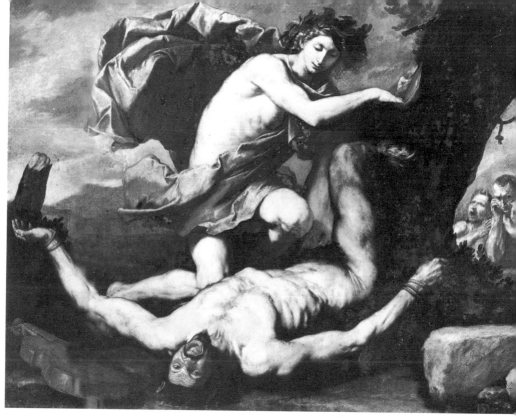

利貝拉《阿波羅與馬耳緒阿斯》，1637 年，畫布、油彩，182 x 232 公分。

利貝拉是十七世紀西班牙繪畫界的榮光，這幅大尺度的巨型作品，充分展現其高超的繪畫技巧。畫面中，馬耳緒阿斯面對這樣的酷刑，痛苦、驚愕、聲嘶力竭的吶喊，彷彿躍出了畫布，頗具有現代驚悚電影海報上定格畫面的殘酷氛圍。

　　就繪畫而言，這個主題被刻劃的最傳神的，應該是屬十七世紀西班牙的偉大畫家，利貝拉所創作的《阿波羅與馬耳緒阿斯》。畫面中阿波羅的紅色斗篷，迎風鼓動，阿波羅露出殘忍的笑容，正在剝馬耳緒阿斯的皮。面對這樣的酷刑，馬耳緒阿斯痛苦、驚愕、聲嘶力竭；看著這麼殘酷的畫面，躲藏在大樹後面不忍卒睹的森林精靈，則露出絕望的神情。畫面中的各個角色，呈現不一樣的情緒，跟我們現在在電影院裡觀賞恐怖電影的情景，如出一轍。

--

註 1 彌達斯王曾搭救過塞勒諾斯的生命，酒神戴奧尼索斯（他小時候受過塞勒諾斯的照管）為了感謝彌達斯王，答應彌達斯的要求，教給了他點金術，但點金術使彌達斯連吃的食品都成了金塊，而喪失了生活的能力，於是又請求戴奧尼索斯取消了這個點金之術。

Artemis
月神阿提米絲

小心了！頭戴一彎新月，貌似溫柔卻生性殘酷的女獵人。

阿提米絲是太陽神阿波羅的孿生妹妹。

後來，她代替泰坦許珀里翁的女兒——第一代月神塞勒涅，成為月神。她的羅馬名字黛安娜更為大家所熟悉，因為畫家們為她的出浴而創作的作品實在太多了，但作品名稱都標示著《黛安娜出浴》，她另外還有一個美麗的拉丁名子叫路娜。

儘管阿提米絲有個美麗的名字，主宰的又是溫柔的月亮，可是她本人卻是個既好戰而又無情的神。

在希臘神話中共有三個貞女——貞潔女神赫斯提亞、智慧女神雅典娜，第三個就是月神阿提米絲。這個無情的貞女，唯一的愛好就是狩獵。後來，她乾脆把護獵女神彭提斯和護漁女神提克特娜通通趕走，自己擔當起保護漁獵的責任。

阿提米絲的無情與殘酷可以從一個故事中看出來。有一天，她和侍女們在伽爾菲伽山河谷裡洗澡，卡特摩斯的外孫阿克泰翁恰巧打獵到此，只偷偷地瞧了月神一眼，被她發現之後，怒不可遏的阿提米絲便將阿克泰翁變成了一頭小鹿，結果被獵犬活活咬死。

由於阿提米絲成了獵神，所以山林中的仙女寧芙們、羊角仙薩提爾們

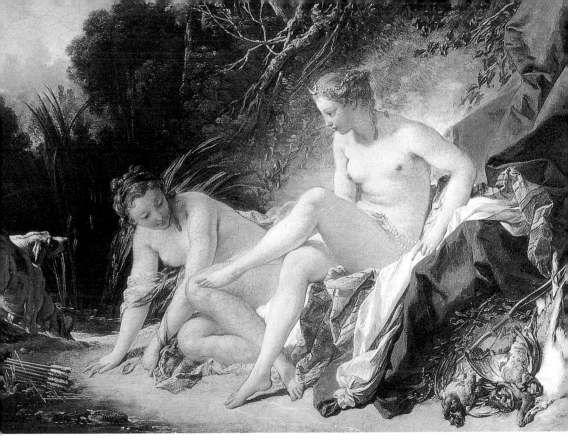

布雪《沐浴後的月神戴安娜》，1742 年，畫布、油彩，56 × 73 公分。
頭上一彎新月，或帶著弓箭的女人，是月神阿提米絲在繪畫中形象的標誌。

都成了她的朋友，薩提爾成了她狩獵的助手，魯本斯就以此為題畫了一幅
《打獵歸去的阿提米絲》，描寫月神和薩提爾的友誼，而當阿提米絲出浴
時，仙女寧芙們總是作為她的護衛，她們姿色出眾，但終身不嫁。

　　據說，有一次宙斯看中其中一個叫嘉麗斯特的寧芙仙女，想盡辦法也
不能與她親近。後來，狡猾的宙斯變成了阿提米絲的模樣，才騙過了嘉麗
斯特，與她戀愛並生下了一個孩子，名叫阿爾克斯，後來，母子兩人變成
了天上的大小熊星。楓丹白露派畫家也創作了《女獵人黛安娜》的作品，
身邊跟隨著一隻獵犬。

　　阿提米絲雖然是個貞女，但她也有心上人。

　　有一天，她在拉特摩斯山狩獵，看見一個酣睡著的美少年恩底彌翁，阿提米絲對他產生了愛情，她透過宙斯，以魔力讓恩底彌翁永遠在拉特摩斯山的綠蔭下沉睡著，永保美妙的青春，阿提米絲每天晚上都來與恩底彌翁親昵一番。

　　她的愛情永遠忠貞，直到現在，拉特摩斯山上的月光，比任何地方都還要明亮、皎潔。擅長表現寓意、靈氣等神話題材的英國畫家華茲，有一幅《恩底彌翁》即以此為題材創作。

　　很多畫家表現在森林與薩提爾狩獵、跳舞嬉戲的多半是與阿提米絲有

關的作品，至於黛安娜出浴的畫和雕塑更加常見。例如，法國畫家布雪的《沐浴後的月神黛安娜》；我們還常見到頭上有一彎新月，或張弓搭箭的女人，也是作為阿提米絲繪畫形象的標誌；著名法國畫家法國畫家威廉·阿道夫·布格羅於 1902 年創作的《山林女神》，描繪了一大群山林女神，互相擁抱著升向天際的場面，氣勢輝煌，優美絕倫，畫面前方的

楓丹白露派《女獵人戴安娜》，約 1550 年，畫布、油彩，190 × 132 公分。

月神阿提米絲唯一的愛好就是狩獵，後來，她乾脆把原來的狩獵女神趕走，自己擔當起保護漁獵的責任。

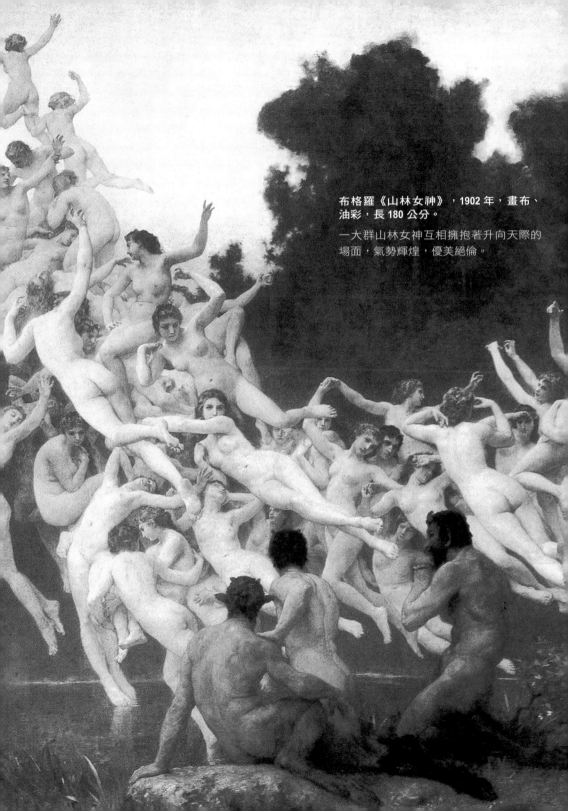

布格羅《山林女神》，1902 年，畫布、
油彩，長 180 公分。

一大群山林女神互相擁抱著升向天際的
場面，氣勢輝煌，優美絕倫。

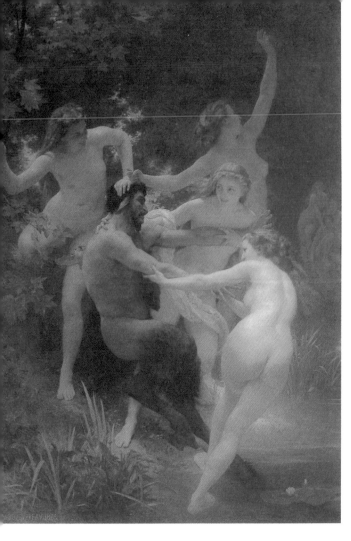

布格霍《仙女寧芙與薩提爾》，1873，畫布、油彩，260 x 180 公分。

半羊半人的薩提爾偷看仙女寧芙們洗澡，被仙女們逮住之後，被捉弄的畫面。

就是羊角仙薩提爾們。同樣是布格霍的作品《仙女寧芙與薩提爾》就是描繪半羊半人的薩提爾偷看仙女寧芙們洗澡，被逮住之後，被仙女們捉弄的畫面。其中仙女寧芙們豐潤潔白的肌膚與靈巧優美的肢體形象，和羊角仙薩提爾的尷尬、掙扎與不甘心，形成有趣的幽默場景。

希臘化時期有一座右手抽箭、左手護鹿的雕塑《凡爾賽的阿提米絲》（因藏於凡爾賽宮，故得名），就是阿提米絲的雕像。約 1550 年，佚名雕塑家創作了《鹿邊的戴安娜》。

由於月神時常化成小鹿在山林中徘徊，有一次，海神波塞冬的兩個孩子阿托斯和厄耳比亞德斯在森林裡嬉戲，他們看見一頭小鹿，於是拿起長矛就對著這頭小鹿刺去，他們怎麼會知道，他們互相對刺的那頭小鹿就是狡猾的阿提米絲的化身！結果，哥哥刺中了弟弟，弟弟刺中了哥哥，兩兄

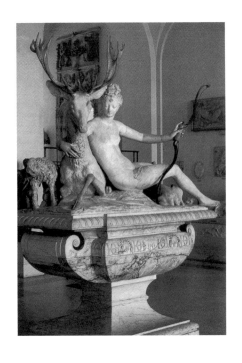

佚名《戴安娜與鹿邊》，約1550年，
大理石。

月神戴安娜時常化成小鹿，在山林
中徘徊。

弟因此死於非命，而阿提米絲卻從
兄弟倆對刺的長矛下逃之夭夭。

月神阿提米絲在近代繪畫和雕塑
上也不少，但已經淡化了她作為神的
一面，只表現她狩獵的內容。護獵是
人類戰勝大自然之後，從賴以為生的
手段變成為休閒娛樂的選項之一，因
此，她就成為好獵者的保護神，例如，
印象主義畫家雷諾瓦就畫過多幅關於
阿提米絲的作品，《狩獵的戴安娜》
就是其中的一幅，還帶有那麼一點搭
弓拉箭的野性氣息。

《凡爾賽的阿提米絲》，約西元前
330年，大理石，高2公尺。

阿提米絲右手抽箭、左手護著鹿。

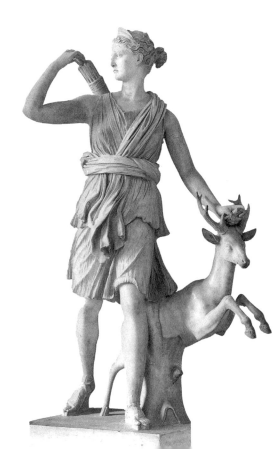

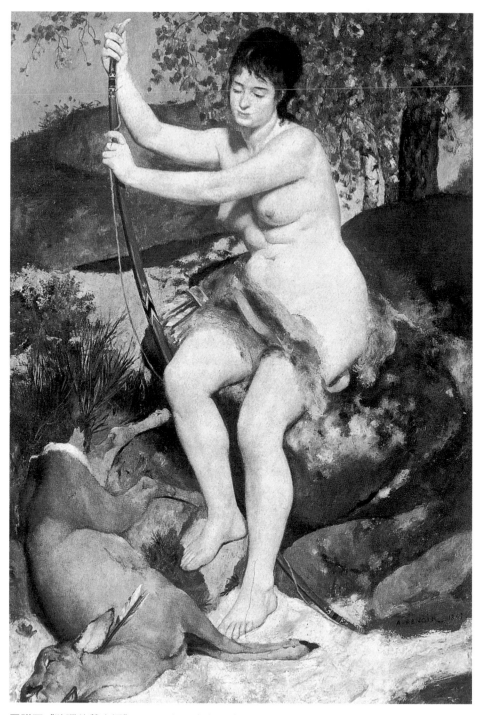

雷諾瓦《狩獵的戴安娜》，1867 年，畫布、油彩，195 × 130 公分。

月神大多出現在近代繪畫中，但已經淡化了她「神」的一面，只表現她狩獵的內容。

Aphrodite
愛與美的女神愛芙羅黛蒂

從海水泡沫中誕生，集溫柔、美麗與哀愁於一身。

　　愛芙羅黛蒂（羅馬神名為：維納斯）是愛和美的女神，她是希臘神話中最富有詩意的溫柔女神。關於她的出生，有兩種不同的傳說：根據荷馬史詩，她是宙斯和厄庇墨透斯的女兒狄俄涅所生。

波提且利《維納斯的誕生》，1487 年，畫布、蛋彩，175 × 280 公分。
波提且利是第一個畫裸體維納斯的知名畫家，女神在浪花之中升起，
輕盈地站在貝殼上，一出生就是一位絕色女子。

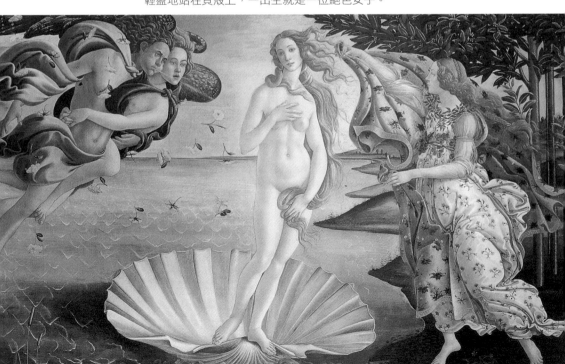

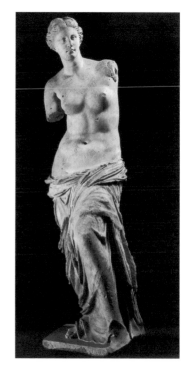

　　但在赫西俄德的《神譜》中有另一種記載說，當克洛諾斯從塔耳塔洛斯出發與其父親烏拉諾斯爭奪王位的戰爭中，烏拉諾斯被克洛諾斯砍傷，他的血滴落在愛琴海中，泛起一陣又一陣海水的泡沫，突然從中間出現了一個美麗絕倫的少女。這個傳說大概比較「可靠」，因為這個女神的名字「愛芙羅黛蒂」，在希臘原文中的意思就是「出自海水泡沫」。

　　義大利文藝復興時期的畫家波提且利於 1487 年，第一個根據這個傳說，創作了一幅著名的油畫：《維納斯的誕生》，成為後世楷模、經典畫作。法國畫家魯東的《維納斯的誕生》就是從這幅畫作中得到的靈感。後者只是把波提且利畫作上「貝殼托起愛神」改成「愛神誕生於貝殼之中」。魯東的神秘主義韻味和色彩，在這幅畫中得到充分的發揮。19 世紀法國畫家布格霍的《維納斯的誕生》則讓維納斯站在雪白的貝殼上，婀娜嬌嬈、肌膚勝雪的體態，宛如剛剛從沉睡中甦醒。18 世紀法國著名畫家布雪則創作了《維納斯的凱旋》。

《米羅島的愛芙羅黛蒂》，約西元前 100 年，大理石，高 204 公分。

很多希臘藝術愛好者們認為，《米羅島的愛芙羅黛蒂》象徵著古代希臘雕塑的最高水準。

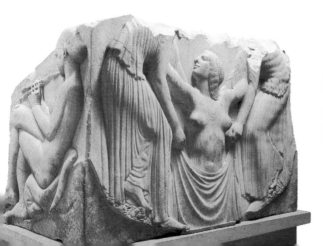

《愛芙羅黛蒂的誕生——魯多維奇寶座》，約西元前 460 年，大理石，高 104 公分。

定名為「魯多維奇寶座」的浮雕《愛芙羅黛蒂的誕生》，表現了愛芙羅黛蒂在海水泡沫中誕生的情節。

　　愛芙羅黛蒂在奧林匹斯神族的事業裡，有著十分重要的地位。假如沒有她，阿爾戈航行的神話就沒辦法結束，正是因為愛芙羅黛蒂以愛神之箭使國王的女兒愛上伊亞松，告知他解決國王難題的方法，才能順利取得金羊毛，回到希臘；假如沒有愛芙羅黛蒂，特洛伊戰爭的神話就沒辦法開始，因為就是在她的幫助之下，特洛伊王子成功帶回斯巴達國王的妃子海倫，希臘人為了奪回海倫，才出兵攻打特洛伊，神人混戰了十年之久。

　　她是愛神，使很多青年戀人獲得了美滿而幸福的生活。

　　據說，塞浦路斯國王皮格馬利翁，他不愛塞浦路斯的姑娘，而愛上了自己用象牙雕的一尊女人像。皮格馬利翁的癡情，被愛芙羅黛蒂知道之後，她立即給予象牙女郎以生命，成全了皮格馬利翁的

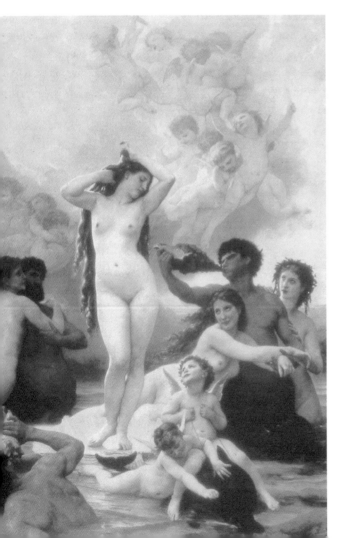

布格霍的《維納斯的誕生》，1879 年，畫布、油彩，300 x 218 公分。

畫面中，維納斯站在雪白的貝殼上，身材婀娜嬌嬈、肌膚潔白勝雪，宛如剛剛從沉睡中甦醒。她的周圍圍繞著吹海螺的海神及可愛的天使，他們一同見證了維納斯誕生的時刻。

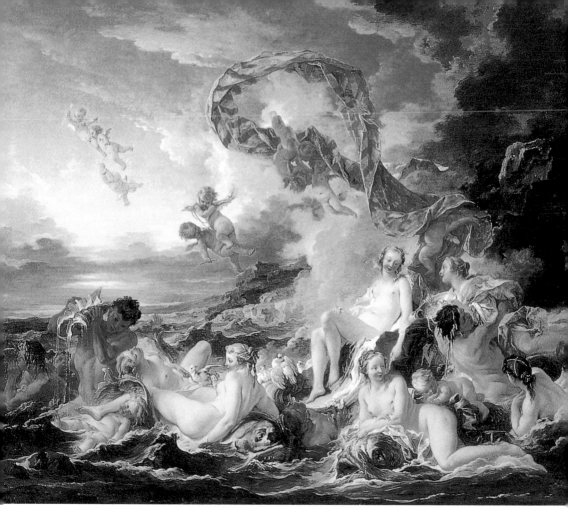

布雪《維納斯的凱旋》，1740 年，畫布、油彩，130 × 162 公分。

愛芙羅黛蒂在希臘神話中，佔有著十分重要的地位。假如沒有她，阿爾戈航行的神話就沒辦法結束；假如沒有她，特洛伊戰爭的神話就沒辦法開始。

愛情，並為她取名為加拉泰亞。

　　皮格馬利翁愛上雕像這個主題，又是一個熱門的神話創作題材，羅丹為這個癡情於雕塑中的皮格馬利翁，創作了一尊大理石雕像。雕像中醉心於那個無生命的女性的男人，或許正是雕塑家自己的寫照吧！ 1763 年，艾蒂安・莫里斯・法爾科內也雕塑了《皮格馬利翁和加拉泰亞》這座精美的塑像。1740 年，布雪創作了《皮格馬利翁和加拉泰亞》。

　　這個故事在現代還被引申為一種心理暗示的力量，稱為「皮格馬利翁效應」。這種效應通常是指人（一般是指孩童或學生）在被賦予更高的期望以後，他們會表現得比預期的效果更好的一種現象。

　　愛芙羅黛蒂還是女人中的絕代佳人，她以勝過天后赫拉和智慧女神雅典娜的容貌而奪得金蘋果。然而，她自身的遭遇卻很不幸，她的丈夫是個跛子赫淮斯托斯。愛芙羅黛蒂唯一只得到過戰神阿瑞斯（羅馬神名為：瑪爾斯）的愛情，與他生下了一個帶有雙翼的孩子名叫愛洛斯(羅馬神名為：丘比特)。據說，他是一個盲孩，所以世上的愛情，總是有些悲劇、盲目或不盡如意。

魯東《維納斯的誕生》，1912 年，畫布、油彩，141 × 61 公分。

法國畫家魯東的畫風充滿神秘主義的韻味，他把波提且利名畫中「以貝殼托起愛神」的唯美情境，改成愛神誕生於貝殼之中。

如此一個美麗而又溫柔的女神，受到這種不合理的遭遇，尤其是當他的丈夫赫淮斯托斯鑄成一張「無情的網」，把正在與阿瑞斯偷情的情景網住，使她異常難堪受盡羞辱的事件，引起了神話學者的關注。

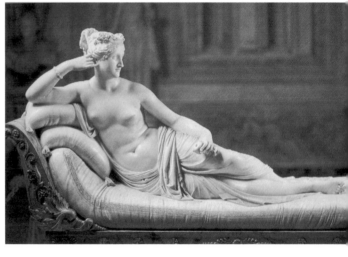

卡諾瓦《斜躺的包麗娜》，1808 年，大理石，長約 200 公分。

義大利雕塑家卡諾瓦的《斜躺的包麗娜》半裸著身體，手持蘋果，象徵著這位拿破崙的妹妹有著與愛芙羅黛蒂一樣的美貌。

據研究，有學者認為愛芙羅黛蒂在古希臘神話系統裡是個外來的神，也有的學者說她是古代西亞民族神話中的阿希塔爾特女神；又有人說，她是東方民族中的神，例如，印度佛教神話中幸運和司美女神吉祥天（L. Acsmi），就與愛芙羅黛蒂有些相似，吉祥天是由於諸天和阿修羅攪動海水，從海水的泡沫中出生的。

總之，大家都在為愛芙羅黛蒂的待遇鳴不平。對神話學者而言，這種考據有社會學的意義，但對畫家而言那只是一個典故而已，他們很愛這位女神，都願意為她作畫造像。

1820 年 4 月 8 日，愛琴海米羅島一個名為約爾哥斯的農民在挖地時，挖到了半尊女人的石雕殘像，他立即根據這個線索在附近發掘，終於又發現了這個殘雕的下半身。這就是著名的《米羅島的愛芙羅黛蒂》，雕像高達 2.04 公尺。這尊雕塑幾經易手，現在被收藏在法國羅浮宮裡。

　　關於這尊雕塑的誕生年代，眾說紛云。發現時，雕像右腳座基上留有一句銘文，上面刻著「馬婁安德洛斯的阿狄奧革亞人哈革珊德洛斯作」。但是，這塊帶銘文的座基在輾轉易手時，已經於 1821 年遺失。

　　唯一能作為考證的，是當時親眼目睹的第巴伊所留下來的一張線描。如果這幅線描稿是確鑿的，那麼大致可以斷定那是西元前 200 ～ 100 年間的作品。有些學者則推定為西元前 150 ～ 50 年間創作的，那麼，這就不屬於古代希臘的雕塑，而是屬於希臘化時期的作品了。但也有人認為，這是西元前 4 世紀的作品。根據塑像本身的特點，有些學者認為若看雕塑頭部

布雪《皮格馬利翁和加拉泰亞》，畫布、油彩，230 × 329 公分。

的姿勢，有西元前 4 世紀的史珂帕斯風格，而從衣服的紋理來看，大有西元前 5 世紀末的菲底亞斯風格。

　　由是之故，很多希臘藝術愛好者們認為《米羅島的愛芙羅黛蒂》象徵著古代希臘雕塑的最高水準。但是，線描的銘文卻與這種推論恰恰相反，於是，歐洲那些古代希臘藝術的愛好者和保護者們，就乾脆不再承認第巴伊銘文的存在了。

　　這尊雕塑出土時雙臂已斷，後世有人作過一些模擬像，右手向下握著衣裙（塑像的右側腰部衣紋處似有指痕），左手高舉過頂，握著一個金蘋果。如果這種模擬可靠，看來是與特洛伊戰爭的題材有關。有一座定名為「魯多維奇寶座」的浮雕《愛芙羅黛蒂的誕生》，則表現了愛芙羅黛蒂在海水泡沫中誕生的情節。

　　愛芙羅黛蒂的形象，在 18、19 世紀古典主義雕塑流派中，曾經有過擬人化的處理，例如，義大利雕塑家卡諾瓦的《斜躺的包麗娜》，她半裸著身體，手持蘋果，象徵著這位拿破崙的妹妹有愛芙羅黛蒂一樣的美貌，是摹仿古希臘雕塑的典型作

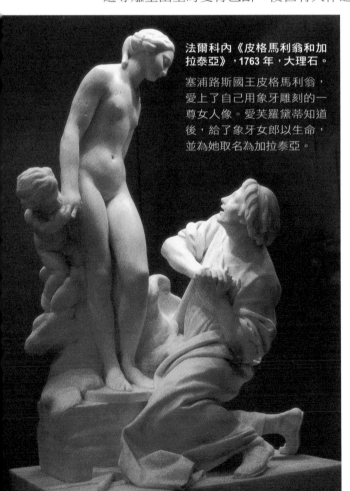

法爾科內《皮格馬利翁和加拉泰亞》，1763 年，大理石。

塞浦路斯國王皮格馬利翁，愛上了自己用象牙雕刻的一尊女人像。愛芙羅黛蒂知道後，給了象牙女郎以生命，並為她取名為加拉泰亞。

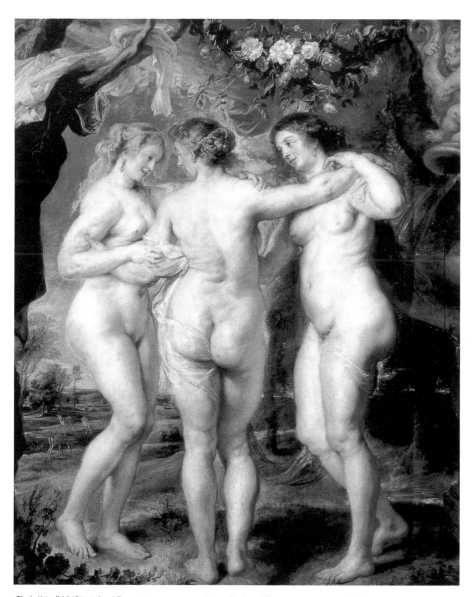

魯本斯《美惠三女神》，1636～1638年，畫布、油彩，221 × 181公分。

巴洛克著名畫家魯本斯的這幅作品，以體態豐滿的女性做為他創作時的審美標準。

品；也有用人間化的手法塑造這位女
神，例如，馬約爾的《戴項鏈的維納
斯》，只是藉以塑造健美人體而已；
巴洛克著名畫家魯本斯的《美惠三女
神》，以體態豐滿的女性為審美取
向，那是魯本斯心目中美神的象徵形
體。

　　但是，我們不能因此而認為所
有手持蘋果的女神，全都是愛芙羅黛
蒂，其實，赫斯珀洛斯的三個總名為
赫斯珀里得斯的女兒也有金蘋果，因
為她們是赫拉的金蘋果樹的守護者。
拉斐爾就以此為題作過一幅油畫《赫
斯珀里得斯》（即《美惠三女神》）。

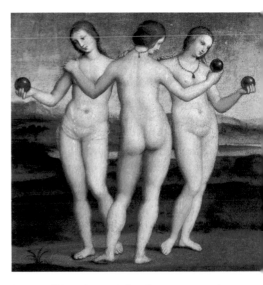

**拉斐爾《赫斯珀里得斯》，約 1503 ～ 1504 年，
木板、油彩，17 × 17 公分。**

並非所有手持蘋果的女神，全都是愛芙羅黛
蒂，其實，赫斯珀洛斯的三個總名為赫斯珀
里得斯的女兒也擁有金蘋果，她們是赫拉的
金蘋果樹的守護者。

**雷斯頓的《赫斯珀洛斯姊妹的花園》，1892 年，畫布、
油彩。**

畫面中三姊妹正靠著金蘋果樹休息，而傳說中的那頭
龍化成了一條蛇，纏繞在樹幹與女孩的身上。

英國畫家雷斯頓爵士的《赫斯珀洛斯姊
妹的花園》，就是描繪這三姊妹被天后赫拉
派去看守金蘋果樹的場景。這顆金蘋果樹長
在世界的盡頭，被一頭永遠不會睡著的龍看
守著。這是宙斯的母親在宙斯與赫拉的婚禮
上，送給赫拉的禮物。畫面中三姊妹正靠著
金蘋果樹休息，而傳說中的那頭龍化成了一
條蛇，纏繞在樹幹與女孩的身上。

Adonis

青春美少年阿多尼斯

愛神將他變成了一朵火紅的秋牡丹，天天為他垂淚。

愛神愛芙羅黛蒂給皮格馬利
翁愛上的象牙雕像女郎以生命之
後，她與皮格馬利翁生了一個兒
子名叫喀倪剌斯，喀倪剌斯與西
喀利斯又生了一個女兒名叫密耳
拉，可憐的密耳拉為命運所嘲弄，
愛上了自己的父親，亂倫懷孕，
終於羞愧至死，變成一棵沒藥樹，
不久樹身爆裂，出現了一個孩子，
就是長大後被愛芙羅黛蒂日夜追
求的美少年阿多尼斯。

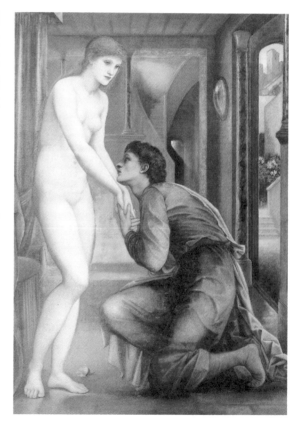

**伯恩·瓊斯《皮格馬利翁與雕像》之「靈
魂獲得」，1868~1878 年，畫布、油彩，
98 x 75 公分。**

伯恩·瓊斯以皮格馬利翁的故事創作一
組四幅的組畫，分別以「心靈欲求」、
「手的抑制」、「神性燃燒」與「靈魂
獲得」來描寫這則故事。在這幅作品
中，雕像已經真真切切的由真人取代。

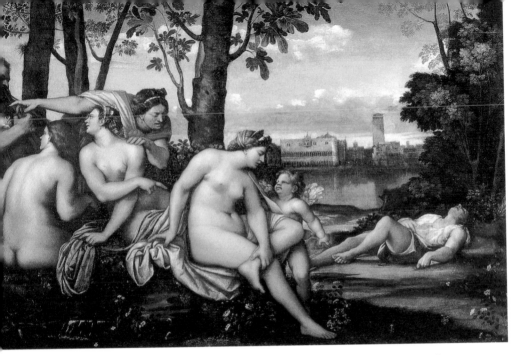

提香《愛芙羅黛蒂與阿多尼斯》，約 1554 年，畫布、油彩，177 × 187 公分。

愛芙羅黛蒂駕著天鵝車下凡，向阿多尼斯求愛，但那個因母親亂倫而生的兒子，
卻遠遠地逃避愛的羅網。

　　19 世紀英國畫家伯恩‧瓊斯曾經以皮格馬利翁的故事創作一組四幅的
組畫，分別以「心靈欲求」、「手的抑制」、「神性燃燒」與「靈魂獲得」
來描寫這則故事。當時倫敦正在上演由吉爾伯特創作的戲劇作品《皮格馬
利翁與加拉泰亞》。可以想見當時這個唯美的愛情題材是多麼受到人們的
喜愛。

　　愛芙羅黛蒂駕著天鵝車下凡，向阿多尼斯求愛，但那個因母親亂倫而
生的兒子，卻遠遠地逃避愛的羅網。有一天在打獵時，阿多尼斯不幸被野
豬的獠牙活活挑死。愛芙羅黛蒂聞訊趕到，但為時已晚，她怕他的屍體被
灼熱的太陽曬枯，於是將阿多尼斯的屍體化成一朵火紅的秋牡丹。

　　愛芙羅黛蒂對阿多尼斯強烈的愛，還是難以平靜，她整天對著秋牡丹
流著眼淚，傾訴衷曲，終於感動了冥王哈得斯。哈得斯開恩，允許已進入
冥國的阿多尼斯在一年之中，有六個月的時間可以回到光明的大地，與愛
芙羅黛蒂一起生活。

　　這是屬於希臘神話後期羅馬神話系統裡的故事，與希臘的關於春神普西芬尼的神話一樣，反映了古羅馬人民對於季節的看法。在古羅馬，每年春天都會舉行阿多尼斯節，節日盛況可與古希臘的酒神節相互媲美。

皮翁博《受傷的阿多尼斯》，約 **1512 年**，畫布、油彩，**189 × 295 公分**。

阿多尼斯不幸被野豬的獠牙活活挑死，愛芙羅黛蒂聞訊趕到，但為時已晚，她怕他的屍體被太陽曬枯，而將他的屍體化成一朵秋牡丹。

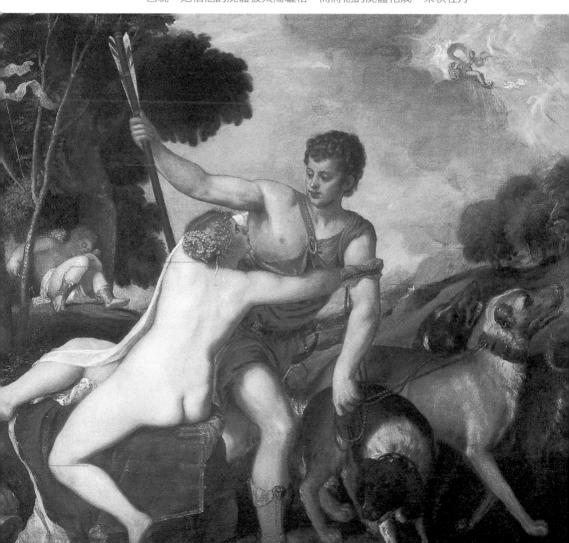

關於愛芙羅黛蒂與阿多尼斯的故事，一直是歐洲文學與藝術的重要題材。提香曾經創作過幾幅關於愛神的畫，《愛芙羅黛蒂與阿多尼斯》表現了愛神緊緊抱住阿多尼斯，向他求愛的場面，濃濃的情愛氣息溢出畫面之外。塞巴斯蒂亞諾・德爾・皮翁博也曾經創作《受傷的阿多尼斯》，畫面中除了阿多尼斯之外的那群人，對於倒地不起、受傷深重的阿多尼斯，束手無策。

與提香、丁多列托並稱 16 世紀義大利威尼斯畫派三傑之一的維洛內些，也創作過一幅《維納斯與入睡的阿多尼斯》，這是一幅精彩的畫作。畫面中的阿多尼斯沉睡在維納斯的腿上，維納斯的手輕撫著阿多尼斯的頭髮，愛慕之情盪漾在畫面裡。維納斯的眼神看著小愛神邱比特手中抱著的獵犬，彷彿正在叫牠不要吵鬧，以免擾了阿多尼斯的睡眠。

在羅馬龐貝城的壁畫中，愛芙羅黛蒂與阿多尼斯的戀愛故事也是主要題材之一，《受傷的阿多尼斯》的壁畫，表現了被一群婦女簇擁著的阿多尼斯，但他已瀕於死亡。

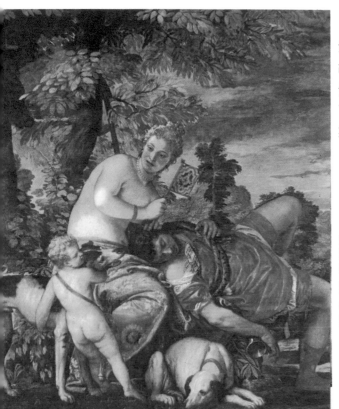

維洛內些《維納斯與入睡的阿多尼斯》，約 1580 年，畫布、油彩，212 x 191 公分。

阿多尼斯沉睡在維納斯的腿上，維納斯的手輕撫著阿多尼斯的頭髮，愛慕之情盪漾在畫面裡。

Hephaestus & Eros

冶煉神赫淮斯托斯與愛神之子愛洛斯

為什麼象徵美與愛的愛芙羅黛蒂，不愛她的丈夫，更破壞兒子的愛情？

　　冶煉神赫淮斯托斯（羅馬神名為：伍爾坎）是奧林匹斯神族中一位奇特的神。通常神都是美麗年輕的；他們不事勞動，永遠年輕，過著幸福快樂的生活，唯獨只有冶煉神赫淮斯托斯是個其貌不揚的跛子。

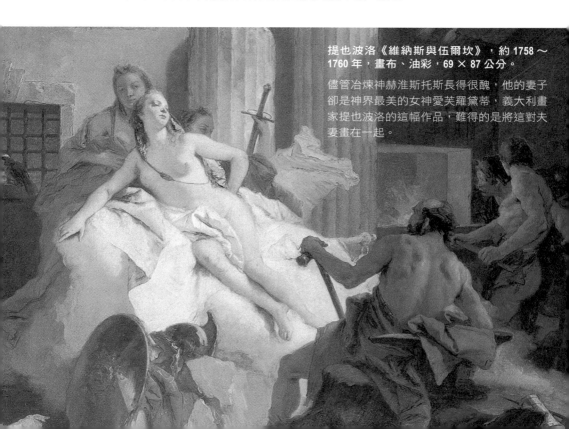

提也波洛《維納斯與伍爾坎》，約 1758 ～ 1760 年，畫布、油彩，69 × 87 公分。

儘管冶煉神赫淮斯托斯長得很醜，他的妻子卻是神界最美的女神愛芙羅黛蒂，義大利畫家提也波洛的這幅作品，難得的是將這對夫妻畫在一起。

　　赫淮斯托斯是宙斯和赫拉所生的孩子。因為他長得奇醜無比，誰也不想管他，有一次，他的父母發生爭吵，赫淮斯托斯跑去勸架，反而被宙斯一腳從天上踢了下來，直跌到拉姆諾斯島上。這一腳對赫淮斯托斯來說，好壞參半，壞處是摔斷了腿，成了跛子；好處是在拉姆諾斯島上學得了一手巧工藝，鍛冶鑄造樣樣都會，泥水木作樣樣精通。

　　數年之後，經酒神戴奧尼索斯的規勸，赫淮斯托斯回到了奧林匹斯山

委拉斯蓋茲《冶煉神的鐵工廠》，1631 年，畫布、油彩，223 × 290 公分。
左邊的太陽神阿波羅，正把愛神愛芙羅黛蒂和戰神阿瑞斯勾搭的事，告訴愛神的丈夫。

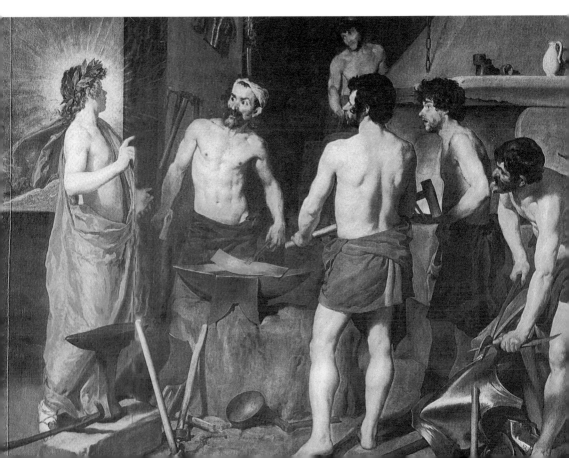

附近的愛特納山上開了一家「鐵匠鋪」，與巨人族庫克羅珀斯們一起為眾神製做用具、甲冑、武器等等。

他的手藝真的是鬼斧神工，人間美麗的「禍害」厄庇墨透斯的妻子潘朵拉，就是出自冶煉神的創造；特洛伊戰爭中那件著名的刀槍不入的「阿喀琉斯甲冑」也是他的產品，他就像

丁多列托《愛神、冶煉神與戰神》，約 1551~1552 年，畫布、油彩，134 x 198 公分。

這幅作品，把這個三角關係畫得十分傳神。愛神慵懶的躺靠在床上，渾身充滿性感的姿態；而她的丈夫冶煉神的神情則十分的不自在，笨手笨腳的撩起床單的一角，想要趕緊蓋住妻子光裸的身體；而那個躲在桌子底下，頭戴鋼盔、身披鎧甲，探出頭露出狡詰神情的戰神，則像一個偷情不著、見不得光，恰巧被發現而趕緊躲起來的人。

一個普通人一樣，根本不參加奧林匹斯神族的聚會，希臘諸神也只把他當成是一個工匠來使喚。

在古希臘的雕塑和繪畫中，描寫赫淮斯托斯故事的作品也不少。他的鐵工廠曾經一再地在浮雕或彩繪陶器上出現，例如，西元前 2 世紀的一幅羅馬時期的浮雕，生動地表現了赫淮斯托斯的事業，表現他正在鍛造著名的雅典娜盾牌。

儘管赫淮斯托斯長得十分醜陋，但是他的妻子卻是神界最美麗的女神愛芙羅黛蒂，至於他們是怎麼相愛的，愛神愛芙羅黛蒂又為什麼會愛上他，實在是個不解之謎。義大利畫家提也波洛所創作的《維納斯與伍爾坎》可謂一幅難得的夫妻造像。

　　17 世紀西班牙畫家委拉斯蓋茲，在 1631 年畫了一幅《冶煉神的鐵工廠》，就是以赫淮斯托斯的故事為題材，描寫太陽神阿波羅把愛芙羅黛蒂和戰神阿瑞斯勾搭的事情告訴赫淮斯托斯。

　　畫中的阿波羅（頭上有光芒者）正在跟他訴說著這件事，在阿波羅旁邊的赫淮斯托斯聽到了這個消息非常氣憤。當天，他就製作了一張細到肉眼都看不清楚的銅網，偷偷地撒在愛芙羅黛蒂的床上，捉住了正在偷情的他們。

　　委拉斯蓋茲的這幅作品表現的雖然是神話題材，但畫家並沒有把它神秘化，這個鐵匠鋪就是當時西班牙城鎮小鐵匠鋪的實景。

　　丁多列托的《愛神、冶煉神與戰神》這幅作品，把這個三角關係畫得十分傳神。愛神慵懶的躺靠在床上，渾身充滿性感的姿態；而她的丈夫冶

煉神的神情則十分的不自在，笨手笨腳的撩起床單的一角，想要趕緊蓋住妻子光裸的身體；而那個躲在桌子底下，頭戴鋼盔、身披鎧甲，探出頭露出狡詰神情的戰神，則像一個偷情不著、見不得光，恰巧被發現而趕緊躲起來的人。

維洛內些與波提且利各有一幅《維納斯與戰神》的作品。波提且利是當時義大利佛羅倫斯唯一一位受到希臘神話與傳說啟發的藝術家，他以一種幾乎虔誠的態度來創作這些神話題材。他創作的《維納斯與戰神》中的人物，都有著他天性中詩人般纖細的想像。他以修長的身體與俊美的容貌來描述這些不食人間煙火的神祉，而不像其他畫家筆下那些豐腴的軀體與壯碩的外型。畫面中維納斯深情的凝望著沉睡中赤裸的戰神，羊角仙薩提爾們在一旁玩著戰神的鎧甲、頭盔，吹響著海螺。

而維洛內些的《維納斯與戰神》則以他一貫的描繪方式：赤裸的維納斯與身穿鎧甲的戰神，來鋪陳畫面，恰恰與波提且利相反，但調情意味濃厚。

談完愛芙羅黛蒂的丈夫，我們在來說說他的兒子。

波提且利《維納斯與戰神》，1483~1486 年，畫板、蛋彩，69 x 173 公分。

波提且利以修長的身體與俊美的容貌來描繪主角。畫面中維納斯深情的凝望著沉睡中赤裸的戰神，羊角仙薩提爾們在一旁玩著戰神的鎧甲、頭盔，吹響著海螺。

**維洛內些《維納斯與戰神》，
1580 年，畫布、油彩，206 x 161
公分。**

畫家以赤裸的維納斯與身穿鎧甲
的戰神，來鋪陳畫面，調情意味
濃厚。

　　對人間青年男女真誠
的愛，愛芙羅黛蒂始終是熱
烈地支持，讓他們最終得到
愛的歸宿。然而，她對自己
的孩子愛洛斯的愛情，卻異
常地殘酷無情。

　　某國國王有三個女兒，
個個都長得姿色出眾，但三
女兒賽姬更加美麗。對一個
凡人來說，與其空想無形神
明的美麗，還不如欣賞有形
的佳人賽姬。於是在這個國度裡，愛芙羅黛蒂就漸漸地失去了人們的祭祀。

　　當愛芙羅黛蒂知道了原因之後，便對賽姬產生了嫉恨心，她立即叫她
的孩子愛洛斯過來，命令他以魔力毀掉賽姬的一生。簡單來說，就是要他
以一支金箭射在賽姬的身上，害她愛上一個醜陋的男人，而這個男人又必
須要中了愛洛斯的鉛箭，永遠憎恨賽姬的愛。

　　愛洛斯接受了母親的可怕命令，展翅飛向賽姬的家鄉。

　　但是，當他見到了賽姬之後，還沒射出金箭，自己反而被賽姬的美麗

擊中，頓時產生了強烈而濃郁的愛情。於是，愛洛斯化成一個無形的精靈與賽姬結了婚，並且為她建造了一座宮殿，每天晚上飛來與她幽會。賽姬雖然看不見她的愛人，但由於愛洛斯對她非常溫柔，使她感到無比幸福，於是她深信自己的命運是美好的，不久之後，她就懷了孕。

此事被賽姬的兩個姐姐知道了，她們就誘惑她，唆使她要設法看看自己的丈夫長什麼樣。

賽姬哪裡會知道，當她看見愛洛斯之時，就是她痛苦經歷的開始之日。那天晚上，她掌燈看了一眼愛洛斯，人間的燈火灼傷了愛洛斯無形的身軀，他忍著傷痛飛走了。賽姬後悔自己的魯莽，決心親自到愛洛斯的母親愛芙羅黛蒂那兒去請罪。

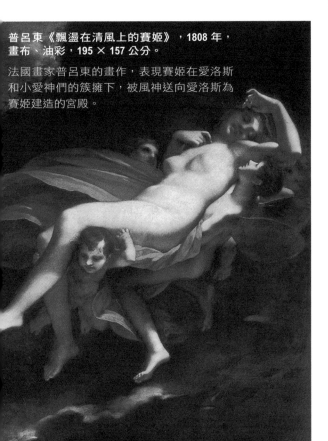

普呂東《飄盪在清風上的賽姬》，1808 年，畫布、油彩，195 × 157 公分。

法國畫家普呂東的畫作，表現賽姬在愛洛斯和小愛神們的簇擁下，被風神送向愛洛斯為賽姬建造的宮殿。

當愛芙羅黛蒂親眼見到賽姬本人，也無法不嘆服於她的美貌，但愛芙羅黛蒂竟狠心地給了賽姬各種毒辣的責罰，想要毀掉這個美麗的女人。但是，賽姬得到了天地萬物的幫助，以她對愛洛斯忠貞的愛情和純潔善良的心靈，接受了愛芙羅黛蒂的懲罰。

愛洛斯知道賽姬為了愛他，而受著母親的折磨時，

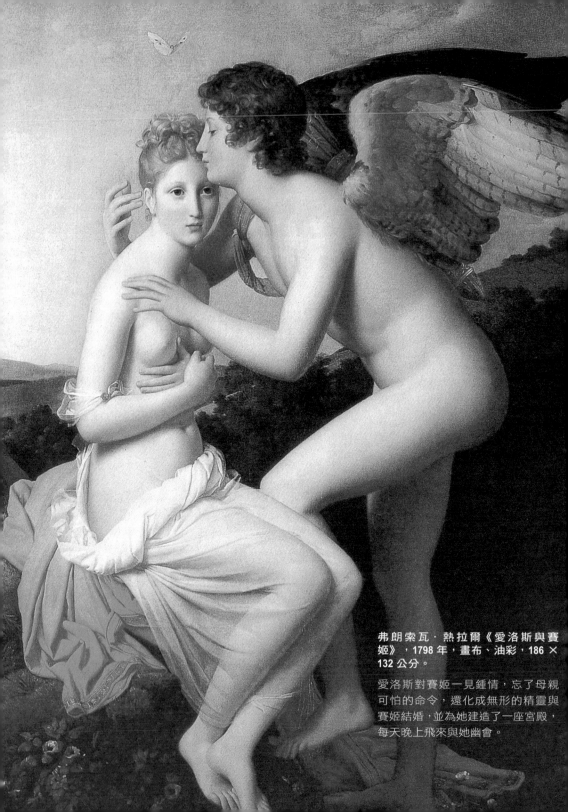

弗朗索瓦·熱拉爾《愛洛斯與賽姬》，1798 年，畫布、油彩，186 ×
132 公分。

愛洛斯對賽姬一見鍾情，忘了母親
可怕的命令，還化成無形的精靈與
賽姬結婚，並為她建造了一座宮殿，
每天晚上飛來與她幽會。

深受感動，在他病癒之後，逃脫了母親的看管，到宙斯那裡去控訴自己那無情的母親。這才得到奧林匹斯諸神的幫助，救出了可憐的賽姬。

在希臘神話中賽姬的形象引起許多藝術家的注意，一個女人只因為長得美麗，就受到神如此殘忍的懲罰，顯然損傷了人類的尊嚴。文藝復興之後，特別是浪漫主義思潮盛行的時代，賽姬被讚頌為「人類靈魂的化身」。這一對歷盡艱險、堅貞不屈的戀人，受到了畫家們的歌頌與讚揚。

瑞典古典雕塑家謝爾蓋的雕塑《愛洛斯遺棄賽姬》，表達了這對戀人不幸故事的開始。義大利雕刻家卡諾瓦有一座《愛洛斯與賽姬》的雕塑，強調了兩小無猜的年輕人純真的愛情。

在表現賽姬的題材中，法國畫家普呂東的《飄盪在清風上的賽姬》是一幅著名的油畫，它表現賽姬在愛洛斯和小愛神們的簇擁下，被風神送向愛洛斯為賽姬建造的宮殿。法國畫家弗朗索瓦‧熱拉爾的《愛洛斯與賽姬》則極具誘惑力。畫面中，愛洛斯擁抱著賽姬，親吻她的額頭，嶄露出他對賽姬濃濃的愛戀與深情。

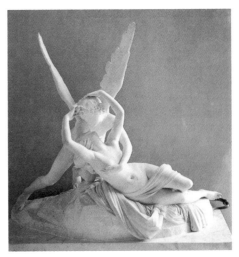

卡諾瓦《愛洛斯與賽姬》，1787 ～ 1793 年，大理石，高 135 公分。

義大利雕刻家卡諾瓦的這座雕塑，強調愛洛斯與賽姬兩人的純真愛情。

Dionysus
酒神戴奧尼索斯

既能赤手空拳活捉獅虎豹等猛獸，又能釀出甘醇的葡萄酒。

　　　　酒神戴奧尼索斯（羅馬神名為：巴庫斯）是古代希臘一個很重要的神。

　　每年春季葡萄藤發芽和秋收的時節，是古代希臘重要的節日。有關戴奧尼索斯的故事，是文藝復興時期，特別是 18、19 世紀的畫家們，最喜愛畫的神話題材之一。米開蘭基羅於 1496 年間創作了《酒神巴庫斯》的雕塑。酒神右手舉著盛葡萄酒的酒杯，左手抓著包裹葡萄的布袋，象徵葡萄成熟釀成佳釀的豐收季節。

　　戴奧尼索斯是宙斯和卡得摩斯的女兒塞墨勒的兒子。塞墨勒因為硬要看宙斯的雷電而被擊死，留下了這個孩子，宙斯怕赫拉會心生歹意害死這個小孩，便在他自己的腿肚子上劃開了一個洞，把這個孤兒藏在裡面。

米開蘭基羅《酒神巴庫斯》，1496 ～ 1497 年，大理石，高 203 公分。

有關酒神戴奧尼索斯的故事，是文藝復興時期的畫家最愛創作的神話題材之一。

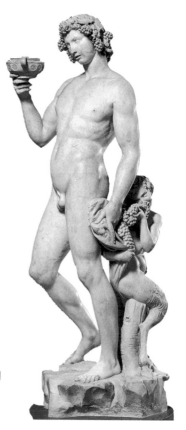

**魯本斯《酒神巴庫斯》，1638 ～ 1640
年，畫布、油彩，191 × 161 公分。**

戴奧尼索斯成為酒神，是因為他發現
了以葡萄釀酒的技術。他把這甘醇的
飲料獻給了奧林匹斯的神，希臘人民
也得到了他的恩賜，這也是酒神節的
來歷。

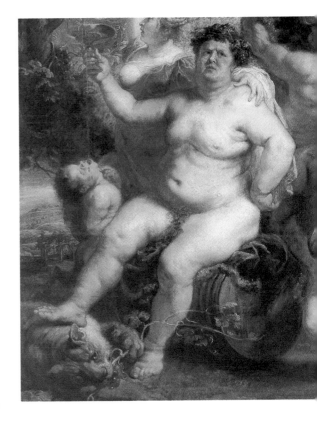

　　而戴奧尼索斯的希臘原文
的意思是：宙斯跛子。

　　後來，宙斯把戴奧尼索斯
交給了神使赫耳墨斯扶養，赫
耳墨斯又把孩子托給伊諾和瑞
亞來教育他，她們在諾沙山教
戴奧尼索斯打獵、馴服野獸，
成為一個好獵人。後來，他居
然能赤手空拳地活捉獅虎豹等
猛獸，而且還能將它們一一馴
服，來為他拉車。

　　後來戴奧尼索斯成為一個
勇猛又善良的青年，常常和朋友們一起坐著豹子拉的車子，四處狩獵、遊
玩。由於他在諾沙山上受伊諾和瑞亞教育時，受到老羊角仙潘的兒子塞勒
諾斯的保護，所以戴奧尼索斯和潘族的薩提爾們都十分友好。

　　在表現酒神的畫作上，常常可以看到一大群喝著葡萄酒、醉得顛三倒
四的羊角仙、美麗的寧芙等山精女妖，吹打著樂器的狂歡行列。魯本斯是
描繪這種狂歡行列的老手。

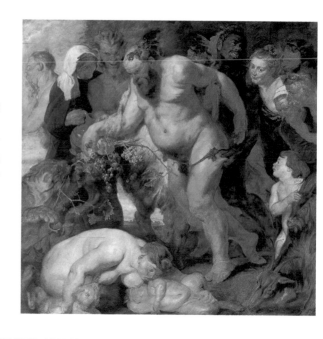

**魯本斯《酒神節的狂歡》，約 1618
年，木板、油彩，205 × 211 公分。**

在表現酒神的畫作上，經常可以看
到一大群喝著葡萄酒的羊角仙、美
麗的寧芙等山精女妖，吹打著樂器
的狂歡行列。

　　1618 年，他畫了一幅《酒
神節的狂歡》。畫面上美麗而
瘋狂的女人，原本是得勒刻地
方的姑娘，她們因為歌手奧菲
斯在妻子尤麗狄斯死了以後不
願再操琴而發狂，瘋狂中的這群得勒刻姑娘誤殺了奧菲斯。從此，她們就
在山林中與薩提爾們一起成天吃喝玩樂。1638 至 1640 年間，魯本斯又創
作了《酒神巴庫斯》。畫面中的酒神胖嘟嘟，頗有縱情歡樂的模樣。

　　戴奧尼索斯成為酒神，是因為他發現了釀製葡萄酒的秘密。

　　有一次，他的一個好友因為決鬥而死，戴奧尼索斯含淚將他埋葬，不
久之後，墳墓上長出一枝葡萄藤，上面結滿紫紅色的葡萄，他把葡萄的汁
榨在牛角杯裡，喝了以後，頓感興奮異常，這就是最初的葡萄酒。他把這
種甘醇的飲料獻給了奧林匹斯山上的神，同時，希臘人民也得到了他的恩
賜，這便是酒神節的由來。

　　在古希臘雕塑中有不少表現酒神的雕塑，其中有兩座表現幼年時期的
酒神——《幼年的戴奧尼索斯》和《赫耳墨斯和幼年的戴奧尼索斯》的雕
塑，十分著名；另外還有一幅《宴飲時的戴奧尼索斯》浮雕，表現戴奧尼
索斯在宴會上喝得醉態畢露，薩提爾們正在扶他上床榻的情景，這個浮雕
反映了古代希臘人的實際生活。

　　而提香創作的《酒神祭》，是描述戴奧尼索斯來到愛琴海中的一個小島安德羅斯，當時正值酒神祭的節慶，他看到了喝醉酒的居民和阿里阿德涅（在畫面右下方裸睡著的女孩），對她一見鍾情。阿里阿德涅是神話中克里特島國王米諾斯的女兒。她用線團和魔刀幫助忒修斯殺死了怪獸米諾

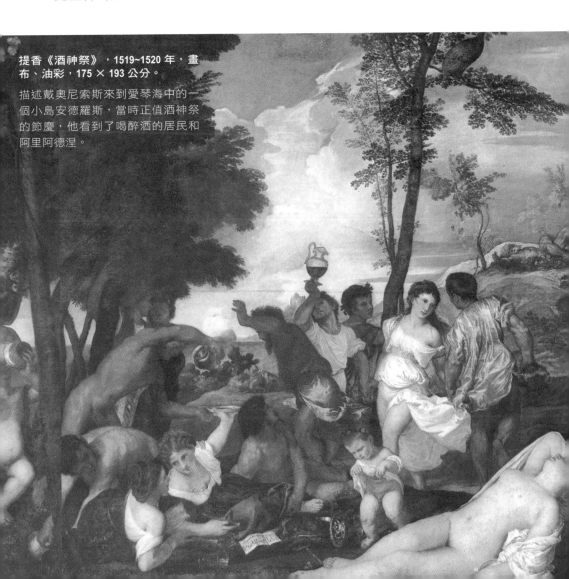

提香《酒神祭》，1519~1520 年，畫布、油彩，175 × 193 公分。

描述戴奧尼索斯來到愛琴海中的一個小島安德羅斯，當時正值酒神祭的節慶，他看到了喝醉酒的居民和阿里阿德涅。

陶洛斯，並順利走出迷宮。當天夜裡，忒修斯帶著阿里阿德涅開始逃亡，來到納克索斯島上，這時命運女神出現在忒修斯的夢中，並且告訴他：「你們的愛情將不被祝福，它會給你們帶來厄運。」

　　忒修斯深愛著阿里阿德涅，但是他深知自己無力對抗神的預示。因此在他醒來之後，便架著船離開了小島，留下悲痛欲絕的阿里阿德涅獨自在島上哭泣。就在她悲傷痛苦之際，酒神戴奧尼索斯滿懷激情

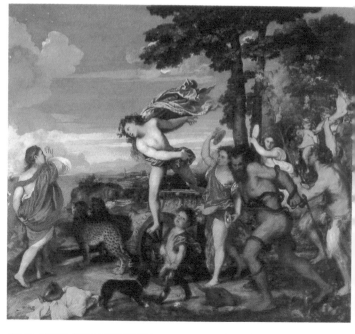

提香《酒神與阿里阿德涅》，1522~1523 年，畫布、油彩，175 × 190 公分。

描繪的是戴奧尼索斯見到阿里阿德涅時，從自己坐的車上飛奔下來的場景。這幅畫作經常被用來當作歌頌生命、青春與歡樂的象徵。

地來到她的身邊。酒神對阿里阿德涅一見鍾情。提香在《酒神與阿里阿德涅》這幅畫作中，描繪了戴奧尼索斯見到阿里阿德涅時，從自己坐的車上飛奔下來的場景。提香是掌握光的明度與空氣感最具典型的畫家。畫面上戴奧尼索斯飛揚著捲髮、紅色斗篷迎風起舞，成為畫面中的焦點。左下方身穿藍色衣服的阿里阿德涅好像是受到了些許驚嚇，顯得神情有些慌亂。這幅畫作經常被用來當作歌頌生命、青春與歡樂的象徵。

Hermes & Ganymede
賊王赫耳墨斯與酒侍伽倪墨得斯

他們一個是宙斯的傳令官兼節目主持人，一個被宙斯的神鷹強行叼走，成為眾神斟酒的酒侍。

在奧林匹斯山上的宙斯宮殿裡，有許多專門侍候他的人，其中最著名的有：號稱賊王的赫耳墨斯，和莫名其妙被宙斯抓來倒酒的酒侍伽倪墨得斯。

赫耳墨斯（羅馬神名為：墨耳庫律）是宙斯和以肩頂天的巨神阿特拉斯的女兒邁亞所生的兒子。

他是神話中最有趣的年輕的神。赫耳墨斯生於阿卡狄亞的屈萊納山。他剛出娘胎的第一天就力大無比，跳出搖籃就開始橫衝直撞；剛剛出門不久，便殺死了一隻大龜，把龜背套上一對羊角，繃上幾根羊腸線，作成了一架「琴」，這是一切樂器的開山鼻祖。

普拉克西特列斯《赫耳墨斯和幼年的戴奧尼索斯》，約西元前 100 年，大理石，高 215 公分。

這座雕塑被挖掘出來時，右臂和雙腿膝蓋以下的部分已缺失。後來有人把它補全，赫耳墨斯右手高舉著一串葡萄正在逗弄小酒神，神態逼真。

他一路彈琴、一路闖禍，走了沒多久飢餓難耐，這時，恰巧遇到了阿波羅的牛群，於是他毫不客氣地偷吃了兩隻。接著，他又把一個看見他偷牛，而又不願意為他的偷竊行為守口如瓶的老頭，變成了試金石。

當他偷牛的事情被阿波羅發現之後，阿波羅把小赫耳墨斯抓到宙斯那裡去，赫耳墨斯只好將他的琴當作賠償送給了阿波羅，並以教導阿波羅琴藝作為條件，交換了原本由阿波羅豢養的牛群，而成為保護畜牧的神。

由於赫耳墨斯出生後不久就做了小偷，所以，他還被世間的小偷們尊稱為：「賊王」；同時，在奧林匹斯與阿波羅爭辯時，宙斯見他能說善道，就命令他作了商業神及奧林匹斯神族的

柯勒喬《赫耳墨斯的教育》，約
1524 ～ 1525 年，畫布、油彩，155 ×
91 公分。

赫耳墨斯剛出娘胎的第一天就力大無比，不久之後就做了小偷，所以，他還被世間的小偷尊為「賊王」。

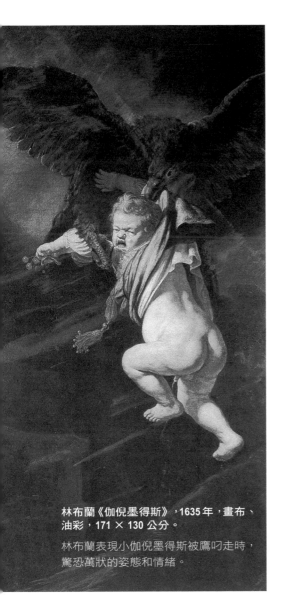

林布蘭《伽倪墨得斯》，1635 年，畫布、油彩，171 × 130 公分。

林布蘭表現小伽倪墨得斯被鷹叼走時，驚恐萬狀的姿態和情緒。

傳令官，另外還兼任宙斯本人的通訊員，更讓他成為各種節慶的主持人。

直到現在，赫耳墨斯還是歐洲郵政事業的象徵。他的形象是頭戴雙翼飛帽（有隱身的功能），腳穿雙翼鞋，手裡拿纏有雙蛇的和平神杖（註 1）。

赫耳墨斯的妻子是雅典城的奠基人柯克洛普斯的女兒——美麗的赫耳塞，他們是在一次祭祀雅典娜的節慶中認識的。

在繪畫作品中，專門描繪赫耳墨斯的畫作並不多，但在很多希臘神話題材畫中卻都非有他不可，例如，伊俄的故事、特洛伊戰爭起源的故事、若干宙斯的故事等等，都與赫耳墨斯有關。

1877 年，考古學家們在奧林匹斯山赫拉神廟廢墟內，發現了一座《赫耳墨斯和幼年的戴奧尼索斯》（即《傳言使者》）的雕塑，是西元前 4 世紀希臘雕塑家普拉克西特列斯的傑作，也是流傳到現在比較

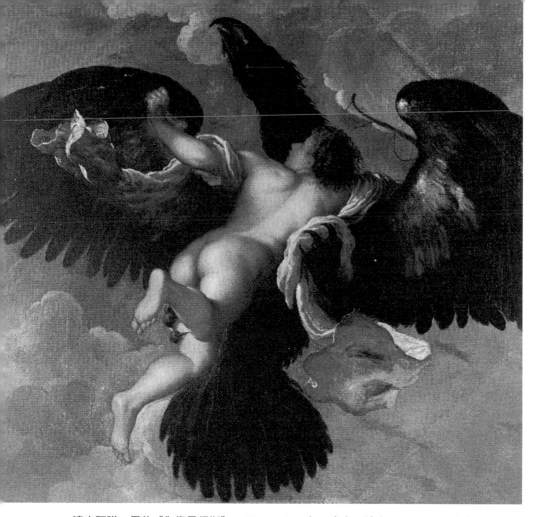

達米阿諾 · 馬紮《伽倪墨得斯》，1570～1590年，畫布、油彩，177×187公分。
宙斯命令神鷹去抓美少年伽倪墨得斯，帶回奧林匹斯山作他的酒侍，為眾神斟酒。

完整的一尊古希臘雕塑原作。在這座雕像被挖掘出來時，右臂和雙腿膝蓋以下部分已缺失。後來有人把它補全，他右手高舉著一串葡萄正在逗弄小酒神，神態逼真，的確是古希臘雕塑中的優秀作品。

16世紀柯勒喬的《赫耳墨斯的教育》中，可以看到赫耳墨斯頭帶著具有隱身的功能的雙翼飛帽，腳上穿著可以飛翔的雙翼飛鞋，旁邊站著的是他美麗的妻子赫耳塞。整幅作品充滿神秘又浪漫的風格。

　　宙斯是一個最會享福的神，他坐鎮在奧林匹斯神殿中，不僅有赫耳墨斯為他在神界、人間、地獄到處跑；在神殿裡，還有專門侍候他的侍從，平日裡為他管理神殿，酒宴時為他遞斟瓊漿玉液（酒名涅克塔耳）。最早，他的斟酒者是他和赫拉所生的女兒——青春女神希比，希比嫁給升天為神的赫拉克勒斯以後，宙斯又找到了一個美少年伽倪墨得斯。

　　伽倪墨得斯是特洛伊王特洛斯和卡利洛厄的兒子。

　　有一次，他在伊大山玩耍的時候，被駕著金車在天空飛駛的宙斯看見了，就想到要伽倪墨得斯來做自己的酒侍，於是宙斯立即命令倚在他身邊的神鷹去抓他。神鷹飛出宙斯的金車，直飛伊大山，叼了伽倪墨得斯就飛回奧林匹斯山。每當神殿宴客，伽倪墨得斯就得替眾神斟酒。為了賠償伽倪墨得斯父母的損失，宙斯派遣赫耳墨斯送了三匹神馬給他們。

　　文藝復興時期的柯勒喬和 17 世紀的林布蘭，都以伽倪墨得斯為題材創作過油畫。前者表現伽倪墨得斯雖被鷹叼上天，但卻微笑以待，表示願意上天侍候宙斯等諸神，而林布蘭則表現小孩被鷹叼時驚恐萬狀的神態和情緒。這就是處理神話題材，因年代的推移而逐漸表現人間生活的演變過程。

　　而達米阿諾‧馬紮於 1570 年開始創作的《伽倪墨得斯》，則以獨特的視點給這個題材不同的詮釋。少年伽倪墨得斯被綑綁在神鷹的背上，被神鷹帶著飛回宙斯的神殿。畫面上雖然看不見伽倪墨得斯的面容，但他的肢體語言告訴我們，他的心情是如何的忐忑不安。

--

註 1 這個神杖名卡杜喀烏斯，據說，宙斯贈送給赫耳墨斯時，赫耳墨斯為了要試試看此杖是否真的具有「和平」的功能，於是往地下一看，恰好在地上看見兩條正在鬥毆的蛇，於是赫耳墨斯便把神杖向牠們一指，兩條蛇就緊緊纏住了神杖永不分離。這是圖像上雙蛇神杖的由來。

The Fates
命運三女神

她們操縱著所有神與人的命運線，誰也逃脫不掉。

　　泰坦神族中代表正義和法律的女神特彌斯，是宙斯的第二個妻子。特彌斯與宙斯生了兩個三胞胎一共六個女兒，第一胎為歲時三女神：管理秩序（歐諾米亞）、公正（狄刻）與和平（厄瑞涅）；第二胎為命運三女神，即紡織生命線的克羅托，分配生命度數的拉刻西斯和收回生命線的阿特洛波斯。

　　命運三女神的職權超過一切，無論是神或是人都不能違抗命運。

　　即使宙斯是萬神之王，掌管天地萬物，權力無窮大，但他自己的命運也必須受到這三個女神的制約，不能自己決定。在希臘，大家也都認為自己的命

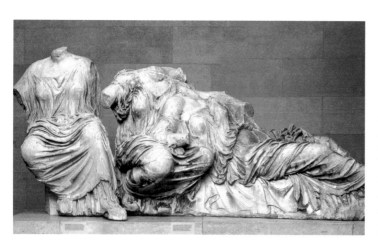

巴特農神廟的雕刻《命運三女神》，約西元前 438 ～ 433 年，大理石，高 139 公分，長 233 公分。

在希臘的神話世界裡，大家都認為自己的命運受到三女神的掌握，她們三個人是冥王在人間的代理人。

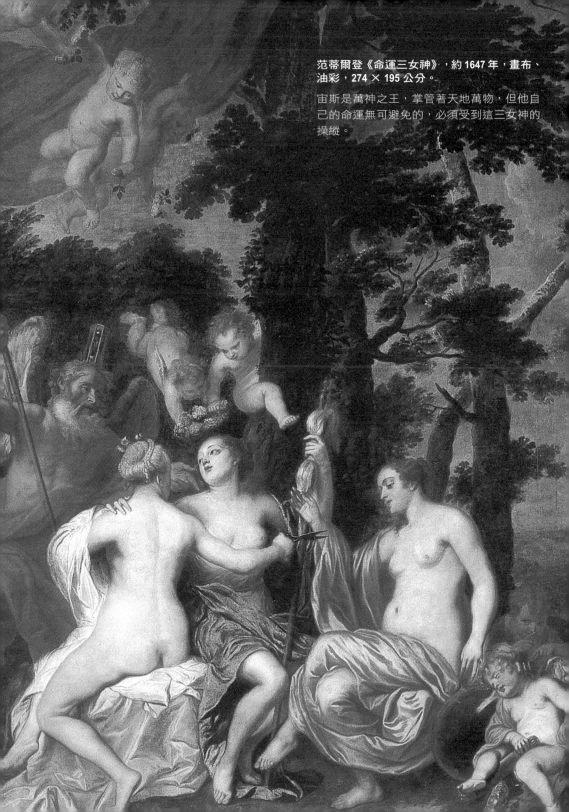

范蒂爾登《命運三女神》，約 1647 年，畫布、油彩，274 × 195 公分。

宙斯是萬神之王，掌管著天地萬物，但他自己的命運無可避免的，必須受到這三女神的操縱。

運，是受到三女神的掌握，她們三個人是冥王黑帝斯在人間的代理人。

命運三女神象徵人從生到死的漫長一生，思想和行動都受到一定的限制，從他們的出生一直到死亡，甚至來世，都不能違抗神的意志；而神也不能逾越自己的權限，以至於神和人都對命運三女神望而生畏。她們是通過紡織的絲線長度，來代表一個人壽命的長短。這三位女神並不代表死亡，而是命運中重大事件的決策者，命運一旦決定就無法改變。

三個命運女神第一位叫做克洛托（命運的紡線者），她負責將生命線從她的卷線杆纏到紡錘上，她在羅馬神話中，象徵懷孕第九個月的女神。第二位叫做拉刻西斯（命運的決策者），她負責丈量絲線，掌管人的生命長度。第三位叫做阿特羅波斯（命運的終結者），她是負責剪斷生命線的人，正是她用那「令人痛恨的剪子」決定了人的死亡。因此，米開蘭基羅筆下的《命運三女神》，是三個手持紡錘、嚴肅冷酷的耄耋老嫗。

歷來雕塑藝術中象徵命運三女神的作品不少。雅典衛城巴特農神廟東門三角額牆上以雅典娜誕生為題材的裝飾雕塑中，有一組命運三女神的雕塑，只可惜殘缺不全，無法一窺全貌。而梵蒂爾登所繪製的《命運三女神》則較接近我們對於神話世界的想像，其中一個女神手持紡錘，象徵著她們實質掌握著神與人的命運，誰也無法違逆。

Heracles
大力士赫拉克勒斯

選擇艱苦確造福人類的英雄道路，卻因半馬人設下的魔血毒計，讓蓋世英雄魂斷人間。

在希臘神話中，凡是宙斯與凡間女子所生的小孩，都是神話中的英雄（即半神）。他們一定要在人間做些有益的事，才能成為天神而被納入奧林匹斯神族。赫拉克勒斯（羅馬神名：赫耳枯勒斯）就是這些英雄中最偉大的一位。

赫拉克勒斯是宙斯與底比斯城女王雅克梅妮（珀耳修斯與安朵美達的孫女）所生的兒子。赫拉克勒斯一出生就力大無窮，天后赫拉一得知赫拉克勒斯的出生，就派兩條毒蛇去咬死還在襁褓中的嬰孩。不料，這兩條毒蛇反被小赫拉克勒斯掐死。有個題為《掐死毒蛇的赫拉克勒斯》的古羅馬塑雕，說的就是這個故事。

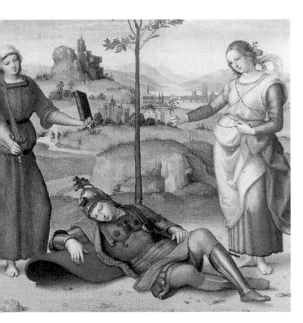

拉斐爾《騎士的夢》，1504 年，木板、蛋彩，17 × 17 公分。

赫拉克勒斯拒絕了愛神為他安排的安逸享樂的一生，欣然接受了雅典娜為他指出的一條極為艱苦，卻能造福人類的路。

　　赫拉發現毒蛇咬不死小赫拉克勒斯，於是就把他捉到天上去。

　　當赫拉抱著赫拉克勒斯上天時，這小孩因為餓急了，於是吸吮起赫拉的奶水來。赫拉大怒，就將小孩扔出懷抱，掉回人間。被赫拉克勒斯吸出來的奶汁，撒在空中就成了天上的銀河。魯本斯在 1636 年於西班牙旅行期間畫了一幅《銀河》，就表現了這個有趣的神話。畫面中的赫拉急著將自己的乳頭從小孩的嘴裡拉回來，噴灑而出的乳汁星星點點，形成了美麗的銀河。

　　後來，赫拉克勒斯在底比斯城接受良好的教育，十八般武藝樣樣精通。

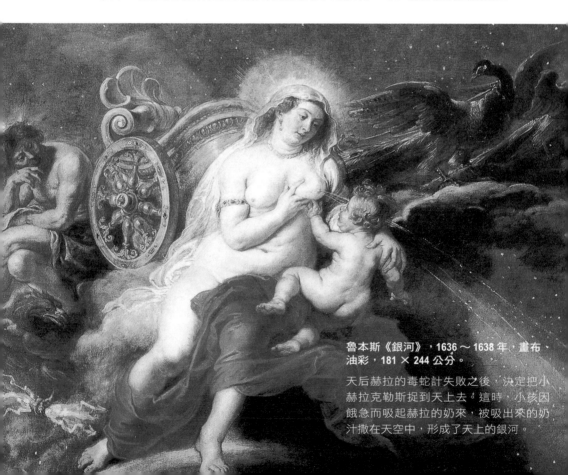

魯本斯《銀河》，1636～1638 年，畫布油彩，181 × 244 公分。

天后赫拉的毒蛇計失敗之後，決定把小赫拉克勒斯捉到天上去。這時，小孩因餓急而吸起赫拉的奶來，被吸出來的奶汁撒在天空中，形成了天上的銀河。

　　因為他是宙斯的孩子，所以像雅典娜、阿波羅、赫耳墨斯等都當過他的良師，並且送給他全副珍貴的武士裝備，但是他根本沒有用過這些貴重的東西，他只披了一件被自己殺死的涅墨亞猛獅的皮所製成的衣服，而他的武器則是大名鼎鼎的赫拉克勒斯大棒。

　　當赫拉克勒斯長大成人之後，便辭別親人出去找事做。他碰到了愛芙羅黛蒂和雅典娜兩位女神，這兩位女神為他指引了兩條人生道路。赫拉克勒斯拒絕了愛芙羅黛蒂為他安排的安逸享樂的一生，欣然接受了雅典娜為他指出的一條極為艱苦、但卻能造福人類的道路。

　　被稱為「赫拉克勒斯的道路」，一直被歐洲藝術家所讚頌。拉斐爾曾以此題材創作了一幅《騎士的夢》，表現了文藝復興時期人文主義的理想，需要出現自己的英雄，畫家向中世紀的騎士呼喚。後來，畫家馬泰伊斯業創作了一幅《赫拉克勒斯的選擇》，描寫年輕的赫拉克勒斯在兩條道路之前的人生抉擇。

　　赫拉克勒斯在戰鬥的一生中，第一回合是幫助宙斯擊敗了地神該亞所帶領下的巨人的造反，沒有赫拉克勒斯的幫助，奧林匹斯諸神能否戰勝巨人而保全天界，實在是個大問題。所以，赫拉克勒斯是繼普羅米修斯之後，第二個幫助宙斯完成奧林匹斯事業的英雄。

留西坡斯《赫拉克勒斯在休息》，原作約西元前 320 年，青銅，高 42.5 公分。

這件作品發現於羅馬喀拉浴場遺址，從疲倦又苦惱的神態看來，赫拉克勒斯貝赫拉害得真苦，他低頭沉吟，對前程的艱辛和不可預料，感到無奈又苦悶。

卡諾瓦《赫拉克勒斯和利卡斯》，1812 ～ 1815 年，大理石，
高 350 公分。

赫拉克勒斯以為身上的毒衣是利卡斯的陰謀，倒提著將這
無辜的青年人活活地砸死，並把屍體丟入愛琴海。

　　但是，天后赫拉還是處心積慮地想要除掉他。

　　有一天，赫拉克勒斯回到家，赫拉施展魔力使
他發瘋，在瘋癲中的赫拉克勒斯不幸殺死了他與第
一個妻子馬伽拉生的孩子，犯下了大罪，神處罰他在邁錫尼王歐律斯透斯
手下服苦役。苦役期間，赫拉克勒斯作了 12 件工作，這是他一生中最為人
們稱頌的英雄事績。

　　他殺死了涅墨亞的吃人怪獅、勒爾那地方的許德拉九頭毒蛇、厄律曼
托斯的吃人野豬。他真的是一個偉大的英雄，只要能造福人類，什麼事他
都願意去做，甚至連奧革阿斯王那臭得要命、百里之內無人敢走過去的牛
棚，他也悉心地打掃乾淨，消滅了瘟疫的蔓延。

　　人類的創造者、被鎖在高加索山上受了三萬年禁錮之苦的普羅米修
斯，就是被赫拉克勒斯救出來的。這是古希臘人民給赫拉克勒斯的最光榮
的使命。

　　赫拉克勒斯的形象，和普羅米修斯一樣，在文學藝術中佔據著重大的
地位，他的形象一再出現在文學作品和繪畫藝術當中。古希臘雕塑中就有
很多表現赫拉克勒斯的作品，奧林匹斯宙斯神殿正門回檐上就有一組由 12
塊浮雕所表現的赫拉克勒斯的光榮事績。

　　西元前 4 世紀，希臘雕塑家留西坡斯有一尊《赫拉克勒斯在休息》的
雕塑，在英雄戰鬥的一生中獨獨選取休息的細節，看來留西坡斯特別懂得
如何選擇藝術題材。對一位英勇戰士來說，休息是前一個戰鬥勝利的結束，

和後一個光榮戰鬥開始的間隙，是再戰鬥時不可或缺的休養生息的時刻。從雕塑中，我們還可以看出疲倦又苦惱的赫拉克勒斯的神態。他被赫拉害得非常辛苦，他低頭沉吟著，讓我們也感受到他前程的艱辛與困難。

赫拉克勒斯在歷盡艱險，完成了邁錫尼王歐律斯透斯的 12 件苦役之後回到家裡。

他痛苦地回憶起自己因為發瘋而殺死的孩子，覺得今生已無顏與妻子馬伽拉一起生活，只得將守寡已久的妻子許配給他的侄子伊俄拉烏斯。辦完婚事之後的他，又開始了雲遊四海，以天地為家的流浪生涯。

《赫拉克勒斯的 12 件事業》，約西元前 470 ～ 455 年，大理石，高 160 公分。

赫拉克勒斯在瘋癲中不幸殺死了自己的孩子，犯下了大罪，神罰他在邁錫尼王手下服苦役。苦役期間，赫拉克勒斯作了 12 件為人們稱頌的英雄事績。

《赫拉克勒斯的 12 件事業》，約西元前 470 ～ 455 年，大理石，高 160 公分。

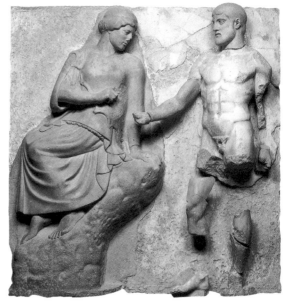

　　他路過歐皮亞的俄卡里亞，看中了歐律圖斯王的女兒伊俄勒，想要娶她為妻，遭到了歐律圖斯王的拒絕。赫拉克勒斯懷著恨離開，聲言一定會回來報仇。離開俄卡里亞以後，赫拉克勒斯越過伯羅奔尼撒草原，到了卡呂冬，娶了俄紐斯王的女兒黛安妮拉。

　　英雄赫拉克勒斯當然不會從此守著妻子過一生，他決心帶著妻子到各處去為民除害。這對戀人路過歐厄諾斯河時，由馬人涅索斯揹著黛安妮拉過河。誰知道才渡到河中心，這個馬人竟然生起歹念，想搶走黛安妮拉，被赫拉克勒斯用毒箭射死，臨死之前，馬人對黛安妮拉說：

　　「妳用瓶子裝一點我的血，將來如果丈夫不愛妳時，可將我的血塗在妳丈夫穿的緊身衣上，這樣妳就會重新獲得他的愛情。」

　　可憐的黛安妮拉怎麼也沒想到，這是馬人涅索斯報復赫拉克勒斯一箭之仇的毒計。

　　殺死了馬人涅索斯，渡過了歐厄諾斯河，他們倆人來到了特剌喀斯，受到國王的熱忱接待。黛安妮拉定居王宮，赫拉克勒斯則返回去遠征歐皮亞的俄卡里亞，為了一報當初歐律圖斯王沒有將女兒伊俄勒許配給他的仇。

　　不久，赫拉克勒斯征服了俄卡里亞，殺死了歐律圖斯王，美女伊俄勒成了赫拉克勒斯的俘虜。戰爭結束，他請好友利卡斯回特剌喀斯向妻子報信，並把伊俄勒帶回去，他自己則準備在祭祀完宙斯之後回到特剌喀斯，與妻子團聚。

　　當黛安妮拉看到了利卡斯帶來的美女伊俄勒，又在利卡斯那裡得知原來伊俄勒就是赫拉克勒斯過去的戀人。她心中頓時升起即將失去丈夫愛情的恐慌，這時她想到馬人涅索斯的愛的魔血，她立即拿出一件極高貴的緊身衣，塗上涅索斯的血交給利卡斯，請他帶回去給心愛的丈夫，交代說這

《赫拉克勒斯的 12 件事業》，奧林匹斯宙斯神殿中的浮雕復原線畫。

是她親手做的，請丈夫在祭祀宙斯時穿。無罪的人做了有罪的事，黛安妮拉受騙了。

利卡斯帶了這件塗著魔血的緊身衣，回到了赫拉克勒斯那裡，就將緊身衣交給了他，赫拉克勒斯見到這件閃耀著紅色光芒的衣服，彷彿見到了自己的愛妻，心裡非常高興，立即將衣服穿上去作祭祀。

哪裡會知道，他才走出宮門，步上陽光普照下的祭台，頓時感到渾身燥熱得難受，就像掉入火海中燒熔蝕骨般。但這時怎麼也脫不掉那件緊身衣，這時他才知道，這件衣服是由毒汁薰染而成，英雄的末日到了。

他以為這是利卡斯的陰謀，立即把利卡斯叫來，不由分說，一把抓起利卡斯，倒提著將這個無辜的青年人活活地砸死，並把屍體丟入愛琴海，周圍的戰士們見到自己的統帥遭受如此可怕的毒害，都十分同情，卻愛莫能助。

赫拉克勒斯忍受著像滾油煎熬的劇痛，匆忙趕回特剌喀斯，走進愛妻

的房間，推門一看，黛安妮拉已經自殺身亡。這才讓赫拉克勒斯神志清醒，
弄清楚他中的毒是馬人涅索斯的陰謀。當時黛安妮拉將涅索斯血塗上緊身
衣時，有一滴血滴落在地上。當次日清晨陽光射進房間時，地上的那滴涅
索斯血燒成了一團火，這時，黛安妮拉才知道自己受騙了，但為時已晚，
於是以自殺殉夫。

赫拉克勒斯在臨死之前，要求將他葬在故鄉的奧埃泰山峰上，讓他永
遠能夠看見心愛的祖國和人民。

由於他在人間作了數不清的好事，得到了人民的敬仰，人們便把赫拉
克勒斯尊為神祇，他的父親宙斯和所有奧林匹斯的神也讚揚赫拉克勒斯的
英雄事績，一致通過請赫耳墨斯到地府去將赫拉克勒斯接到奧林匹斯山。
宙斯還將自己的女兒——美麗的青春女神希比許配給他。

善於描繪華麗大場面的畫家提也波洛，於 1761 年為維洛那城的卡諾塞
宮，創作了一幅題為《赫拉克勒斯升天》的天頂畫，描繪赫拉克勒斯升天
的場景。

18 世紀義大利古典派大雕塑家卡諾瓦，則是創作了一座《赫拉克勒斯
和利卡斯》的雕塑，充分表現了赫拉克勒斯在痛苦的臨死之前，誤殺利卡
斯的悲劇場景。赫拉克勒斯一生誤殺過三次親朋好友，利卡斯是最後也是
死得最慘的一個。

熟悉古代希臘建築和雕塑的人都知道，傑出的宙斯神殿，它的左右石
柱長廊的額牆有一排 1.6 公尺見方的大理石浮雕，是歐洲廳堂建築的傳世
之作，其中就有一排十二個表現赫拉克勒斯英雄事蹟的浮雕。

這組浮雕的標準線描示意圖及其主題，是研究古希臘建築在固定的建
築格式中，如何處理主題性構圖的重要參考。

Io& Leda
伊娥與仙女麗達

天后用一百隻眼睛看守住一頭牛；宙斯卻甘願變身為天鵝與她雙宿雙飛。

　　宙斯和赫拉這對夫妻，一個風流成性、四處遭惹美女，讓一個個無辜的女人為他生下後代；另一個則是善妒至極，鬥智鬥狠，防堵自己的丈夫四處獵豔。宙斯為了躲避妒心深重的赫拉，不知費盡多少心機，變過多少

魯本斯《赫耳墨斯和阿加斯》，約 1638 年，畫布、油彩，63 × 87.5 公分。

宙斯為了營救變成牛的伊娥，他偷偷下令赫耳墨斯去殺死阿加斯，赫耳墨斯吹起雙管魔笛，催眠了阿加斯。當阿加斯的一百隻眼睛閉上的那一刻，赫耳墨斯殺死祂。

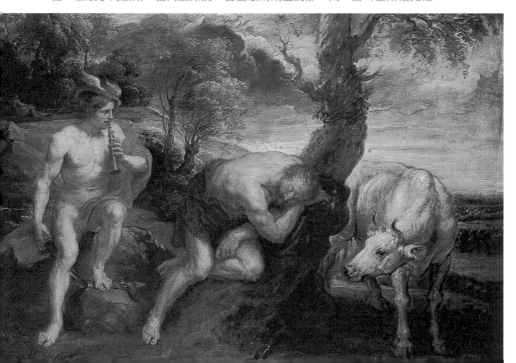

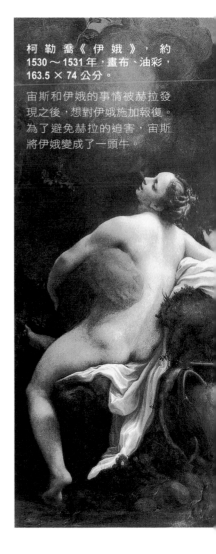

柯勒喬《伊娥》，約
1530～1531年，畫布、油彩，
163.5×74公分。

宙斯和伊娥的事情被赫拉發
現之後，想對伊娥施加報復。
為了避免赫拉的迫害，宙斯
將伊娥變成了一頭牛。

形體來躲開赫拉嚴密的防備，偷偷溜出天庭，
跑去泡妞；赫拉也總是妒恨滋長，無所不用
其極的去迫害或者殺害那些不知情的少女。

　　其中伊娥和麗達，就是愛情中二個無辜
的受害者。

　　伊娥是珀拉斯戈斯王伊那科斯的女兒，
她常常和女友們一起在勒爾那草地小溪邊放
羊、歌唱、舞蹈，過著無憂無慮的生活。

　　有一次，宙斯剛好經過珀拉斯戈斯，在
勒爾那看見了姿色出眾的伊娥，立即下凡。
伊娥和宙斯盡情地玩樂。事情被赫拉發現之
後，赫拉懷恨在心，興起對伊娥施以狠毒報
復的心。為了避免赫拉的迫害，宙斯將伊娥
變成了一頭牛。

　　但赫拉也是神，當她知道宙斯在搞鬼，
立即向宙斯要來了牛，並將牛交給阿瑞斯托
斯的兒子阿加斯看守。阿加斯有一百隻眼睛，
的確是個最好的看守者，就算是睡覺，他也
還有五十隻眼睛是睜開著的。這可難為了宙斯，更苦了已經變成牛的伊娥。

　　為了營救伊娥，宙斯偷偷下令赫耳墨斯去殺死阿加斯，赫耳墨斯趕到
勒爾那，在阿加斯的牛場上吹起雙管魔笛。笛聲悠揚，感動了阿加斯，一
曲吹眠了阿加斯，當阿加斯的一百隻眼睛全數閉上時，就在這一刻，赫耳
墨斯殺死了阿加斯，救出了伊娥。

　　宙斯正在興高采烈地準備和伊娥相會時，赫拉又得知了宙斯的計謀，立即趕到勒爾那，將阿加斯的一百隻眼睛留下來，裝點在她的愛鳥孔雀的尾巴上，並且造出了一種能咬穿牛皮的飛蟲（就是牛虻），將伊娥咬得遍體鱗傷。

　　從此，伊娥開始了悲慘的流浪生活，她遠渡愛琴海來到了埃及，這才逃出了赫拉的魔掌，改名愛西斯，成為埃及的神明，生下了一個孩子，取名埃帕福斯，長大之後成為埃及王。

　　魯本斯的《赫耳墨斯與阿加斯》就是以此為題材，那個吹笛、抽刀的就是赫耳墨斯，中間打著瞌睡的則是阿加斯；義大利文藝復興時期畫家柯勒喬，在他創作生涯的晚期，也以希臘神話做為題材創作了很多著名的油畫，《伊娥》就是他的佳作之一。

　　仙女麗達生活在斯巴達那一片美麗的草原上。她美麗的光芒，使宙斯在神山上坐立不安，最後終於找到機會擺脫赫拉的森嚴看管，變成了一隻天鵝，飛到了麗達的身邊，而麗達渾然不知天鵝就是宙斯的變身。

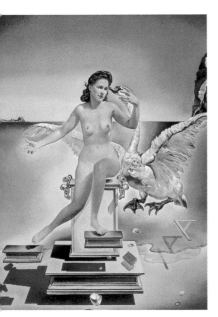

　　後來，麗達為宙斯生下了兒子波里克斯和女兒海倫。天鵝飛走之後，麗達嫁給了斯巴達國王提達柔斯，又生下了兒子卡利斯托和女兒克呂泰涅斯特拉。

　　海倫長大之後，成了希臘的第一美人，嫁

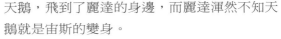

達利《麗達與天鵝》，1949 年，畫布、油彩，61 × 45 公分。

「鬼才」達利此畫取自希臘神話，他認識他的繆思女神加拉的時候，加拉也是一個有夫之婦。

達文西《麗達與天鵝》，木板、
油彩，112 × 86 公分。

麗達為宙斯生下兒子波里克斯
和女兒海倫。海倫長大後，成
了希臘第一美人，嫁給斯巴達
王為妻，後來還引起神人混戰
十年的特洛伊戰爭。

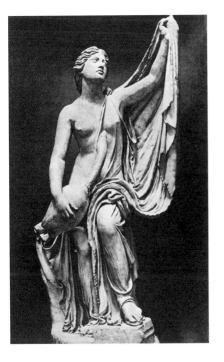

提莫特奧斯《麗達與天鵝》，原作約西元前 370 年，高 132 公分。

羅馬時代的臨摹作品。

給斯巴達王墨涅拉俄斯為妻。當狄薩利亞王珀琉斯和海仙特提斯結婚時，為了好鬥的女神厄里斯的一個金蘋果，愛芙羅黛蒂把海倫拐騙送給特洛伊王赫克托耳的兒子帕里斯，引起神人混戰十年的特洛伊戰爭。

麗達與天鵝，作為一段神奇的戀愛故事，又因為與神話中著名的美人海倫的身世有關，因而一直是畫家筆下喜愛描繪的主題。古希臘雕塑家提莫特奧斯創作了《麗達與天鵝》的雕塑，這個作品的羅馬摹製品，現在收藏於卡波利博物館。

達文西和柯勒喬都曾經以《麗達與天鵝》的主題創作，而鬼才達利也以此題材作為靈感創作了《麗達與天鵝》。當然畫面中的那位美人主角，一定是他的靈魂伴侶兼繆思女神——他的愛妻加拉。

柯勒喬《麗達與天鵝》，約 1531 年，畫布、油彩，152 × 191 公分。

愛戀麗達的宙斯，變成了一隻天鵝，以便接近佳人，共度良宵。

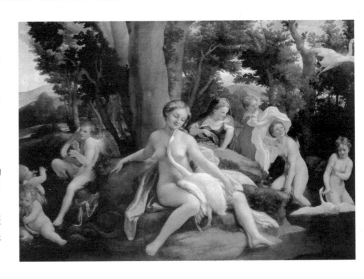

Europa
腓尼基美人歐羅巴

請騎在我的牛背上，隨我橫渡愛琴海直抵克里特島。

歐羅巴是腓尼基台洛斯王阿蓋諾耳的女兒、卡得摩斯的妹妹。她是腓尼基著名的大美人。台洛斯位於愛琴海，歐羅巴常常和少女們一起在海邊遊玩。

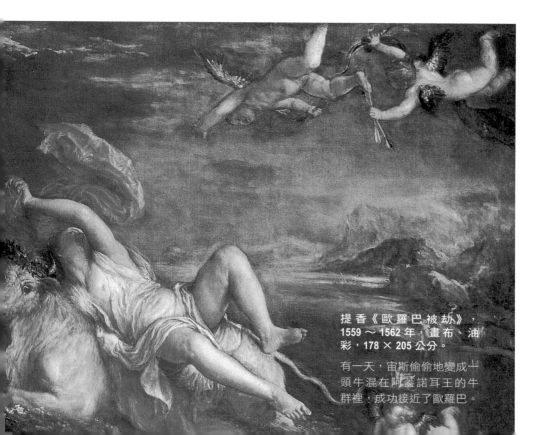

提香《歐羅巴被劫》，
1559～1562年，畫布、油彩，178 × 205 公分。

有一天，宙斯偷偷地變成一頭牛混在阿蓋諾耳王的牛群裡，成功接近了歐羅巴。

瓦洛通《歐羅巴被劫》，1908年，畫布、油彩，130 × 162 公分。

這位美麗的公主歐羅巴跨上牛背，誰知這頭牛竟然朝向愛琴海狂奔而去。驚慌失措的歐羅巴，只得抱住牛脖子，以免掉入海裡。

宙斯早就愛上了歐羅巴。有一天，宙斯避開了赫拉的嚴密監視，偷偷地變成了一頭牛，矇騙過了赫拉的耳目，混在阿蓋諾耳王的牛群裡，成功接近了歐羅巴。宙斯是眾神之王，在牛群裡，當然也是最吸引人目光的一頭俊牛，於是立即就被歐羅巴注意到了。

她走到這頭牛面前，隨手將編好的一個花環套在牛角上。於是宙斯便跪下前蹄，邀請她騎在背上。這位美麗的公主，最後在少女們的簇擁下跨上牛背。這時，宙斯慢慢地離開柔嫩的草坪、細軟的沙灘，朝著愛琴海走去。突然之間，宙斯撒開四腿向海面狂奔，這時驚慌失措的歐羅巴只得緊緊抱住牛脖子，以避免自己失足墜海。

宙斯一鼓作氣橫渡愛琴海，逃到了克里特島，在他自己幼年時住過的地克特神洞裡，將嚇昏了的歐羅巴放下來。

當歐羅巴醒來時，奇跡出現了，因為站在她身邊的不是一頭牛而是一位美貌的青年。

宙斯立即向歐羅巴表達他的愛慕之意。之後，歐羅巴為宙斯生下了邁

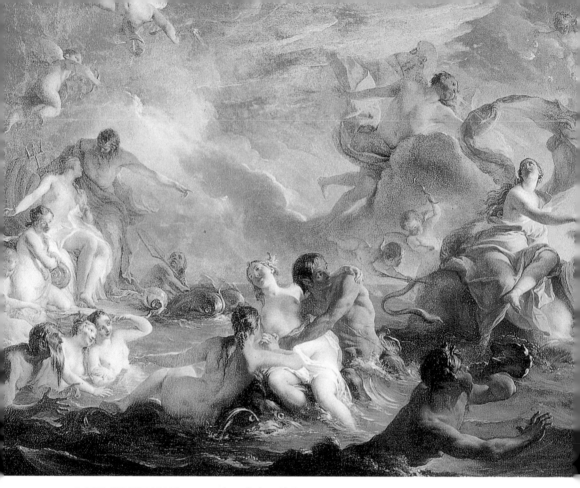

夸佩爾《歐羅巴被劫》，1727 年，畫布、油彩，127 × 193 公分。
化身為牛的宙斯背著歐羅巴，一鼓作氣橫渡愛琴海，逃到了克里特島。

諾斯和拉達曼托斯。兩兄弟長大後，邁諾斯成了克里特王，拉達曼托斯則
成了冥國的判官。

　　而這齣戀愛喜劇，後來還引申出一段悲傷的故事。

　　據說，呂底亞的染匠伊德蒙的女兒奧拉克妮精於紡織、刺繡，她在與
雅典娜比賽紡織時，就織上了《歐羅巴被劫》的這段故事。雅典娜因為奧
拉克妮洩露了父親宙斯的機密，同時也因為敵不過奧拉克妮的高超技藝，

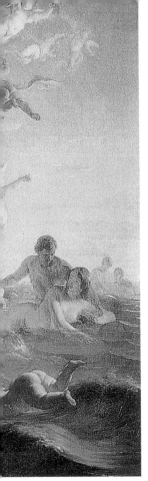
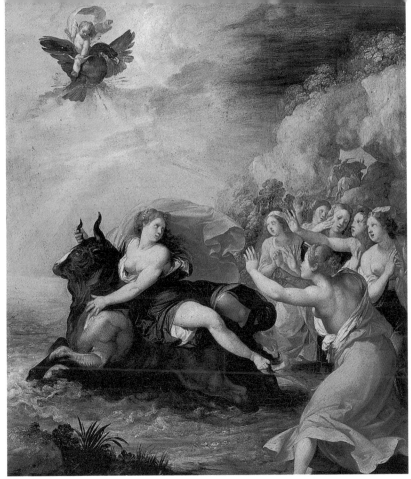

古賽珀‧卡薩利《歐羅巴被劫》，木板、油彩，57 × 46 公分。

當歐羅巴在克里特島醒來時，奇蹟出現了，因為站在她身邊的不是一頭牛，而是一位美貌的青年，他就是眾神之王宙斯。

而自覺傷害了保護紡織神的自尊，於是就將奧拉克妮變成一隻蜘蛛，讓她永遠只能不停地吐出絲線來織網。

　　但是，奧拉克妮還是大大地出名了。義大利詩人但丁在《神曲》地獄篇裡，曾經寫下了同情奧拉克妮的詩篇，而委拉斯蓋茲在畫《紡織女》這幅作品時，於畫面後景上也畫上了《歐羅巴被劫》的故事，以顯示西班牙「奧拉克妮」們的高超技藝。

　　「歐羅巴被劫」這個主題，常常反映在希臘雕塑、羅馬龐貝城的宮殿壁畫上，以及文藝復興時期以來的美術作品中。義大利文藝復興時期威尼斯畫家提香的一幅油畫《歐羅巴被劫》，就描繪了歐羅巴正被宙斯變的白牛背著橫渡愛琴海的情景。

　　在近現代歐洲藝術中，這也是熱門的創作題材之一。瑞典雕塑家米里斯的《歐羅巴與牛》和瑞典畫家瓦洛通的《歐羅巴被劫》就是其中的兩幅傑作：前者強調牛的健壯和歐羅巴的輕盈，後者則突出健壯的美女歐羅巴被牛載著突然奔騰入海時，那一瞬間的動感，兩者各具千秋。古賽珀·卡薩利和夸佩爾的《歐羅巴被劫》也是該主題的佳作。

　　這些作品最多的是將宙斯畫成一頭健壯的白牛，頭上戴著歐羅巴親手編的花環，但卡薩利則將宙斯畫成一頭壯碩的黑牛，用來展示宙斯強大的權勢與力量。而瓦洛通完全以現代的手法來詮釋這個神話故事，畫面中這位現代裸女，完全洗脫神話的色彩展現另一種肉慾的美感。

Ariadne
阿麗雅德妮

因為愛他，所以幫他走出迷宮，但命運卻讓她嫁給了酒神。

　　歐羅巴被宙斯劫到克里特，與宙斯生了兩個孩子，其中一個叫邁諾斯，成了克里特王，他娶了帕西淮為妻，生下兒子安德洛該斯，女兒阿麗雅德妮和菲德拉，後來，帕西淮又和一頭公牛生了一個牛首人身的怪物彌諾陶洛斯。

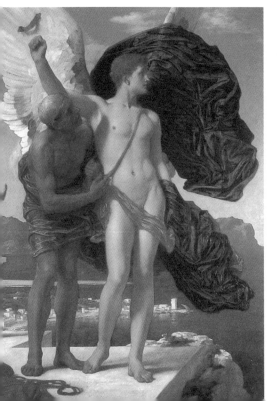

　　邁諾斯為了掩蓋妻子的這件醜聞，就請名建築師代達羅斯和他的兒子伊卡路斯造了一座宮殿，將彌諾陶洛斯禁閉起來。這個宮殿廊道迂迴，宮室交錯，複雜得竟連巧匠自己都出不來，所以就將這座宮殿取名為「迷宮」。

　　後來，建築師父子兩人又各自製造了一對翅膀，用蠟封在雙肩飛出迷宮，兒子伊卡路斯因飛得距離太陽

雷斯頓的《代達羅斯和伊卡路斯》，1869 年，畫布、油彩，138 × 106 公分。

這對設計迷宮的建築師父子，據說是木工技藝、刨刀、釣線、膠水的發明人。

太近，而被陽光灼化了雙翼的封蠟，從天上跌下來，淹死在海裡，從此，這片海即名為伊卡里安。拉斐爾前派藝術家雷斯頓的《代達羅斯和伊卡路斯》，畫的就是這對建築師父子。據說他們是木工技藝、刨刀、釣線、膠水的發明人。畫面中，代達羅斯正在為伊卡路斯繫上翅膀，代達羅斯黝黑的臉龐露著擔憂的神情，而伊卡路斯則遙望著遠方，驕傲又自信。

有一次，邁諾斯的兒子安德洛該斯在阿狄刻被害，邁諾斯王聞訊之後，立即興兵攻打阿狄刻首府雅典城。雅典城大敗，臣服於克里特，受盡屈辱，被判處每七年就要向克里特進貢七對童男童女。這些童男童女到了克里特之後，立即會被放入迷宮中，讓牛頭人身怪物彌諾陶洛斯吃掉。

二十一年後，雅典王埃勾斯的兒子特修斯回到雅典城，適逢向克里特島進貢童男童女之時，當他看到了自己的國家受到異族的侵犯，無辜的父老受著喪失子女的痛楚。於是特修斯就說服父親，讓自己加入童男童女的行列，遠征克里特島，像要去殺死害人的彌諾陶洛斯。

卡拉契《酒神和阿麗雅德妮的勝利》，約 1597 ～ 1600 年，壁畫。
義大利畫家卡拉契的這件作品，是所有表現酒神祭的作品中，最豪華的一幅。

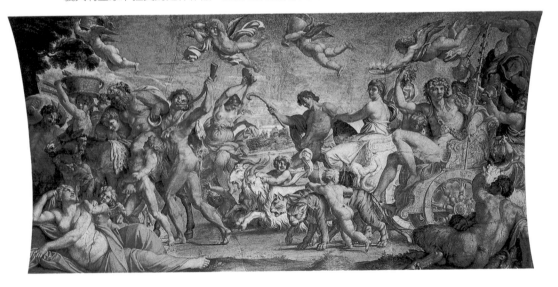

范登‧林恩《在那夸斯島上睡眠的阿麗雅德妮》，1814 年，畫布、油彩，173 × 221 公分。

為了愛，阿麗雅德妮偷偷給了特修斯一個線團，讓他不至於在迷宮中迷路。特修斯到達迷宮深處，殺死了彌諾陶洛斯，順著線逃出了克里特。

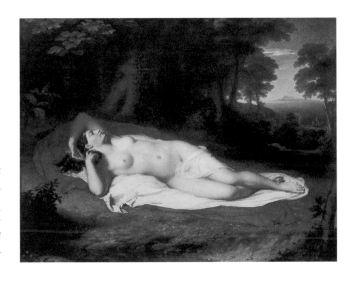

　　臨行之前，他向愛神愛芙羅黛蒂祈禱，請她幫助自己完成這個光榮的使命。愛芙羅黛蒂就以愛的力量，讓邁諾斯的女兒阿麗雅德妮去幫助特修斯。

　　憑著特修斯的一身武藝，殺死彌諾陶洛斯是沒有問題的，問題是進了迷宮要如何安全地走出來？能不能活著出來，特修斯並不清楚。然而，已經愛上了特修斯的阿麗雅德妮，卻十分清楚特修斯是絕對走不出來的。

　　為了愛情，也為了自己的幸福，阿麗雅德妮就偷偷地送給特修斯一個線團，叫他將線團的一頭紮在迷宮的入口，沿著行進的道路做記號，特修斯終於到達迷宮深處，殺死了彌諾陶洛斯，又順著線的指引與 13 個少年一起逃出了克里特。

　　但是，阿麗雅德妮並沒有得到特修斯的愛情，因為命運女神不讓她成為特修斯的愛人，對於命運女神的命令，誰也不能違抗。

　　英國畫家卡爾德隆的《阿麗雅德妮》，便描繪了這位既受愛神的折磨，又受命運女神嘲弄的少女，看著揚帆遠去的愛人特修斯，內心痛苦萬分，命運女神把她許配給了酒神戴奧尼索斯。

　　後來，她的名望越來越大，每年兩度的酒神祭，阿麗雅德妮與戴奧尼索斯會一起坐在豹車上，接受世人的頌揚。義大利畫家阿尼巴列‧卡拉契於 1597 年開始畫了一幅《酒神和阿麗雅德妮的勝利》，是所有表現酒神祭的作品中最豪華的一幅，畫面中人物眾多、型態各異，但洋溢著歡樂的氣氛。范登‧林恩的《在那夸斯島上睡眠的阿麗雅德妮》和馬卡特的《阿麗雅德妮的勝利》，也都是以這個神話主題創作的。

　　而關於迷宮的故事，原本大家都以為那純粹是個神話，但由於 19 世紀考古學的成就，舍利曼、伊文斯等學者在克里特島發掘遺跡，竟然挖出了迷宮的痕跡。那的確是一座龐大的建築群，顯示了古代希臘人民的智慧。

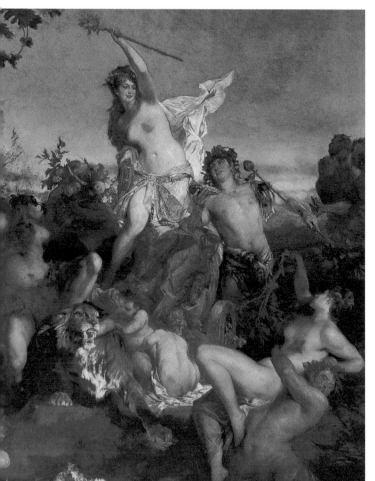

馬卡特《阿麗雅德妮的勝利》，1873 年，畫布、油彩，476 × 784 公分。

命運女神把阿麗雅德妮許配給酒神，酒神祭時，她與酒神一起坐在豹車上，接受世人的頌揚。

Danae

達娜厄

狂風大作、暴雨傾瀉，夾帶一陣愛情黃金雨。

阿加斯王阿克里西俄斯得到了一個預示，說他日後一定會死在他自己外孫的手中，這使他很恐懼，為了逃避這個預示的不幸，他造了一座銅塔，把尚未出嫁的女兒達娜厄關在銅塔裡，塔內只有一個老婦人侍候她。英國畫家伯恩．瓊斯的《達娜厄與銅塔》，就是在描繪這個故事。畫面中的達娜厄憂心忡忡地看望著正在建造中的銅塔，不理解自己的父親究竟為什麼要將她關在銅塔裡。

美麗而又可憐的達娜厄，天天在銅塔的窗口，凝望著這美麗的世界和人們愉快的生活，想著自己遭受到如此厄運，心中苦不堪言。但是，天上的宙斯卻愛上了達娜厄，但他怎麼也走不進戒備森嚴的銅塔裡。

伯恩．瓊斯《達娜厄與銅塔》，1887~1888 年，畫布、油彩，231 × 113 公分。

達娜厄憂心忡忡地看望著正在建造中的銅塔，不理解自己的父親究竟為什麼要將她關在銅塔裡。

　　有一天，當狂風大作、暴雨傾瀉的時候，宙斯變成了一陣黃金雨直接下到達娜厄的臥室中，當達娜厄和那個老婦人驚慌失措地看著叮叮噹噹落下來的黃金雨時，突然，這些黃金碎片回復了宙斯的原形，達娜厄見到如此年輕美貌的男子，立刻就愛上了他。

　　宙斯天天傍晚變成一陣黃金雨，來到達娜厄的塔中與她纏綿，後來，達娜厄生下了神話中有名的英雄珀耳修斯。最後，達娜厄的父親阿克里西俄斯還是不幸地死在外孫珀耳修斯的刀下。

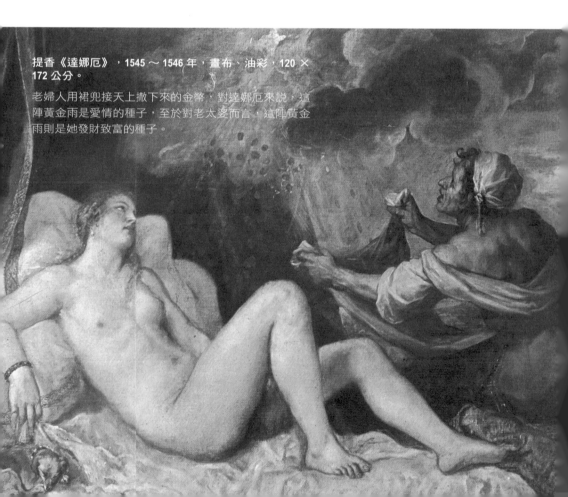

提香《達娜厄》，1545 ～ 1546 年，畫布、油彩，120 × 172 公分。

老婦人用裙兜接天上撒下來的金幣，對達娜厄來說，這陣黃金雨是愛情的種子，至於對老太婆而言，這陣黃金雨則是她發財致富的種子。

林布蘭《達娜厄》，1638
年，185 × 203 公分。

林布蘭處理《達娜厄》這
個題材，完全超脱神話的
牽制，突顯達娜厄向遠方
招手和殷切等待的心情，
而將黃金雨置於畫外。

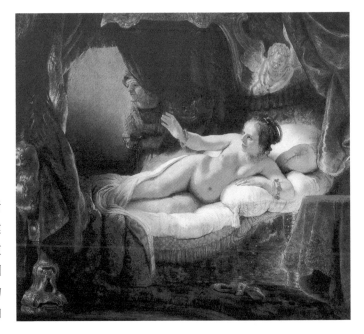

　　這個題材，在反對
中世紀禁慾主義和封建
禮教方面有著重要的啟
發，因此一直是畫家們
樂於描繪的主題。它的
表現方法主要以提香和
林布蘭的作品為典型。

　　提香的《達娜厄》，畫中有個老婦人用裙兜正在接天上撒下來的金幣，
對達娜厄來說，這陣黃金雨是愛情的種子，至於對老婦人而言，這陣黃金
雨是她發財致富的機會。

　　而林布蘭在處理《達娜厄》這個題材，則完全超越神話的牽制，突出
達娜厄伸出手殷切期待愛情的心情，而黃金雨則並未出現在畫面中，突出
了生活的真實感。

　　現存於羅馬波給塞畫廊的柯雷吉歐的《達娜厄》，沒有提香畫裡的那
位老婦人所營造出來的戲劇感，畫面中的達娜厄下半身纏繞著床單，一邊
由小愛神撐開床單迎接著化身黃金雨的宙斯降臨，十分特別。

　　《達娜厄》曾被羅丹當作神界慘劇，而入選為巨型雕塑《地獄門》的

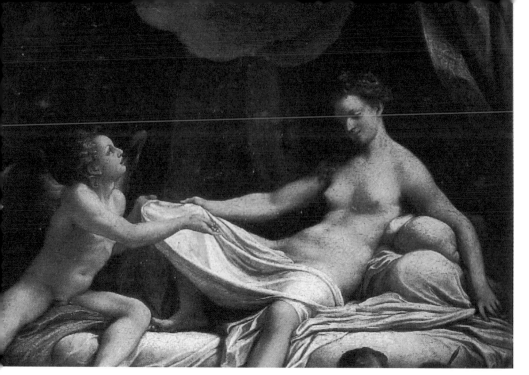

柯雷吉歐《達娜厄》。

沒有提香畫裡的那位老婦人所營造出來的戲劇感，畫面中的達娜厄下半身纏繞著床單，一邊由小愛神撐開床單，迎接著化身黃金雨的宙斯降臨。

故事之一，同時還創作了一座大理石圓雕，意在強調人性的摧殘。這個少女的厄運，以及被禁欲的靈和肉的無奈抗爭，通過羅丹手中痙攣的動態感，被凝固在冰冷的大理石上，發出沉重的吶喊，是對命運的憤怒，也是對人性的震懾。

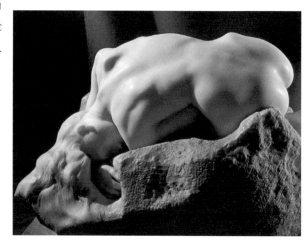

羅丹《達娜厄》，1885 年，大理石，高 35 公分。

羅丹強調的是人性的摧殘。這少女的厄運，以及被禁欲的靈和肉的無奈抗爭，通過痙攣的動態，被凝固在冰冷的大理石上，發出滾燙的呼籲：反對摧殘人性！

Perseus& Andromeda

少年英雄珀耳修斯與衣索比亞公主安朵美

亮盾、飛鞋、寶刀、隱身帽，助他砍下梅杜莎的頭，旋即他如英雄般踏浪而來……。

達娜厄在高塔里與宙斯戀愛，生下了珀耳修斯。

達娜厄的父親阿克里西俄斯，當初不讓女兒接近男人的計畫失敗了，他既恐懼預示，又不忍心殺死這對可憐的母子，於是決定把女兒和外孫放在一個大箱子裡，丟進愛琴海，任其漂流。

這個箱子順流飄到塞里福斯島，島上的國王波利狄克特斯收留了達娜厄母子，珀耳修斯在島上長大，成為全島上最勇敢的青年。

國王波利狄克特斯想佔有達娜厄，但達娜厄不從，由於珀耳修斯時時刻刻保護著母親，讓國王無法得逞。最後，國王決定設法除去珀耳修斯。

伯恩・瓊斯《珀耳修斯的武裝》，1885 年，畫布、油彩，153 × 127 公分。

一雙飛鞋、一把寶刀、一頂隱身帽，以及一個神奇的羊皮口袋，可以用來裝梅杜莎的頭。珀耳修斯在諸神的幫助下，踏上冒險之路。

有一天，他把珀耳修斯叫過來，告訴他西方黑暗國土上有著戈耳工三女妖，其中之一的蛇髮女妖梅杜莎，是島上的一大禍害，國王命令珀耳修斯必須除去梅杜莎。珀耳修斯不知道梅杜莎究竟有多厲害，便欣然同意執行這項任務，並且立即動身出發。

梅杜莎是最厲害的女妖，人只要瞧她一眼，就會立刻變成石頭，所以梅杜莎住的地方周圍都是男女石像。

國王的陰謀被宙斯知道了，他馬上派雅典娜、赫耳墨斯和哈得斯去幫助即將受難的兒子。這三個神很快地飛到了塞里福斯島，遇到了已經在旅途中的珀耳修斯。

雅典娜送給他一個亮盾，並囑咐他千萬不能看梅杜莎的頭，只能看著亮盾上的反光與女妖戰鬥；赫耳墨斯借給他一雙飛鞋和一把寶刀，我們在赫耳墨斯殺百眼巨人阿加斯救伊娥時，知道這

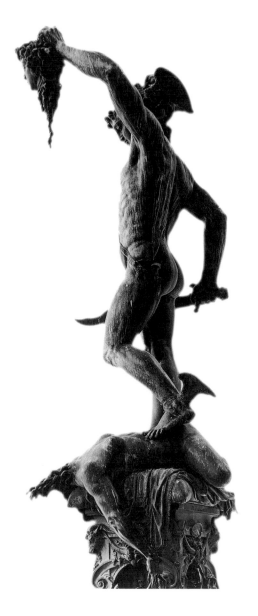

切利尼《珀耳修斯與梅杜莎》，1545 ～ 1553 年，**大理石，高 203 公分。**

珀耳修斯在眾神的幫助下，割下梅杜莎那可怕的蛇髮頭，後來把它裝點在雅典娜的盾牌上，梅杜莎的頭顱在建築藝術中有「鎮守」的象徵意義。

把寶刀無比鋒利；哈得斯借給珀耳修斯一頂隱身帽，以防萬一爭戰不利時，可以隱身遁逃，以及一個神奇的羊皮口袋，可以用來裝梅杜莎的頭。伯恩・瓊斯的《珀耳修斯的武裝》就是在敘述這個情景。

珀耳修斯就在眾神的幫助之下，克服重重困難，經過種種考驗終於找到了梅杜莎，並割下了她那可怕的蛇髮頭。後來，這個梅杜莎的頭顱就裝點在雅典娜的亮盾上，有時也妝點在女神的胸前，以顯示女神強大的威力能使人化成石像。

珀耳修斯和梅杜莎的題材，經常出現在雕塑藝術和建築藝術中。梅杜

魯本斯《珀耳修斯解救安朵美達》，1620 年，畫布、油彩，99.5 × 139 公分。

到了獻祭那一天，全體衣索比亞人含淚把安朵美達送到海濱，用鎖鏈鎖在一塊大山岩上。正巧珀耳修斯路過此地，展現英雄救美的勇敢行徑。

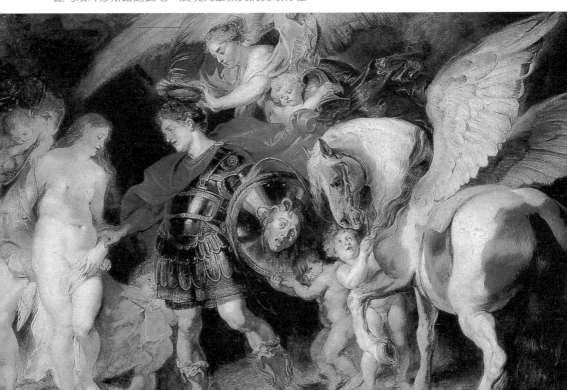

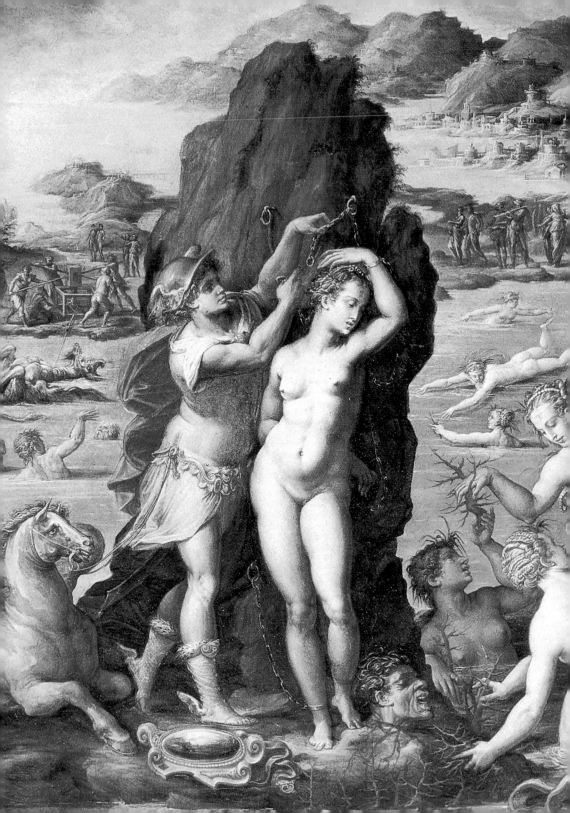

莎的頭在建築藝術中像斯芬克斯、革里芬斯、阿特拉斯一樣，都用來作為鎮守的象徵。《珀耳修斯與梅杜莎》最著名的雕塑，為義大利雕塑家切利尼的作品。

凱旋歸來的珀耳修斯，在半路上遇見了她的真命天女──衣索比亞公主安朵美達。

衣索比亞國王刻甫斯的妻子凱西俄比亞，是個因美麗而驕傲的女人，她認為自己是世界上最美麗的女人，還說自己比海神波塞冬的女兒們還漂亮，這句話得罪了海神波塞冬。於是，波塞冬就派兒子特里同在衣索比亞海岸興風作浪，以至於讓全島面臨被海水吞沒的危險。

被海水淹得走投無路的衣索比亞人，只得請求先知給予啟示，想知道要用什麼方法可以擺脫海神的憤怒。啟示的結果十分可怕，說要把凱西俄比亞的女兒、美麗善良的安朵美達獻給海怪吞食，才能消海神之怒而擺脫水患。

母親的罪過要無辜的女兒去承擔，這是不公平的，何況人民都很愛憐安朵美達公主，為了保護安朵美達，全體衣索比亞人自願忍受海神的懲罰。但安朵美達卻以自我犧牲的精神說服了民眾，甘願為人民去赴死。

到了獻祭那一天，全體衣索比亞人和那位因驕傲而將要失去女兒的母親，一起含著眼淚把安朵美達送到海邊，用鎖鏈鎖在一塊大岩石上。到了晚上，海怪就開始興風作浪，前來吞食安朵美達。

瓦薩里《珀耳修斯解救安朵美達》，1570 年，畫布、油彩，116 × 86 公分。
當珀耳修斯看見一個出奇美貌的姑娘將要被海怪吞食，不由分說，立即拔刀與海怪展開生死搏鬥，最後殺死海怪，救出了安朵美達。

　　正在這千鈞一髮之際，正巧碰到珀耳修斯殺死了梅杜莎路之後路過此地，當他看見一個出奇美貌的姑娘即將要被海怪吞食，不由分說，立即拔刀與海怪展開一場生死搏鬥，最後殺死海怪，拯救了安朵美達，海水也隨之退盡。人民感謝珀耳修斯的英雄救美之舉，於是，珀耳修斯與安朵美達結婚了。

　　安朵美達作為一個美麗善良而又有為國犧牲的女性，受到古代人民的尊敬，也一直成為藝術題材被畫家們一再描繪著，魯本斯曾為此畫過好幾幅油畫。文藝復興時期曾經以撰寫畫家傳記而被尊為「美術史之父」的瓦薩里，也在他為數不多的創作中留下了一幅《珀耳修斯解救安朵美達》的作品。伯恩‧瓊斯的《劫數的岩石》，也同樣是描繪這個場景，珀耳修斯腳踩著雙翼飛鞋、身上掛著梅杜莎的頭，趕來解救安朵美達的瞬間，都是這個主題的精采之作。

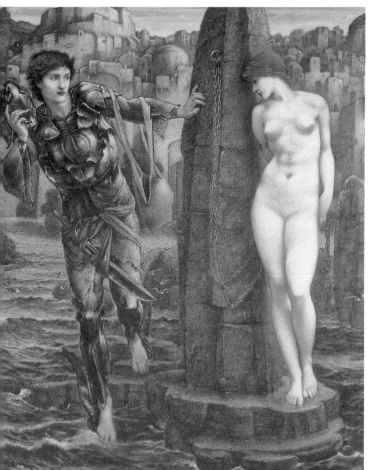

伯恩‧瓊斯《劫數的岩石》，1885~1888 年，畫布、油彩，155 × 130 公分。

珀耳修斯腳踩著雙翼飛鞋、身上掛著梅杜莎的頭，趕來解救安朵美達。

Dirce& Niobe

狄耳刻 & 尼俄柏

關於底比斯城兩個皇后的故事：一個狠毒，一個驕傲無知。

　　安提俄珀原來是底比斯王呂庫斯的妻子，後來宙斯愛上了她。為了這場戀愛，安提俄珀受到了父親河神倪克透斯的譴責和呂庫斯王的離棄。

　　懷了孕的安提俄珀只能離開家出走，但她還是遭到了父親的追捕，最後更被呂庫斯王的新妻子——殘暴的狄耳刻的禁閉。因為神諭說他們要亡於安提俄珀的兒子手下，所以，狄耳刻還準備弄死安提俄珀的兒子。

　　安提俄珀就在這淒苦的禁閉中，生下了雙胞胎兒子仄圖斯和安菲翁。

　　可憐的安提俄珀，為了躲避狄耳刻對兒子的陰謀與追殺，不得不將才生下的兩個嬰兒，偷偷地交給一個忠厚老實的牧牛人扶養，期望有朝一日他們能有

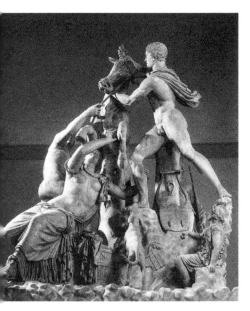

《法爾內塞的牛》（羅馬時代的臨摹作品）原作為阿波隆尼奧斯‧德‧特拉萊斯和特奧里斯柯斯‧德‧特拉萊斯兄弟所創作，約西元 150 年，大理石，高 370 公分。

狠毒的皇后狄耳刻想在祝祭時，用牛把安提俄珀拖死。誰知，反被縛在牛角上活活地拖死，最後還變成了一注噴泉。

出頭的一天，痛苦噬咬著安提俄珀的心，她絕望的認為此生可能再也見不到自己的孩子了。

多年以後，在一個酒神祭節日，皇后狄耳刻率眾到喀泰戎山舉行祭典，狠毒的皇后想在祭典時，用牛把安提俄珀拖死。到了喀泰戎山之後，她命令兩個正在放牛的小夥子牽來一頭牡牛，準備執行處死安提俄珀的暴刑。

安提俄珀叫天天不應，呼地地不靈，只能心灰意冷地等待著死亡的降臨。突然，有一個老牧人匆匆趕來，對著那兩個正在捆綁安提俄珀的青年牧人大聲喊叫：

「孩子，使不得，這個無辜的女人就是你們的母親，她為了你們歷盡了人間的辛酸，你們真正的敵人是寶座上的那個皇后！」

原來，那兩個青年牧人，就是安提俄珀的兒子仄圖斯和安菲翁。孩子們知道了真相，立即將狄耳刻縛在牛角上活活地將惡毒的皇后拖死。被拖死後的狄耳刻，變成了一注噴泉。

母子三人團圓後，馬上返回底比斯城，殺死了呂庫斯王，後來安菲翁得到了阿波羅的教導，學會了彈豎琴的技藝，在建造底比斯城牆時，他的琴聲居然感動左右山上的石頭，隨著琴聲主動地跳過來圍在安菲翁掌管的底比斯城，築成了有著七個城門、堅固無比的底比斯城。城牆建成後，安

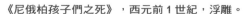

《尼俄柏孩子們之死》，西元前 1 世紀，浮雕。

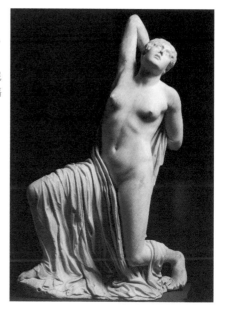

史珂帕斯《尼俄柏受傷的女兒》，西元前 430 年，大理石，高 149 公分。

尼俄柏的六個女兒，隨後也被利箭刺透胸膛。尼俄柏這才意識到，驕傲為她帶來莫大的損失與傷痛，她急忙抱住僅剩的一個小女兒，苦苦哀求。

菲翁當上了底比斯王，娶了坦塔羅斯和狄俄涅的女兒尼俄柏為妻，生了七男七女，最後都成了尼俄柏驕傲的犧牲品。

　　與《拉奧孔》群像相互輝映、展現出希臘化時期燦爛的古代文化的另一座群像《法爾內塞的牛》（因收藏於羅馬法爾內塞宮而得名），就是以狄耳刻的刑罰為題材創作的。那個在牛腳下的小女神就是喀泰戎山神，以標示事件的發生地點。這座風格屬於羅德島派的群像雕塑相傳是在西元前 100 年，小亞細亞特拉列斯地方的名雕塑家阿波隆尼奧斯和特奧里斯柯斯兩兄弟的傑作，據說原作是以青銅鑄成，複製品則是大理石雕。

　　尼俄柏真是個多產的母親，她的七個兒子和七個女兒，都長得美麗又可愛。尼俄柏非常愛他們，並且以擁有這些孩子而感到驕傲，甚至目空一切的揚言說，他們比神的孩子都還要美麗。

　　底比斯城有個勒托神殿，每年都要為與宙斯生下太陽神阿波羅和月神阿提米絲的勒托，舉行盛大的祭典。屆時，城裡的母親們都會拿著鮮花和祭品獻祭給勒托。

　　有一次，在祭典時，尼俄柏來了，她說：

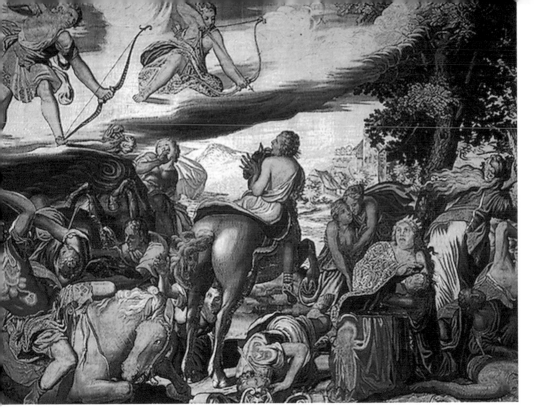

佚名《阿波羅與狄安娜殺死尼俄柏的孩子們》，17 世紀上半葉。

驕傲的母親尼俄柏口出狂言，為兒女惹來殺身之禍。傾刻之間，阿波羅的利箭把七個無辜的男孩一一射死。

　　「為什麼要崇敬勒托呢？底比斯城的婦女們，勒托只有二個孩子，而我有十四個孩子，你們更應該崇敬我，我比勒托還偉大。」底比斯城的婦女們都十分懼怕王后，於是就轉過身去，向王后禮拜。

　　這件事得罪了來領祭品的勒托，她立即飛到卡恩托斯山，把尼俄柏蔑視她的話語告訴她的兩個孩子。阿波羅和阿提米絲聽完母親的訴說，立即飛到底比斯城上空，於是悲劇開始了！

　　尼俄柏的孩子是無辜的，他們在宮殿的花園裡玩耍，但傾刻間，阿波羅的利箭就把七個無辜的男孩一一射死。尼俄柏的丈夫安菲翁聽到了噩耗，痛不欲生，立即自殺身亡。

　　尼俄柏聞訊，急忙趕到花園，狂吻七個男孩的屍體。她知道，這是勒

托所為，便瘋狂地大罵：「我還是偉大的，而妳，殘忍的勒托，妳的孩子還是比我少，雖然你殺死了我的七個兒子，但我還有七個女兒！」

當驕傲的母親的話才剛剛說完，六個女兒已經被阿提米絲無情的利箭刺穿了胸膛。這時，尼俄柏才意識到，驕傲為她帶來了多大的傷痛，她急忙抱住僅剩的一個小女兒，苦苦地哀求勒托，把最小的一個女兒留下來。可是，無情又殘酷的阿提米絲的利箭又把這最小的女兒，從尼俄柏的懷抱裡奪走了。

失去了丈夫和孩子的尼俄柏，痛不欲生。她的身體慢慢地僵硬，變成了一尊石像，低下無力的頭，注視著孩子們的屍體。最後，突然一陣狂風，把石像尼俄柏吹到了西菲羅斯山頂，從她痛苦的眼眶裡，流著淚泉，直到如今。

古代希臘雕塑中有一組尼俄柏群像，相傳是西元前 4 世紀中葉的雕塑家史珂帕斯所創作的。1583 年，在羅馬發現了屬於尼俄柏群像中的九件雕塑的大理石複製品，其中有一座《尼俄柏和最年幼的女兒》，表現了尼俄柏極力保護這個小生命的情景。雕塑家抓住了這場悲劇的最後一幕，留下了令人難忘的作品。而《尼俄柏受傷的女兒》，則真實地重現了少女背部中箭、瀕臨死亡時的掙扎慘狀。

英國畫家威爾遜，曾經把史珂帕斯的雕塑《尼俄柏》當成模特兒，畫了《尼俄柏孩子們的死亡》一畫。這種把古代希臘羅馬時期的著名雕塑畫入神話題材的作品，很常見。浮雕《尼俄柏孩子們之死》是西元前一世紀的傑作；17 世紀上半葉法國佚名畫家則創作了一幅《阿波羅和狄安娜殺死尼俄柏的孩子們》，畫面中阿波羅與阿提米絲拉弓射箭，無情的射死尼俄柏的孩子們，以懲罰尼俄柏的驕傲與無知。

Medea
癡情美狄亞

因為愛情，她幫丈夫奪取金羊毛；因為被棄，她用巫術為自己復仇。

以伊亞松為首的一群英雄，受到伊亞松的伯父伊俄爾庫斯王珀利阿斯的命令，乘了阿耳戈號帆船去柯爾喀斯奪取金羊毛。金羊毛是柯爾喀斯王埃厄特斯的國寶，有巨龍看守，即使最勇敢的人也無法拿到，伊亞松也不例外。

但是，天后赫拉決心幫助伊亞松拿到金羊毛。於是她派美神愛芙羅黛蒂去幫助伊亞松。愛芙羅黛蒂施展愛術，使埃厄特斯的女兒美狄亞愛上了伊亞松，讓她願意為伊亞松取得金羊毛。美狄亞懂得巫術，

德拉克洛瓦《暴怒的美狄亞》，1862 年，畫布、油彩，122.5 × 84.5 公分。

從美狄亞驚慌失措的神色和動態中，可以深切感受到她那不幸的命運，以及殺死親生兒子的內心痛苦。

依芙琳·德·莫干《美狄亞》，1889 年，畫布、油彩，150 × 89 公分。

畫中的美狄亞的眼神充滿悲傷而非憤怒，她決定用巫術來復仇。冷冰冰的大理石建築，象徵著她的心情既冰冷又絕望，而她為敵人準備的小藥瓶，正冒著白色的煙霧，預示著即將到來的災難。

她用巫術讓看守金羊毛的巨龍昏睡，幫助伊亞松取得了金羊毛。

之後，他們雙雙逃出柯爾喀斯回到伊俄爾庫斯，半路上，遇到了美狄亞的哥哥阿布緒耳托斯的追擊，美狄亞為了伊亞松，不惜施展巫術害死了自己的哥哥。

他們回到了珀利阿斯王那裡。美狄亞又借珀利阿斯的女兒之手，殺死了珀利阿斯王，事發之後，伊俄爾庫斯人民奮起反抗，伊亞松與美狄亞只好雙雙逃到科林思，在那兒他們受到了歡迎。

伊亞松和美狄亞經過了長期的流浪生活，現在得到科林思王克瑞翁的歡迎，當然十分高興，因此決定定居科林思，他們結了婚，生了兩個孩子，美狄亞十分愛伊亞松，對他的照顧無微不至。

但伊亞松卻變了心，偷偷地愛上了克瑞翁王的女兒克柔薩，打算趕走

美狄亞，與克柔薩結婚。當美狄亞知道了狠心的伊亞松的計畫後，悲痛欲
絕。她為了幫助伊亞松取得金羊毛，殺死了自己的哥哥，跟隨伊亞松顛沛
流離，現在卻被伊亞松狠狠拋棄，即將淪為一個有家歸不得的人。

　　悲痛之餘，美狄亞就把過去對伊亞松如火的愛，轉變為深沉的恨，她
產生了可怕的復仇意念。美狄亞在接到命令她立即離開科林思的通知前夕，
她行使巫術殺死了克瑞翁父女，更狠心地殺死了她自己的兩個孩子，隨後
坐著飛車，飛駛而去（或大船，揚帆而去）。

　　19世紀德國古典主義畫家富爾巴哈，創作了一幅《逃跑時的美狄亞》，

法國浪漫主義大師德拉克洛瓦也創作了一幅《暴怒的美狄亞》。同一個題材，從不同的流派中，看出了截然不同的詮釋。富爾巴哈中規中矩的古典主義風格，的確表現不出這驚人的悲劇氣氛，卻也令人心悸地描繪出美狄亞對孩子最後的撫愛。金字塔式的構圖和造型，也顯示出悲劇發生前令人窒息的沉重氛圍。而德拉克洛瓦畫的美狄亞，在驚慌失措的神色和動態感中，我們可以深切地感受她那不幸的命運，以及殺死親生兒子的內心交戰與痛苦的心情。

　　依芙琳‧德‧莫干所創作的《美狄亞》，眼神充滿悲傷而非憤怒，被伊亞松拋棄的她，決定用巫術來復仇。背景是層次分明的冷冰冰的大理石建築，象徵著她的心情既冰冷又絕望，她為敵人準備的小藥瓶正在冒著白色的煙霧，象徵著即將來臨的災難。莫干筆下的美狄亞，像一個內心已經絕望的高貴皇后，有著尊嚴與驕傲的外貌，而非一個頹廢而邋遢的棄婦。

　　義大利畫家提香，最負盛名的一幅作品《聖愛與俗愛》，據說，就是描寫愛神愛芙羅黛蒂在誘惑美狄亞去愛伊亞松時的情景。

提香《聖愛與俗愛》，1515 年，畫布、油彩，118 × 279 公分。

天后赫拉決心幫助伊阿宋取得金羊毛，於是派愛神施愛術，讓懂得巫術的美狄亞愛上伊阿宋，讓她願意為伊阿宋取得金羊毛。

Narcissus
美少年納西瑟斯

愛上自己的水中倒影，成了開在水邊的燦爛水仙花。

　　希臘神話裡有很多關於花的故事，而這些神的名字就成了花的名稱，保存在拉丁語裡流傳了下來，納西瑟斯的故事，就是敘述美少年納西瑟斯變成水仙花的事。

　　河神刻佛蘇斯和仙女利里俄珀生了一個孩子，取名叫納西瑟斯。

　　無奈問卜的結果使夫婦倆十分傷心，因為神諭：這個孩子不能見到自己的面孔，只要一見到自己的容貌，就會死去。為了逃避神諭，刻佛蘇斯為納西瑟斯安排了一點兒反光體也沒有的環境，他就在這環境裡漸漸長大。

　　納西瑟斯雖然沒有見過自己的臉，不知道自己是個美少年，但是，他的父母和見過他的每一個人，都不能不嘆服納西瑟斯的英俊瀟灑。他受到許多女人的追逐，但納西瑟斯只喜歡與男友們一起去打獵，在崇山峻嶺裡追逐野獸。

　　時間一長，山谷中的仙女艾可愛上了他。艾可時時刻刻周旋在納西瑟斯的身邊，學著他說話，但任憑艾可如何癡情，也得不到納西瑟斯的愛。

　　有一天，太陽當空，照射著大地一片光明，樹葉、花草都蒙上一層亮閃閃的光芒，這正是打獵的好天氣。納西瑟斯獵興正濃，但口渴難忍，他多麼想要喝一口水啊！好不容易他才找到一條河流，當他剛剛跨下座騎跪

下喝水時，從河水的倒影裡看見了一張美麗的容顏。

　　一向對少女們的愛情冷若冰霜的納西瑟斯，立即愛上了河水裡的那個「人」，他不知道這正是他自己的倒影。

　　神的預示應驗了。從此，納西瑟斯就一直跪在河邊，向捉摸不住的河中「人」傾訴著自己的愛情。他的父母、親友，特別是時刻追隨他、學著他講話的艾可，都來勸他，卻始終沒有辦法勸阻這個傻小子，納西瑟斯終於默默地死在河邊。

　　愛神愛芙羅黛蒂十分憐惜納西瑟斯，於是把他化成水仙花，盛開在有

約翰・威廉・渥特豪斯《艾可與納西瑟斯》，1903 年，畫布、油彩，109 × 189 公分。
美少年納西瑟斯愛上了河水裡的那個「人」，卻不知這人正是他自己的倒影，終於默默地死在河邊。愛神於是把他化成水仙花，盛開在有水的地方。

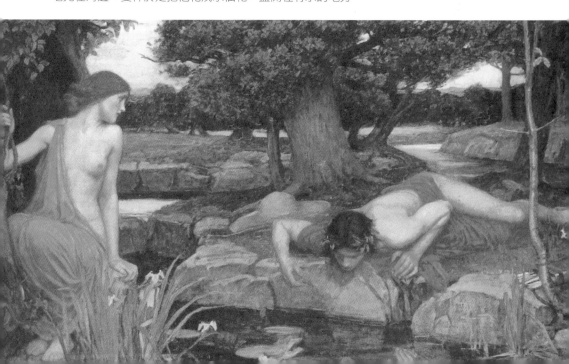

水的地方，永遠看著他自己的倒影；艾可也因失去了納西瑟斯而心痛難忍，她守在納西瑟斯的身邊，漸漸地枯萎，最後化為空氣體，飄盪於高山空谷之間，成為回聲仙女（艾可 echo，即回聲的意思）。

希臘神話中美少年的命運幾乎都是悲劇，納西瑟斯的故事更是令人動容。

英國畫家所羅門於 1895 年畫了一幅《納西瑟斯與艾可》，畫面中納西瑟斯抱著仙女艾可，卻愚蠢地愛上了自己的倒影；另一個英國雕塑家昂斯羅・福特的雕塑《艾可》，則表現為愛情所折磨而漸漸憔悴的仙女。它與雕塑座基上的水紋、水仙花一起，完整地表達了這個悲劇。

在抽象主義藝術中，這位美少年也引起許多藝術家的關注，義大利雕塑家卡謝拉用黑色比利時大理石創作的《納西瑟斯》就倍受讚揚，但是否能引起觀眾對於這個古老神話中的美少年命運的同情，則又另當別論了；英國畫家渥特豪斯則創作了《艾可與納西瑟斯》，畫中描繪艾可無奈地看著迷戀自己倒影的納西瑟斯。

Orpheus
彈奏豎琴的奧菲斯

勇闖冥府尋找死去的妻子，卻在回眸間失去愛情與歡樂。

　　奧菲斯是阿波羅和掌管史詩的繆斯女神卡莉歐碧的兒子。他在父親那兒繼承了音樂的天賦，又在母親的懷裡受到了文藝的教育。奧菲斯長大後成了著名的音樂家，並成為特剌喀的國王，娶了寧芙仙女族中住在山林裡的得利亞地斯仙女之一——美麗的尤麗狄斯為妻。他們過著幸福的生活，人民也生活在一個樂聲悠揚的國度裡。

普桑《奧菲斯和尤麗狄斯》，1649 ～ 1651 年，畫布、油彩，124 × 200 公分。

奧菲斯娶了美麗的尤麗狄斯為妻，過著幸福的生活，人民也生活在一個樂聲悠揚的國度裡。普桑以寬闊的場景，描繪奧菲斯為愛妻彈奏樂曲的溫馨場景。

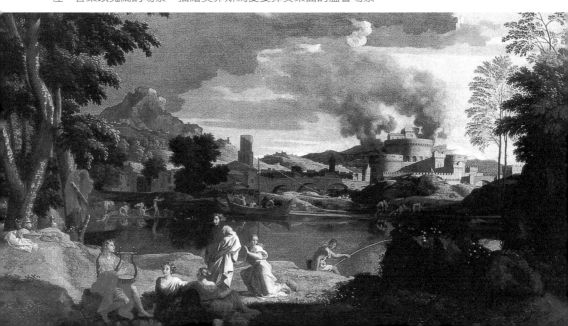

　　但是，好景不長，有一天尤麗狄斯與孩子們在花園裡玩耍時，被毒蛇咬傷，不治身亡。從此，奧菲斯陷入了悲痛的深淵，全國人民也為國王的遭遇而哀悼。最後，奧菲斯決定大膽地深入冥府，請求黑帝斯王釋放他的愛妻。

　　他拿了豎琴長途跋涉，向無底深淵走去，一到冥國入口，首先遇到守門怪狗刻耳柏洛斯擋路，狂吠著不讓有生命的人進去。奧菲斯立即以琴聲感化了怪狗，放他進入冥府。

　　到了冥府大殿，奧菲斯就在黑帝斯與普西芬尼面前奏起豎琴。琴聲訴說了奧菲斯對妻子的愛情，彈奏出他失去妻子後的痛苦；音樂家再度撥動琴弦，彈出了對黑帝斯的期望，希望黑帝斯能釋放他的愛妻。琴聲首先感動了冥后普西芬尼，她同情奧菲斯的遭遇，在黑帝斯王面前替可憐的奧菲斯求情，其實，黑帝斯王也是有感情的，他立即答應讓尤麗狄斯復活。

　　但冥府究竟不同於人間，由於沒有走出冥府之前尤麗狄斯還是幽靈，不能與活人見面或說話，只要奧菲斯看尤麗狄斯一眼，或向她說一句話，她就永遠出不了地獄之門。奧菲斯當然同意，謝過冥王和王后，拉著尤麗狄斯的手，直往地獄門走去。

　　跟在後面的尤麗狄斯，見到自己的丈夫來帶她到光明的世界去，自然十分高興，要和她的丈夫訴說離別之苦；但奧菲斯實在有口難辯，因為他既不能看她一眼，也不能說明原因。

　　不知內情的尤麗狄斯，以為她已經失卻丈夫的愛，她想，既然丈夫連看她一眼的情分都沒有了，何必再回到光明的世界去受失戀的痛苦呢！這一想，她就不走了，對奧菲斯說，如果不看她一眼，她寧願不出地獄。

　　這真是進退兩難，眼看就要走到地府門口，外面是一片光明。奧菲斯

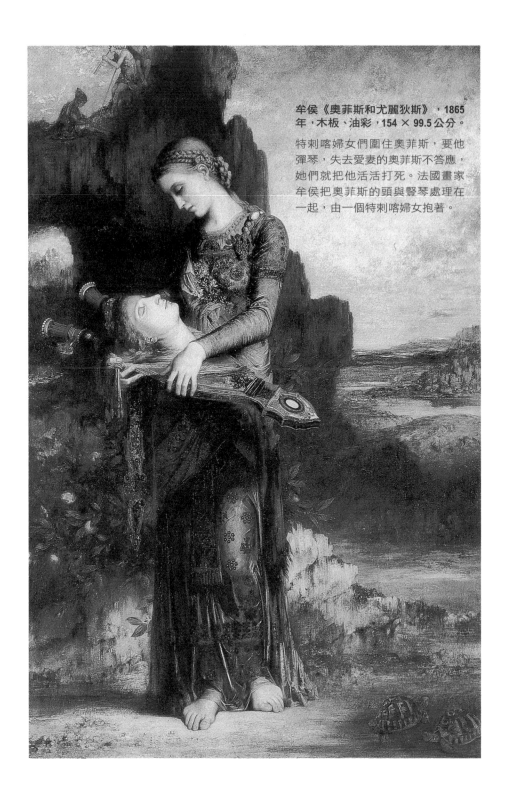

牟侯《奧菲斯和尤麗狄斯》，1865年，木板、油彩，154 × 99.5公分。

特剌喀婦女們圍住奧菲斯，要他彈琴，失去愛妻的奧菲斯不答應，她們就把他活活打死。法國畫家牟侯把奧菲斯的頭與豎琴處理在一起，由一個特剌喀婦女抱著。

再也不能忍受愛妻的誤解，反正也拉不走她，他準備回過頭來抱住妻子立即逃出地府。但就在他回頭的一刹那，美麗的尤麗狄斯便從他的懷抱中飛走，她後悔地回首看了奧菲斯一眼，消失在黑暗的深淵中。一切都白費了，奧菲斯只能隻身回到大地。

從此，人們再也聽不到奧菲斯的琴聲；他再也不愛女人了。

然而，特刺喀地方的女人們卻要奧菲斯的愛情和琴聲。在一次酒神祭時，她們圍住了剛剛參加阿耳戈航行回來的奧菲斯，要他彈琴，要他像過去一樣帶給她們歡樂。奧菲斯不答應，她們就把他活活打死。據說，奧菲斯死了以後，反而得到了幸福，因為他和他的愛妻可以在冥府中生活，永遠也不怕分離了。

英國畫家華茲的《奧菲斯和尤麗狄斯》，表現出奧菲斯深入地府找尋尤麗狄斯，得而復失的一瞬間；另一幅《奧菲斯和尤麗狄斯》，則是法國畫家牟侯的作品，他把奧菲斯的頭與豎琴處理在一起，由一個特刺喀婦女抱著，這是牟侯早期的一幅作品；法國畫家普桑的《奧菲斯和尤麗狄斯》，以寬闊的場景描繪奧菲斯為尤麗狄斯彈奏樂曲的溫馨。

Amazon
阿瑪宗女部落

為了傳宗接代必須殺死男人，為了拉弓射箭不惜切除乳房。

關於阿瑪宗女部落與希臘人的戰鬥故事，是希臘神話中最精彩的部分之一，根據古希臘歷史學家希羅多德的說法，與阿瑪宗的戰鬥絕對是希臘的光榮歷史！

阿瑪宗的斯奇提亞語為「俄伊耳帕塔」，意思是「殺男人者」，可見阿瑪宗的厲害。希臘與阿瑪宗的第一次戰鬥，據說是阿瑪宗被打敗了。但是，當希臘人滿載阿瑪宗女戰俘回到希臘時，這批女戰俘卻在船上造反，殺死了全部的希臘人，轉敗為勝。因為阿瑪宗人不會駕船，只得隨波逐流，飄泊到小亞細亞的斯奇提亞國的克律姆諾伊地區，成為那裡的一個女部落。

坡留克萊妥斯《負傷的阿瑪宗》，原作約西元前 430 年，大理石，高 203 公分。

阿瑪宗女人國中的女戰士唯一的興趣，就只有戰爭，個個能用刀槍善弓箭，據說，為了使射箭方便而將右乳切除，可見尚武風氣之盛。

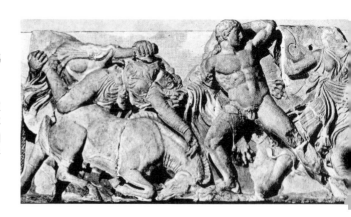

史珂帕斯《莫索留姆的阿瑪宗》，580 ～ 588 年，大理石，高 70 公分。

英雄特修斯與阿瑪宗女王希波呂特的愛情，引起阿瑪宗的不滿，決定興兵攻打希臘，整個希臘差一點就毀於阿瑪宗女子們的刀下。

　　她們有一條族規，那就是為了生育傳宗接代而需要親近男性者，一定要在戰場上殺死一個以上的男性，否則永遠不得結婚。所以，她們個個都能耍刀槍、善弓箭，據說，她們為了射箭方便而將左乳切除（阿瑪宗的希臘語，意即無乳房者），可見尚武風氣之盛。而這個部落的唯一興趣，也就只有戰爭。

　　造成她們真正與希臘大打出手的原因，是由於英雄特修斯與阿瑪宗女王希波呂特的愛情。

　　特修斯在遠行亞細亞時到了克律姆諾伊，見到了阿瑪宗王希波呂特並愛上了她，便帶她回去作了自己的妻子。然而，這件美事卻引起阿瑪宗族人的不滿，決定要興兵攻打希臘。當時，正值特修斯深入克里特迷宮殺牛頭怪物彌諾陶洛斯之際，阿瑪宗人一路所向披靡，不久就直搗雅典城。

　　眼看整個希臘即將毀於阿瑪宗女子們的刀下，在這千鈞一髮的時刻，特修斯趕回來了，立即組織兵力向阿瑪宗展開戰鬥，特修斯得到了雅典娜的幫助，戰勝了阿瑪宗。與此同時，進攻特洛伊的阿瑪宗，被英雄阿喀琉斯擊敗，赫拉克勒斯也戰勝了阿瑪宗的另一支隊伍，這才徹底消除了阿瑪宗的威脅。

　　在古希臘雕塑中，阿瑪宗題材的作品非常多，名雕塑家如菲底亞斯、波留克萊妥斯、克列西拉斯等都創作過阿瑪宗的雕塑，甚至因此而舉行了一次阿瑪宗創作競賽，這些作品都保存在艾菲索斯的阿提米絲月神廟內。波留克萊妥斯的《負傷的阿瑪宗》可以視為是這個時期雕塑作品的典型。

　　但是，直接描寫希阿戰爭的作品，要算小亞細亞的卡里亞總督莫索洛

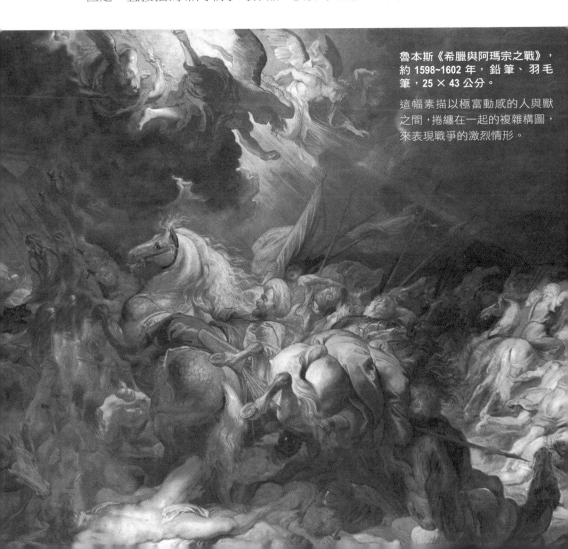

魯本斯《希臘與阿瑪宗之戰》，約 1598~1602 年，鉛筆、羽毛筆，25 × 43 公分。

這幅素描以極富動感的人與獸之間，捲纏在一起的複雜構圖，來表現戰爭的激烈情形。

斯的妻子阿耳忒彌西斯為丈夫的死，所建造的那座宏偉的墳墓（通稱「莫索留姆」上的一組阿瑪宗浮雕）。這組雕塑是西元前 4 世紀希臘大雕塑家史珂帕斯、勃留雅西斯、提莫特奧斯、列奧卡列斯等人創作的。莫索留姆阿瑪宗浮雕於 1857 年發現，現存十七塊。後來，如魯本斯、德拉克洛瓦等畫家，也均以阿瑪宗為題材創作過油畫。在 1598~1602 年之間，魯本斯有一幅現存於大英博物館的素描作品：《希臘與阿瑪宗之戰》，魯本斯以極富動感的人與獸之間捲纏在一起的複雜構圖，來表現戰爭的激烈。另一幅完成於 1615~1619 年的《阿瑪宗之戰》，則將戰爭時的人馬嘶吼與戰鬥的激烈，表現得淋漓盡致。

魯本斯《阿瑪宗之戰》，約 1615 ～ 1619 年，木板、油彩，121 × 165 公分。

希臘人與阿瑪宗女部落之間的戰鬥，可謂是希臘的一頁光榮史。阿瑪宗人有一條族規，為了生育傳代而需要親近男性者，一定要在戰場上殺死一個以上的男性，否則永遠不得結婚。

Sphinx
人頭獅身斯芬克斯

恐怖的猜謎遊戲，引發了伊底帕斯殺父娶母的悲劇。

　　希臘神話的起源，受圖騰觀念的影響，神還不具備人形，和動植物沒有太多區別，例如，宙斯是鷹、赫拉是孔雀等等，隨著文明的發展，漸漸地，神和動植物之間有了區別，而有了人形，即所謂的「神人同形」。

　　從此以後，希臘神話中留存下來的動物或半人半獸，都成了神話中的鬼怪，例如，克里特島迷宮中的彌諾陶洛斯（牛首人身）、肯陶洛斯（人首馬身）、薩提爾（人身羊腳）、塞壬（半人半鳥）等等。

　　在希臘神話中，最引人注意的怪物是斯芬克斯。

　　斯芬克斯是巨人堤豐與半人半蛇愛克特娜所生的女兒。堤豐與愛克特娜是神話中的祖輩，專門生怪物，例如，地獄門三頭怪狗刻耳柏洛斯、涅墨亞獅、勒爾那蛇等都是他們所生的子女。

　　斯芬克斯是個獅身人首的女妖，長得很美麗，據說也很有學問，曾經受到過文藝女神繆斯的教導。她出現在古希臘都城底比斯，是那裡的一個大禍害。每當她遇見人，就會用「早上四隻腳，中午兩隻腳，晚上三隻腳」的謎題叫人去猜，猜不中的人就會被她吃到肚子裡去。死在這個謎題中的人，已經不計其數了。出現斯芬克斯的時期，是底比斯城苦難接踵而至的慘澹時期。

斯芬克斯尚未出現的幾天前，國王拉伊俄斯被一個過路人殺害了；斯芬克斯出現之後，人民又連連遭殃。政府不得不以新死了丈夫的王后——美麗的伊俄卡斯忒的婚約作為獎賞，獎勵能夠殺死斯芬克斯的英雄。

而殺死國王，猜出斯芬克斯的謎底（謎底是人），又娶伊俄卡斯忒為妻的伊底帕斯，恰恰就是為命運女神作弄得最不幸的英雄。因為被他殺死的國王正是他的父親，而如今的妻子又是他的親生母親。

斯芬克斯被殺，伊底帕斯成為底比斯的國王。

不久之後，當伊底帕斯知道自己犯了誤殺父親又娶了母親的大罪之後，痛苦得挖掉了自己的雙眼，成了一個到處流浪的盲人乞丐，卻留下了近代心理學上的一個專有名詞「伊底帕斯情結」（戀母情結）。

一看到斯芬克斯，就會聯想到埃及的著名古蹟——巨大的獅身人面像，雖然它也稱為斯芬克斯，卻與希臘神話中的斯芬克斯毫無關係，據說，埃及的斯芬克斯是埃及第四王朝卡夫拉王的肖像。

法國學院派古典主義畫家安格爾，於 1808 年創作了一幅《伊底帕斯和斯芬克斯》的作品。

由於斯芬克斯難猜的謎語，而當時又沒有那麼多聰明的伊底帕斯，所以，斯芬克斯得到了守門神的職務。在歐洲建築的裝飾藝術裡，斯芬克斯是一個十分典型的裝飾，有時，她被處理成女首帶翼的獅身像。

安格爾《伊底帕斯和斯芬克斯》，1808 ～ 1825 年，畫布、油彩，189 × 144 公分。
猜出斯芬克斯謎底的人伊底帕斯，是被命運女神作弄的悲劇英雄。當伊底帕斯知道自己犯下了弒父娶母的大罪後，痛苦得挖掉了自己的眼睛。

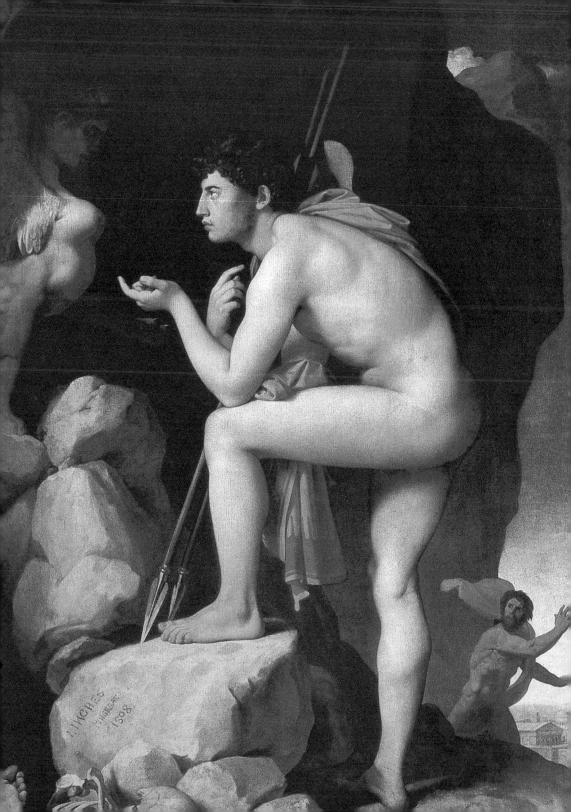

Paris
特洛伊王子帕里斯

都是一顆金蘋果惹的禍，引發神人混戰的十年特洛伊戰爭。

狄薩利亞王珀琉斯和海仙涅柔斯的女兒特提斯舉行婚禮時，他們邀請了奧林匹斯所有的神，為了使婚禮愉快地進行，他們沒有請專門鬧事的女神厄里斯。厄里斯一氣之下，決心要在參加婚禮的眾神中引起一場不可收拾的禍事。

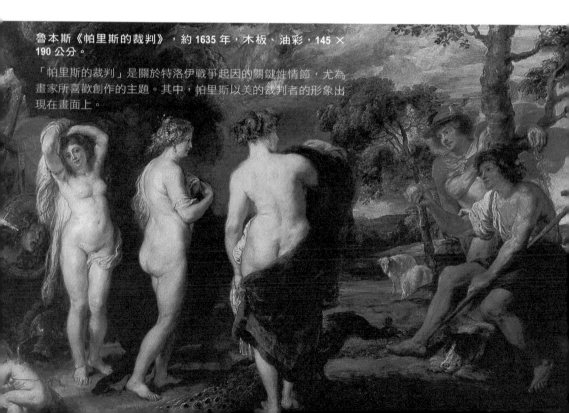

魯本斯《帕里斯的裁判》，約 1635 年，木板、油彩，145 × 190 公分。

「帕里斯的裁判」是關於特洛伊戰爭起因的關鍵性情節，尤為畫家所喜歡創作的主題。其中，帕里斯以美的裁判者的形象出現在畫面上。

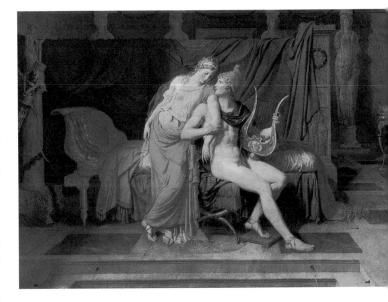

大衛《帕里斯與海倫》，1788 年，畫布、油彩，146 × 181 公分。

愛芙羅黛蒂把斯巴達國王的妻子海倫，拐騙給了特洛伊王帕里斯。斯巴達國王因而大舉興兵攻打特洛伊城，引起了綿延十年、神人混戰的特洛伊戰爭。

於是，當婚禮進行中，她騰雲駕霧飛抵婚禮現場，投入了一個金蘋果，上面寫著「贈給最美麗的女神」。眾女神見了這個金蘋果，都想據為己有。

最後，大家議決在赫拉、雅典娜和愛芙羅黛蒂三個女神之中選擇一個，宙斯因為自己的妻子赫拉參與爭奪金蘋果的大戰，不宜作為裁判，於是，決定就由赫耳墨斯帶領三女神去找公正的裁判者。赫耳墨斯叫正在伊大山上放牧的特洛伊王普里阿摩斯的兒子帕里斯來作仲裁。

事情一定，三個女神就各自以最美的姿勢，亭亭玉立站在帕里斯面前。這可使帕里斯難於送出這個金蘋果，眼前這三位實在都是絕代佳人。正在他舉棋不定時，三個女神都急於想獲得金蘋果，而極力討好帕里斯。

天后赫拉先發言，她說，若把金蘋果判給她，她能使帕里斯成為世界的王；雅典娜則答應使帕里斯成為大智大勇者，這倒不假，雅典娜本身就是智慧的化身；但愛芙羅黛蒂卻以愛的誘惑奪得了金蘋果，因為她許諾帕里斯，若把金蘋果判給她，她就找一個世界上最美的女人，許配給帕里斯作妻子。

**雷諾瓦《帕里斯的裁判》，1913 ～ 1914
年，畫布、油彩，73 × 92.5 公分。**

愛芙羅黛蒂告訴帕里斯，如果把金蘋果
判給她，她就會找一個世界上最美麗的
女人，許配給帕里斯作妻子。

　　為了實現這個承諾，於是愛芙羅黛蒂就把斯巴達國王墨涅拉俄斯的妻
子——大美人海倫，拐騙給了帕里斯。墨涅拉俄斯為了奪回妻子，動員全
希臘勇武的戰士，以他的哥哥邁錫尼王阿伽門農為統帥，大舉興兵攻打特
洛伊城，這次戰鬥還牽連了整個神界，引起了綿延十年的神人混戰。

　　在希臘神話中，特洛伊戰爭的故事是極為重要的組成部分，甚至連古
代羅馬的開創歷史都與特洛伊戰爭有關。西元前 8 世紀，希臘盲詩人荷馬
的史詩《伊里亞德》和《奧德賽》即以特洛伊戰爭為題材，前一部描寫特
洛伊戰爭最後一年的最後四天的戰鬥，後一部寫奧德修斯（羅馬神名為：
尤里西斯）等希臘英雄，在戰後回家的十年經歷。

　　而特洛伊戰爭的故事，則成為歷來古典藝術家的創作題材。「帕里斯
的裁判」是關於特洛伊戰爭起因的關鍵性情節，尤其受到許多畫家的青睞，
成為創作主題。

　　歐洲有些畫家把帕里斯當作美的裁判者的形象，魯本斯的弟子范・戴
克，甚至把自己化妝成帕里斯，畫了一幅自畫像，以示他擁有高超的審美
能力。魯本斯的《帕里斯的裁判》、大衛的《帕里斯與海倫》和雷諾瓦的《帕
里斯的裁判》，都取材於這個故事。

　　1863 年，馬奈畫成了《草地上的午餐》，原先提交官方沙龍展覽時被

拒絕在落選沙龍上展出時引起軒然大波，招致批評與謾罵。後來有人發現，馬奈此畫的構圖，完全來自拉斐爾的《帕里斯的裁判》的一部分（右下角三個裸體男女）。馬奈此畫開啟希臘神話近代闡釋之先河，因此聞名於世。

馬奈《草地上的午餐》，1863 年、畫布、油彩，208 × 264 公分。

馬奈此畫開啟希臘神話近代闡釋之先河，構圖完全來自拉斐爾的《帕里斯的裁判》的一部分。但這幅畫之所以招致批評，乃是因為當時只有在神話主題中表現天神時，才允許畫裸體。

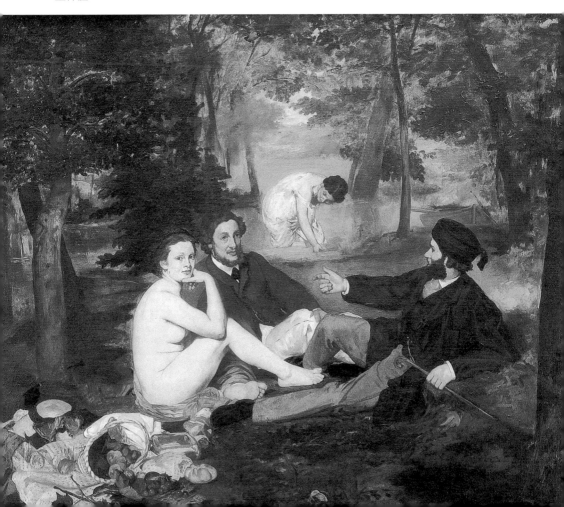

Iphigeneia
善良純潔的伊菲革涅亞

代父償罪毅然走上祭壇，卻成了月神廟裡的女祭司。

　　特洛伊王子帕里斯拐走了斯巴達王后海倫之後，為了搶回海倫，全希臘總動員，由阿伽門農統帥，士兵雲集奧利斯港，待命揚帆，特洛伊戰爭爆發。

　　命運，卻往往選在這種最緊要的關頭作弄人。

　　有一天，阿伽門農在林中狩獵，無意中射死了月神阿提米絲的愛鹿，月神請海神和風神興風作浪，迫使船隻無法開航。經巫師卡爾卡斯乩示的結果，要把阿伽門農的女兒伊菲革涅亞獻祭給月神，才能平息月神的怒怨和風浪，希臘船隊也才能出發。

　　伊菲革涅亞是阿伽門農的最寵愛的女兒，她美麗溫柔、忠貞純潔。然而，阿伽門農拗不過神的憤怒和全希臘的利益，只能忍痛犧牲愛女。伊菲革涅亞知道了自己的命運之後，為了彌補父親的過錯和希臘的榮譽，決心慷慨赴義，勇敢走上了祭壇。

　　就在卡爾卡斯要動刀殺祭時，突然間天昏地暗，直到天象恢復常態，祭壇上早已不見伊菲革涅亞的身影，只見一頭母鹿死於祭台上。原來，阿伽門農父女兩人忠於祖國和人民的行為，喚起了月神阿提米絲的憐憫，她赦免了阿伽門農的過錯，救走了伊菲革涅亞，在天昏地暗之間，將她帶到了陶里斯，作為這個地方的阿提米絲廟的女祭司。

　　其實，與其作女祭司，還不如死去的好。伊菲革涅亞是個心地善良的姑娘，但她擔任的祭司職務卻不得不將很多外鄉人通過祭壇送入冥國，她的工作雖然是為了祭祀阿提米絲，但是與劊子手無異，這種痛苦時時刻刻噬咬著她善良的靈魂。

　　伊菲革涅亞常常獨自坐在海邊，眺望著遠隔重洋的故鄉，思鄉情切。

　　好多年以後，伊菲革涅亞遇上了弟弟俄瑞斯忒斯和另一青年皮拉得斯。終於在雅典娜的幫助之下逃出了陶里斯，回到了故鄉，但她的未婚夫已經死去，悲痛之餘，她依然作回了阿提米絲廟的祭司。

　　自古希臘的雕塑、繪畫直到歐洲的藝術，取材於這個悲劇故事的作品不少。

安塞姆‧富爾巴哈《伊菲革涅亞》，1872 年，畫布、油彩，249×174 公分。

心地善良的伊菲革涅亞，在陶里斯的阿提米絲廟當女祭司。她常常獨自坐在海邊，眺望著遠隔重洋的故鄉。

下面這幅那不勒斯瓶畫，表現俄瑞斯忒斯已坐在祭壇上準備就祭，這時，伊菲革涅亞發現他就是自己的弟弟。左面站著的是皮拉得斯，右面第二個女的是伊菲革涅亞，上面一男一女是阿波羅和阿提米絲，那個屋子是阿提米絲廟。

德國畫家富爾巴哈曾經畫過兩幅《伊菲革涅亞》，這是其中的一幅，表現伊菲革涅亞隔岸遠眺家鄉的憂傷心緒。

《伊菲革涅亞》，那不勒斯瓶畫。
女祭司伊菲革涅亞（右二）發現，坐在祭壇上準備就祭的人，竟是自己的弟弟。

Laocoon
祭司拉奧孔

因為識破木馬屠城計，而慘遭雅典娜以蟒蛇活活勒死。

　　古代希臘雕塑中最為一般人所熟悉的，莫過於《拉奧孔》群像。這是根據特洛伊戰爭結束時，一個驚心動魄的故事所創作的。

　　特洛伊戰爭打了十年，兩軍對壘各不相讓。在這樣的僵局下，希臘方面接受了巫師卡爾卡斯的預言，由伊大卡國王奧德修斯想出計謀，製造了一隻巨大的木馬，裡面藏著希臘的精兵，放在特洛伊城外，其餘的士兵則全都退到特涅多斯島隱藏起來，準備等木馬被拉進特洛伊城之後，出其不意，來個裡應外合，攻破特洛伊城，搶救出皇后海倫，結束戰爭。

　　退兵時，希臘方面派出一個名叫賽農的武士，偽裝成受希臘迫害的人，藏在木馬身下，讓特洛伊一方擄去。賽農在特洛伊國王面前撒謊，說木馬是希臘方面賠給特洛伊城的禮物，以抵償被盜去的特洛伊保護神帕拉斯‧雅典娜像。

　　奧德修斯的這個詭計，被特洛伊城祭司拉奧孔識破。

　　當木馬在海濱要往特洛伊城裡運送的時候，拉奧孔就大力勸阻特洛伊國王普里阿摩斯千萬不能接受這匹木馬，否則難逃亡國之禍。拉奧孔正在勸導，特洛伊的士兵們在木馬身下發現了那個偽裝的賽農，他在特洛伊國王面前花言巧語地把拉奧孔的忠告，置於毫不可信的地步。

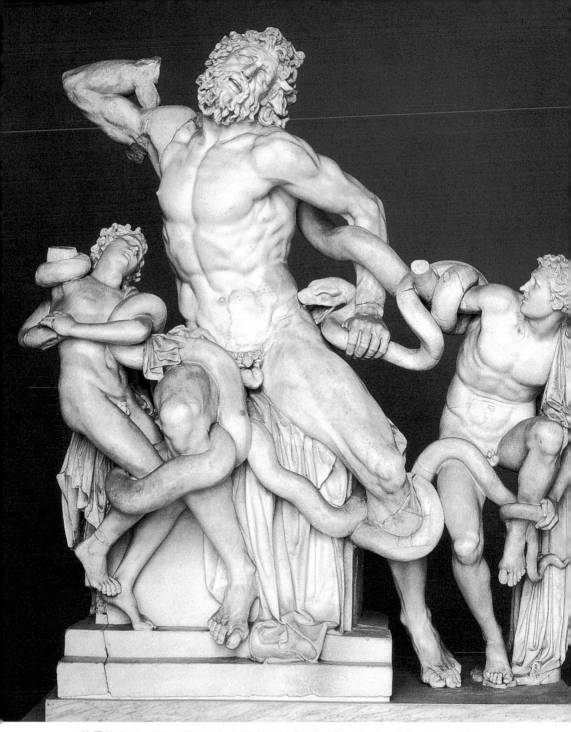

阿格桑德洛斯、波留多羅斯和阿典諾多羅斯《拉奧孔》，西元 1 世紀，高 184 公分。

拉奧孔想要戳穿希臘的木馬屠城計，卻反而遭到雅典娜的毒手，父子三人慘遭兩條巨蛇活活纏死。

　　更嚴重的是，因為木馬屠城計是由奧德修斯所設計，而雅典娜又是奧德修斯的保護神；同時，這個女神因特洛伊王子帕里斯把金蘋果判給了愛芙羅黛蒂，特洛伊人因而失去了雅典娜的歡心。

　　在這種複雜糾結的情況之下，拉奧孔想要戳穿這個詭計，可說是完全違背了雅典娜的意志。於是，雅典娜就派出兩條巨蛇，將拉奧孔父子三人活活纏死。

　　這是一個愛國者觸犯神的意志而引起的悲劇。在歐洲民間諺語中，木馬屠城計被稱為「希臘的禮物」，意即「危險的賜予」，是一個敵人的笑臉詭計，警告人們萬萬不可輕信。

　　《拉奧孔》群像刻畫了拉奧孔父子三人被蟒蛇死死纏住，正在無力地掙扎的一剎那。1506 年，這座群像在羅馬的提圖斯浴場遺址附近被發現。根據資料，這個群像是西元前 50 年左右，希臘羅德島上的三個大雕塑家阿格桑德洛斯、波留多羅斯和阿典諾多羅斯的集體創作。

　　發現這個群像時，正值義大利文藝復興時期的初盛期，群像立即引起了藝術家們的普遍重視，直到現在，《拉奧孔》群像依然被認為是希臘化時期最重要的雕塑，這個雕塑在歐洲藝術史上佔有重要的典範地位。德國古典美學家萊辛，根據這個雕塑寫了一篇題為《拉奧孔》的美學論文，詳盡研究了拉奧孔群像，並由此探討繪畫與詩的美學關係，為歐洲美學史上的重要著作之一。

　　西班牙畫家艾爾‧葛雷柯也以此題材作了一幅油畫。

　　葛雷柯是個內心複雜的希臘裔西班牙畫家，作為一位宗教畫家，他用一神論的觀念詮釋拉奧孔的懲罰：神的意志，不得違抗。是希臘神話題材中令人最難忍受的恐怖主義作品。

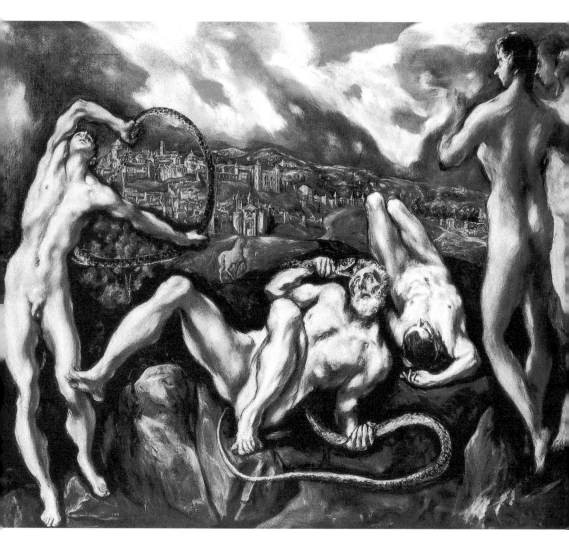

葛雷柯《拉奧孔》，1610～1614 年，畫布、油彩，137.5 × 132.5 公分。

希臘裔西班牙畫家葛雷柯，詮釋拉奧孔的懲罰：「神的意志，不得違抗」，這是希臘神話題材中，令人最難忍受的恐怖主義作品。

Romulus
羅馬帝國的建立

被母狼救走的雙胞胎兄弟，建立了羅馬城，而狼則成了羅馬的大恩人。

羅馬帝國於西元前 146 年征服了希臘，對希臘的一切崇拜至極，而且把自己建國的歷史也拉扯到關於特洛伊戰爭的希臘神話中去。

為了美女海倫，十年的特洛伊神人混戰，雙方都有無數英雄死於沙場，最後，特洛伊亡於奧德修斯的木馬屠城計之下。希臘人一經佔領特洛伊，更是燒殺掠奪，到處是火海血痕。

在這混亂的戰火瀰漫中，愛神愛芙羅黛蒂和安喀塞斯生的兒子——英勇的埃涅阿斯倖免於難，逃出了特洛伊，過著淒苦的流浪生活，最後流浪到了台伯爾河岸的拉提努斯王的領地。

國王接待了這可憐的流浪者，當國王知道埃涅阿斯出身於特洛伊名門貴族時，就把女兒拉維尼亞許配給他，之後，埃涅阿斯就繼承了拉提努斯的王位。

埃涅阿斯死後，他的兒子阿斯卡尼烏斯又名伊烏路斯繼任王位，建新城阿爾柏隆格，一直過著平穩的生活。阿斯卡尼烏斯王朝傳至努彌托耳執政時，發生了一件大事，努彌托耳被他的弟弟阿穆利烏斯推翻。

努彌托耳的女兒里亞·希薇亞，被送到維斯塔女神殿當貞女，但希薇亞被羅馬戰神瑪爾斯看中，懷孕後生了一對雙胞胎。這破壞了貞女戒律，

因而希薇亞被判處死刑，兩個可憐的孩子也被判決投入台伯爾河。

但這對雙胞胎並沒有死去，因為奉命去處死孩子的奴隸動了惻隱之心，他們把孩子放在一個不漏水的籃子裡，順著淺水放下，籃子飄到了台伯爾河畔的巴拉提努斯山腳下，被一棵無花果樹的樹枝勾住。

兩個孩子在震動之下醒來，哭聲驚動了一匹下山來喝水的母狼，母狼看見這兩個孩子，非但沒有吃他們，反而把他們兄弟倆帶到山上，以狼乳救活了這一對可憐的小兄弟。

後來，國王的牧人法烏斯圖路斯在山上找到了這兩個孩子，把他們交給了國王，國王把孩子交給妻子拉倫蒂婭撫養，並為這兩個孩子取名為羅慕路斯和勒莫斯。兄弟兩人長大後，成了力大無比的英雄。

當他們知道了自己悲慘的遭遇之後，殺死了阿穆利烏斯王，救出了自己的祖父努彌托耳，仍立其為王。兄弟兩人在從小長大的巴拉提努斯山下，另立新城，在替新城命名時，他們發生了爭吵，最後，兩人去神懺所請神出面為此事裁判，羅慕路斯在巴拉提努斯山受神諭，勒莫斯在阿非思山受神諭，結果，巴拉提努斯山上出現十二羽翼鷹，阿非思山出現六羽翼鷹。

神決定由哥哥羅慕路斯命名新城，弟弟內心感到極度不滿，引發兄弟之間一場無法避免的爭鬥，結果羅慕路斯殺死了弟弟。因此城名便叫做羅慕路斯，後來就稱為「羅馬」。根據羅馬古物學家鐵侖提烏斯的《瓦羅紀年》，此事發生於西元前 754 年。古羅馬大詩人維吉爾（西元前 70 ～西元前 19 年）寫了一首長詩：《伊尼特》，記載了這個神話，被稱為《伊里亞德》的續篇。

狼，在希臘神話中是殘忍的呂卡翁王變的，它一直是狡猾殘忍的象徵，唯獨在這個傳說裡，狼是羅馬的大恩人。紀元前五世紀的羅馬雕塑中，留

下了一座動物雕塑《卡庇德里烏姆的牝狼》，被認為就是那匹救出雙胞胎的母狼，但下面的兩個孩子是文藝復興時期才被加裝上去的。

《卡庇德里烏姆的牝狼》，前 500 ～ 480 年，古羅馬雕塑，高 75 公分。

貞女西爾維亞和戰神所生的雙胞胎逃過一劫，被裝在籃子裡飄盪在河邊，被一匹母狼帶到山上，以狼乳救活了這一對可憐的小兄弟。

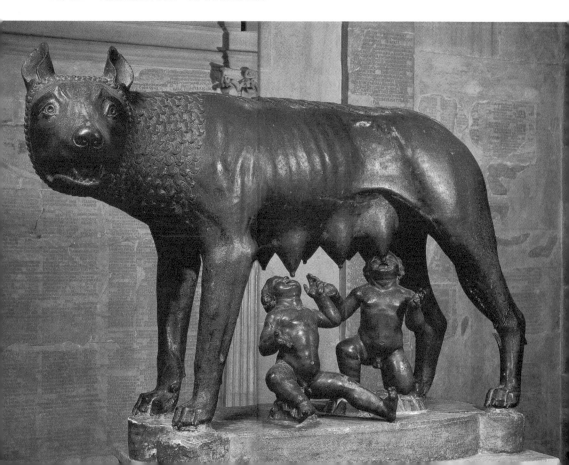

The Sabine Women
薩比諾的女人們

由王后領軍，帶著女人、孩子奔向戰場阻止戰爭。

　　羅慕路斯建立了羅馬城以後，城內的居民很少，由於缺乏女性，以至於連繁衍子孫都大成問題。但鄰近地方的居民又都不願意將自己的女兒嫁給羅馬人，導致羅馬面臨亡國滅族的危機，這件事情讓羅慕路斯傷透了腦筋，經過元老院的研究，他們決定使用欺騙的手段，去奪取人丁興旺的鄰地薩比諾的女人。

　　那天，羅慕路斯邀請薩比諾居民前往羅馬城參加狂歡節。

　　羅慕路斯特別熱情，並以大批的美酒招待來賓。狂歡正在進行，大批身強力壯、年輕美貌的羅馬青年人就混在歡樂的隊伍裡，把薩比諾的女人連哄帶拉，拐跑一空。薩比諾國王塔提烏斯知道了這件醜事，立即動員全國訓練士兵，準備攻打羅馬城，誓言一定要奪回薩比諾的女人們，以報仇雪恨。

　　經過多年準備，薩比諾向羅馬發出挑戰，雙方即將捲入血腥混戰。

　　但這時，薩比諾的婦女們早已習慣了羅馬的生活。有的女人已經懷孕，更有人已經生下孩子。戰爭一爆發，她們的丈夫都得戎裝出發、生死難料。薩比諾的婦女們既不願意自己的丈夫遭遇不測，也不願意薩比諾的親人死於沙場，因而她們成群結隊去請求羅慕路斯王的妻子赫耳西利亞。

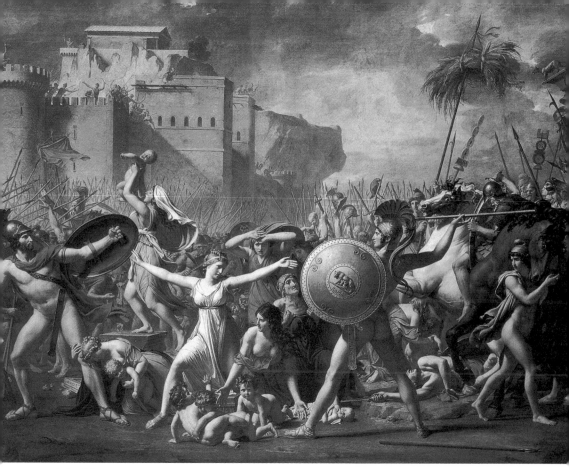

大衛《薩比諾的女人》，1799 年，畫布、油彩，365 × 522 公分。

大衛表達薩比諾婦女制止戰爭的勇敢精神，畫面正中間的赫耳西利亞王后伸出雙手，阻止自己的丈夫羅慕路斯（盾上有牝狼紋章者）和薩比諾國王塔提烏斯的刀槍。

　　赫耳西利亞當然也不願意自己的丈夫去打仗，於是，她率領了眾婦女帶著孩子奔赴戰場。正當要進行廝殺的時候，大隊婦女和孩子冒著槍刺沖向薩比諾和羅馬軍隊之間，連哭帶鬧地苦苦哀求自己的薩比諾父老和羅馬的丈夫們快快停止戰爭，免得讓她們下半生只能度過淒涼的守寡生活。

　　法國畫家大衛《薩比諾的女人》生動地表達了薩比諾婦女制止戰爭的勇敢精神，畫面正中的赫耳西利亞王后伸出雙手，阻止了自己的丈夫羅慕路斯（盾上有牝狼紋章者）和薩比諾國王塔提烏斯的刀槍。這幅作品完成於 18 世紀的最後一年，受到 19 世紀浪漫主義畫家們的重視。

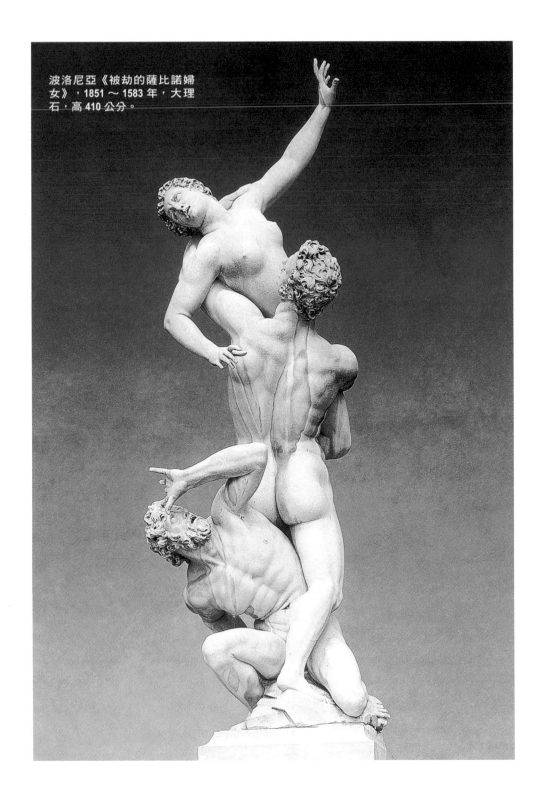

波洛尼亞《被劫的薩比諾婦女》，1851～1583年，大理石，高410公分。

　　另外義大利雕塑家波洛尼亞也創作了《被劫的薩比諾婦女》，這座雕塑很容易與貝爾尼尼的《黑帝斯的搶劫》產生混淆。《黑帝斯的搶劫》上有怪狗刻耳柏洛斯，而《被劫的薩比諾婦女》上有一個代表受騙的薩比諾男人。普桑的《搶劫薩比諾婦女》，在這個神話題材中也是一幅名作。

　　魯本斯的《搶奪薩比諾婦女》則是他遵循古代雕塑家對人物形象的創作，就像紀念碑上的形象一樣，只是他利用了人的軀體、鮮血與活躍的生

普桑《搶劫薩比諾婦女》，1638 年，畫布、油彩，155 × 210 公分。

羅馬人為了解決子孫繁衍的困境，竟使用欺騙的手段奪取薩比諾的女人。薩比諾國王知道這件事之後，準備攻打羅馬城，誓言一定要奪回薩比諾的女人們。

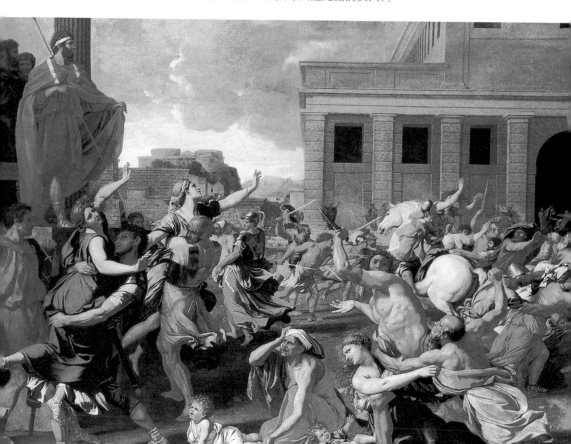

命，取代了冷硬的石塊，渲染畫面的氣氛。魯本斯的畫風不受形式的拘泥
與約束，自然而流暢的線條，充分展現繪畫的力量與激情，這幅作品，無
疑讓他的創作生涯達到完美的巔峰。

　　由於薩比諾婦女的阻止和雙方的親戚關係，這門親事雖然極不愉快，
但總算取得雙方的諒解，在勇敢的赫耳西利亞的大力周旋下，薩比諾和羅
馬還聯合成一個強國。兩國國王共同治理國政，從此羅馬日益強盛，稱雄
一時。羅慕路斯死後，與王后赫耳西利亞一起被接到天上封為羅馬戰神奎
里努斯，希臘羅馬神話於焉終結。

魯本斯《搶奪薩比諾婦女》，**1635~1637 年**，**畫布、油彩，170 × 236 公分。**
由於薩比諾婦女的阻止和雙方的親戚關係，這門親事雖然極不愉快，但總算取得雙方的
諒解。後來薩比諾和羅馬還聯合成一個強國，兩國國王共同治理國政，從此羅馬日益強
盛，稱雄一時。

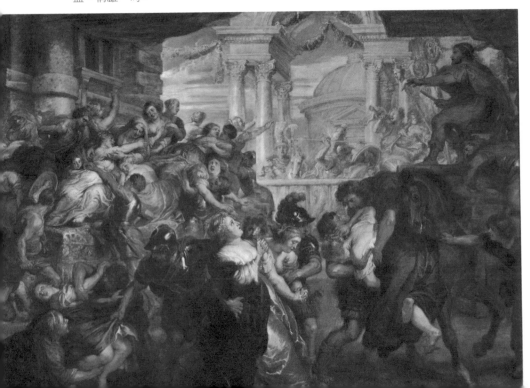

基督教神話

CHRISTIAN MYTHOLOGY

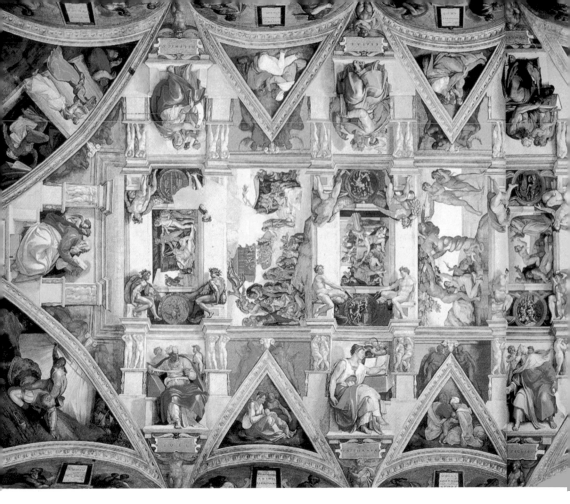

【創世紀的全圖及注釋】

米開蘭基羅《創世紀》解說

一、畫面上四角的四幅畫,其中《大衛殺哥利亞》和《朱提斯殺荷洛芬尼斯》,象徵以色列民族的英雄事蹟。《哈曼的磔刑》象徵以色列王的王權不可侵犯,《銅蛇》象徵耶和華的神權至高無上。

二、兩邊小三角內是耶穌祖先的名字,四周標「先知」的是《舊約》中各篇經籍的人(他們的名字即經書名),標「神巫」的原本是耶和華信徒,後被尊為耶和華神諭的傳達者。

三、「哈曼的磔刑」,哈曼是波斯王亞哈隨魯的大臣,陰謀殺盡以色列人,事被王后以斯帖發現,被處磔刑。

四、「銅蛇」,摩西帶領以色列人退出埃及時,以色列人因道路險阻,流遷困苦而抱怨耶和華。耶和華遣毒蛇咬以色列人,死者遍野。後來他們向耶和華認罪,耶和華令摩西鑄一銅蛇,凡被咬者,看一眼銅蛇,即活。

五、「諾亞獻祭」,象徵諾亞是洪水前唯一信仰耶和華的義人。

六、「諾亞醉酒」,洪水後,諾亞種植葡萄,收穫後釀成酒,諾亞喝了這酒,醉在園裡,被他的第二個兒子含看見,諾亞醒來後就詛咒含和含的兒子迦南必成為奴隸。

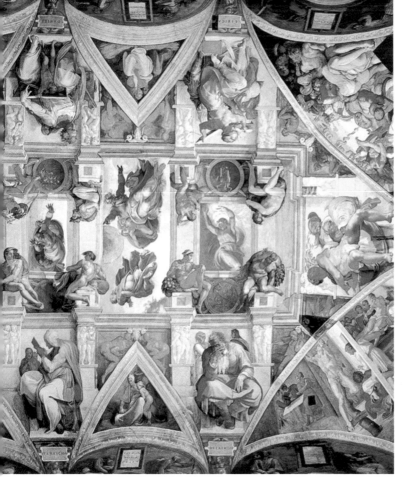

「創世記」是米開朗基羅在西斯汀禮拜堂穹頂的中央部分，依建築框架創作的連續九幅宗教題材的壁畫，描繪的是「萬物的起源與誕生」。

這幅巨型壁畫創作於1508~1512年間，歷時4年多。畫面面積長達14x38.5平方公尺，取材自《聖經》的開頭部分，關於開天闢地直到洪水方舟的故事。分別為《神分光暗》，《創造日、月、草木》，《神分水陸》，《創造亞當》，《創造夏娃》，《原罪：逐出伊甸園》，《諾亞獻祭》，《大洪水》，《諾亞醉酒》。畫面由以上九幅中心畫面和眾多裝飾畫部組成，共繪有343個人物。

米開蘭基羅《創世紀》圖解

朱提斯殺荷洛芬尼斯	神巫得爾斐	約書亞	先知以賽亞	撒該	神巫古麥拿	亞撒	先知但以理	耶西	神巫利百加	銅蛇利百加
先知撒迦利亞人口	挪亞醉酒	挪亞方舟	挪亞獻祭	亞當和夏娃犯罪逐出天國	創造夏娃	創造亞當	創造水和地	創造日和月	劃分光明和黑暗	先知約拿祭台
大衛殺哥利亞	先知約珥	所羅把伯	神巫耶利得萊	何西	先知以西結	羅波暗	神巫彼息氏	所羅門	先知耶利米	哈曼的磔刑

米開蘭基羅《創世紀》，壁畫，13 × 36 公尺。

米開蘭基羅用了四年的時間，為梵蒂岡西斯汀禮拜堂的穹頂創作了《創世紀》的全部故事，以及《舊約》全書中的著名英雄與先知等事蹟。

Adam and Eve
亞當和夏娃

偷吃禁果，被逐出伊甸園之後該怎麼辦？

　　根據猶太希伯來神話，在全能的神耶和華（即上帝）開天闢地之後，在六天之內創造了大自然的一切生物。並用泥土創造了一個男人，他向這個男人的鼻孔裡吹了一口氣，此人就有了靈氣。耶和華為他取名叫亞當。又從亞當的身上取出一根肋骨造了一個女人，取名叫夏娃。

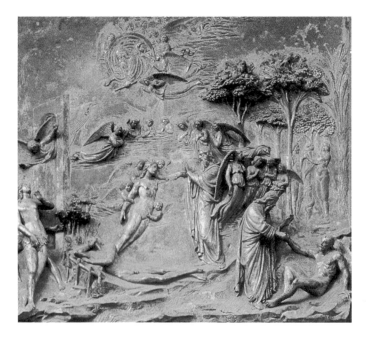

　　亞當和夏娃住在天國的伊甸園裡，過著舒適愜意的生活，因為伊甸園裡長滿了可口甜美的果實，根本不需要工作。但有一項約定，就是不准吃生命樹和善惡樹上的果子。

季培爾底《亞當和夏娃的創造和逐出天國》，1378 ～ 1455 年，銅鍍金，79 × 79 公分。

夏娃和亞當偷吃果子的事被耶和華知道，為了懲罰這對罪人，耶和華將他們逐出天國打入大地。

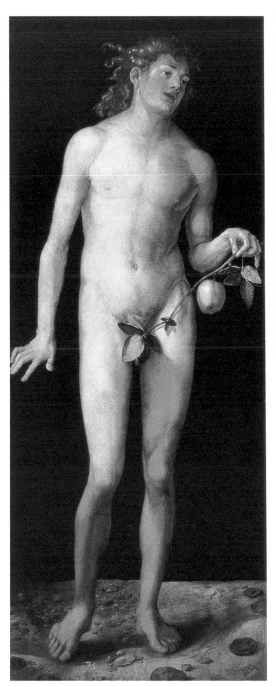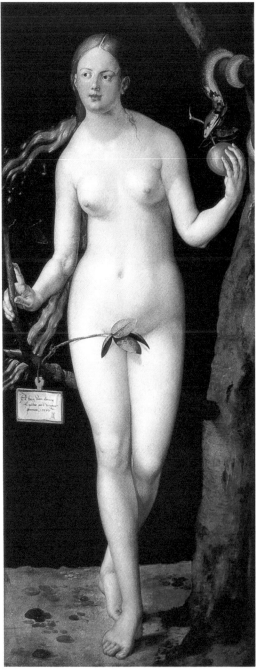

杜勒《亞當和夏娃》，1507 年，木板、油彩，209 × 81 公分（左），209 × 83 公分（右）。

亞當和夏娃住在天國的伊甸園裡，過著舒適愜意的生活。但有一個約定，就是不准吃生命樹和善惡樹上的果子。

　　有一天，一條蛇引誘夏娃去偷吃善惡樹上的果子，哄騙她說吃了這種果子，眼睛就亮了。夏娃被蛇說動了心，自己吃了之後又引誘亞當也來吃。

　　偷吃果子的事情被耶和華知道了，如果亞當和夏娃再繼續偷吃生命樹上的果子，他們就會像神一樣永生不死了。為了懲罰這對罪人，耶和華將他們逐出天國打入大地，並詛咒說：人必終身勞苦，地裡才能長出莊稼來養活自己。所以，在希伯來神話當中，認為人世間是「煉獄」，是人洗脫罪孽的地方。

　　亞當和夏娃被逐出天國，是人類的開始。

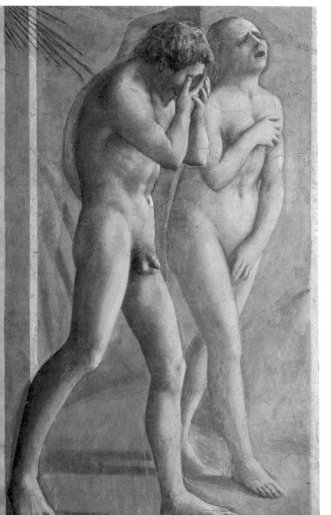

馬薩其奧《亞當與夏娃被逐出伊甸園》，1424～1425年，濕壁畫，208 × 88公分。

為了懲罰這對罪人，耶和華將他們逐出天國打入大地，並詛咒說：人必終身勞苦，地裡才能長出莊稼來養活自己。所以，在希伯來神話當中，認為人世間是「煉獄」。

克爾阿那赫《亞當與夏娃》，1531年，濕壁畫，51 × 35公分。

畫家將畫面鎖定在生命樹和善惡樹下，描繪夏娃在受到蛇的引誘之後，也來引誘亞當吃下禁果的情形。

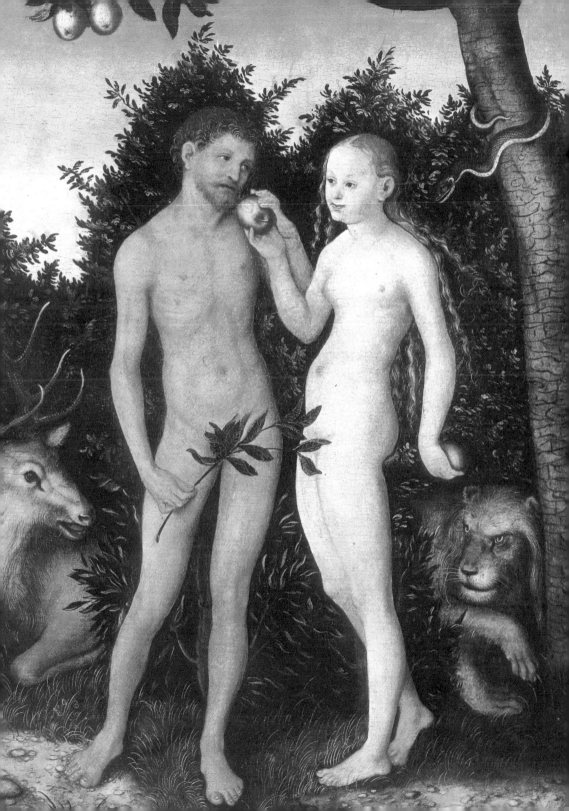

林堡兄弟《伊甸園》，
1413 ～ 1416 年，20 × 20
公分

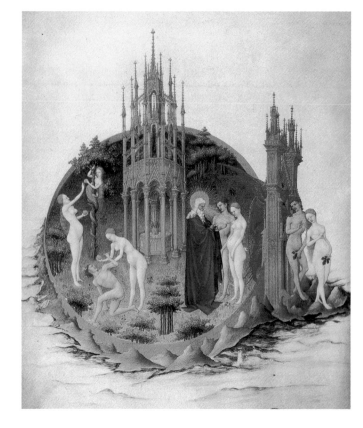

　　這個故事一直被許多宗教畫家們所取財。義大利大雕塑家米開蘭基羅從 1508 年起，用了四年的時間，為梵蒂岡西斯汀禮拜堂的穹頂畫了《創世紀》的全部故事，以及《舊約》全書中著名的英雄與先知等事蹟。這是歐洲藝術史上最可貴的遺產，也是一個藝術家最堅毅的創作。

　　亞當和夏娃被趕到了大地之後，生兒育女，變成了世俗之人。

　　但耶和華又看見人類作惡多端，於是暴發洪水想將人類全部淹死，唯有諾亞是個義人，受耶和華的指示，他用歌斐木建造了一個分上下三層的方舟，將大地萬物每一種都選擇雌雄一對，放進方舟裡，準備渡過大洪水。

　　諾亞的方舟在漫天大水上漂流了四十天，諾亞開了方舟的窗子放出一隻烏鴉，那隻烏鴉沒有給諾亞帶回來任何音信，於是過了不久，他又放出一隻鴿子，但遍地都是水，鴿子毫無棲身之處，就飛了回來。七天之後，諾亞又放出了鴿子，晚上回來時，鴿子嘴裡含了一片橄欖葉，諾亞知道洪水開始退去了，樹木已經伸出水面。

又過了七天，諾亞放出去的鴿子就沒有再回來了。到了諾亞 601 歲的正月一日，洪水全部退盡，諾亞一家走出方舟，又將雌雄匹對的生物全部放出方舟，從此，就在地上定居了下來。

英國畫家米雷斯根據諾亞方舟的故事創作了《鴿子回到方舟》這幅作品，畫面中鴿子停在一個女孩的胸前，她因為洪水退去、和平即將到來的信息而幸福的閉上了雙眼，另一個女孩則激動地親吻著鴿子。

歐洲人以「鴿子」作為報喜訊的使者，以「橄欖葉」來象徵和平，就是根據這個傳說而來的。

義大利文藝復興早期佛羅倫斯雕塑家季培爾底，其裝飾於佛羅倫斯洗禮堂東扉門上的浮雕《亞當和夏娃的創造與被逐出天國》，將這個故事中的幾個重要情節組合在一起，左下角是亞當的創造，正中間是夏娃的創造（睡著的是亞當），左上角是蛇引誘夏娃和

米雷斯《鴿子回到方舟》，1851 年，畫布、油彩，88 × 55 公分。

根據諾亞方舟的故事所創作的這幅作品，畫面中鴿子停在一個女孩的胸前，她因為洪水退去、和平即將到來的信息而幸福的閉上了雙眼，另一個女孩則激動地親吻著鴿子。

亞當吃善惡樹的果子，右下角則是他們被逐出
天國的情形。杜勒、馬薩其奧與克爾阿那赫
也都創作過亞當與夏娃的形象，杜勒描繪的
是蛇引誘夏娃與亞當偷嚐禁果的情形，畫面
中的亞當與夏娃依然在伊甸園中，享受著不
食人間煙火的美好；但馬薩其奧創作的亞當與
夏娃正被逐出伊甸園，一個羞愧難當，一個仰
面大哭，對他們兩人來說，這是人間煉獄的開
始。克爾阿那赫則描繪出夏娃在受到蛇的引誘之
後，也來引誘亞當偷嚐禁果的情形，畫面的背景則
是在生命樹和善惡樹下，樹上纏繞著邪惡的蛇。林
堡兄弟所創作的《伊甸園》，同樣也是在描述這
個故事。

　　羅丹根據但丁《神曲》三部曲構想的《地獄
之門》，群像中單體製作成的雕塑中就有《亞當》
和《夏娃》，羅丹想要強調的是他們偷嚐禁果之後
的悔恨之情，以及感受到今後必得辛勞而忍辱負重
的心態。但其獨特造型難以被宗教界所承認。

羅丹《夏娃》，1881 年，青銅，172 × 49 × 63 公分。
羅丹想要強調的是，他們在偷嚐禁果之後的悔恨之情，
以及感受到今後必得辛勞而忍辱負重的心態。

Tower of Babel
巴別塔

當大洪水過後，建造一座通天高塔。

　　大洪水之後，諾亞的家族繁衍起來，他們往東遷到示拿這個地方，來到一塊大平原，就在那裡安居下來，漸漸地發展成了一個人口眾多的城鎮。這時，人們發明了用泥土燒磚頭、造房子的技能，於是他們準備在平原上建設一座大城市。

　　由於他們的祖先被洪水嚇怕了，這些後輩們就想造一座高塔，以防止未來的水患。

　　他們的計畫十分龐大，高塔，要大到全城的人都能住得進去，高度要能達到塔頂通天。不料，這件事又被耶和華知道了。他想，人類剛剛繁榮起來，就能造塔通往我的寶座，日後他們還會翻天覆地！於是，他以神魔攪亂示拿人的語言。

　　正在積極造塔的示拿人，突然之間彼此聽不懂對方所講的話，甲叫乙去拿磚，由於語言不同，也許他拿來了一桶水，令人啼笑皆非；丙叫丁去挑大樑，丁所說的語言中「大樑」也許是一句罵人的話，於是引起了語言糾紛，結果是塔沒有造成，反而弄得全城一片混亂，大家只得按照使用語言的不同，打散到各地分居。

　　從此，示拿改名「巴別」（意即變化），才建成了一半的塔就稱為「巴別塔」。這便是基督教神話中解釋世界各地區民族語言來源的故事。後來，

歐洲文學家常常以此來形容多方言的地方。

　　尼德蘭畫家老布勒哲爾，最擅長於以宏偉的構圖來表現熱鬧生活的場景，他曾經創作過兩幅《巴別塔》，這是其中的一幅。

布勒哲爾《巴別塔》，1563 年，木板、油彩，114 × 155 公分。

洪水後，諾亞的家族準備在平原上建設一座大城市。由於被洪水沖怕了，他們就想造一座高塔，高度要達到能通往天上才行。

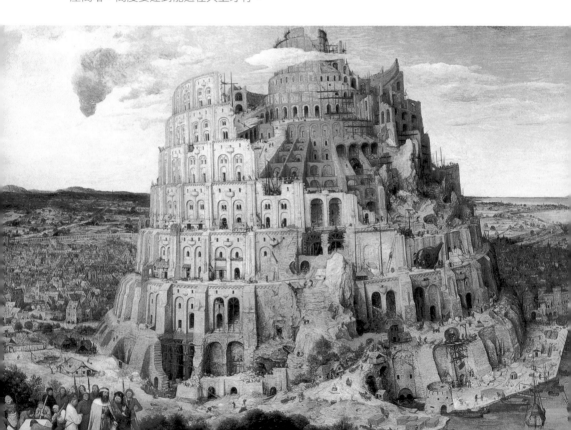

Abraham
試探亞伯拉罕

對神要有多大的信心，才能把自己的兒子當祭品。

　　巴別塔事件之後，示拿人分散到了各地。

　　耶和華選中了一名叫亞伯蘭的閃族人，叫他代替耶和華在世上行道。耶和華叫亞伯蘭離開閃族往南遷移，亞伯蘭受耶和華指示，便扶老攜幼，經過示劍、伯利特，輾轉埃及，又遷移到迦南的幔利橡樹林定居。九十九歲那年，耶和華命令亞伯蘭改名叫亞伯拉罕，從此，亞伯拉罕家業興盛，並和他的妻子生下一個兒子，取名以撒，愛之如掌上明珠。

　　但命運就在這時捉弄人，有一天，耶和華突然降靈亞伯拉罕，要他將愛子以撒作為犧牲獻祭給耶和華。這件事的確殘忍，但篤信耶和華的亞伯拉罕甘願忍受，他帶了孩子和祝祭的器具到摩利亞山行祭禮。

季培爾底《亞伯拉罕獻祭以撒》，1401～1402 年，鍍金，45 × 40 公分。

有一天，耶和華突然降靈亞伯拉罕，要他將愛子以撒作為犧牲祭給耶和華。篤信耶和華的亞伯拉罕甘願忍受，他帶了孩子到摩利亞山行祭禮。

魯本斯《亞伯拉罕獻祭》，1620 年，木板、油彩，50 × 65 公分。

亞伯拉罕將兒子放在柴堆上，正要動刀殺祭，突然有一位天使出現，拉住他的手，告訴亞伯拉罕這是耶和華對他的試探，耶和華因此正式授命亞伯拉罕為他在世上的代理人。

　　可憐的以撒，還問父親：「為何不帶祭品？」他哪裡知道，他自己就是祭品！

　　父子倆到了摩利亞山，做好一切祝祭的準備，亞伯拉罕就將兒子放在柴堆上，正要動刀殺祭，突然霹靂一聲，天使出現，拉住亞伯拉罕的手，不准他殺子，並告知這是耶和華對亞伯拉罕的試探，看他是否真的相信神。

　　耶和華對亞伯拉罕的試探，幾乎超出亞伯拉罕所能忍受的最大限度。從此，耶和華就正式授命亞伯拉罕為他在世上的代理人，諸如大衛、所羅門等《舊約》上的先知與英雄，都是他的後代。耶穌也是他第 52 代的後輩約瑟的兒子。

　　在宗教畫當中，以亞伯拉罕為題材的畫作並不多，但試探亞伯拉罕的議題卻很重要，不少畫家以此為題，留下了著名的作品。據說，義大利的雕塑家們在 1401 年，曾經舉辦過一次《亞伯拉罕獻祭以撒》的浮雕創作比賽，一共有七個人參賽，比賽結果是當時還十分年輕的雕塑家季培爾底，和著名的建築藝術家波魯涅列司奇，他們雙雙獲得最高榮譽。魯本斯創作的《亞伯拉罕獻祭》，也是以這個題材創作的，畫面中可以看到天使在千鈞一髮之際，適時制止了亞伯拉罕的獻祭儀式，拯救了以薩。

Moses
以色列的民族英雄摩西

當法老王的女兒撿到了他，以色列人的命運從此改變。

　　關於以色列人大遷徙的故事，在《舊約‧創世紀》中記載得很多，也曾經拍成電影：《出埃及記》。

　　故事中記載有一支雅各族，帶領了大批以色列人來到了埃及，他們很快地在埃及定居，並強盛起來。以色列人的強盛，使埃及國王感到非常恐懼，怕他們集中起來推翻埃及王朝。

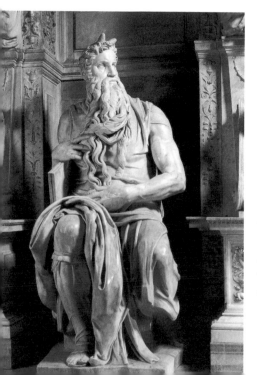

　　於是，埃及國王下令對以色列人實行暴政，勒令以色列人作苦役，為埃及王朝建造兩座囤貨用的巨大倉庫，即：比東庫和蘭塞庫。為了要消滅以色列族，埃及王還不准以色列人生育男孩，法老王有令，以色列人生的男孩一律要處死。

　　就在這苦難的年代，有一個名叫暗蘭的利末人，他的妻子約基別生了一個孩

米開蘭基羅《摩西》，1515 年，大理石，高 235 公分。

摩西頭上的角象徵權力、威嚴和剛毅，為希伯萊傳說中的聖光。著名的「摩西十誡」，一直是古以色列的絕對法權。

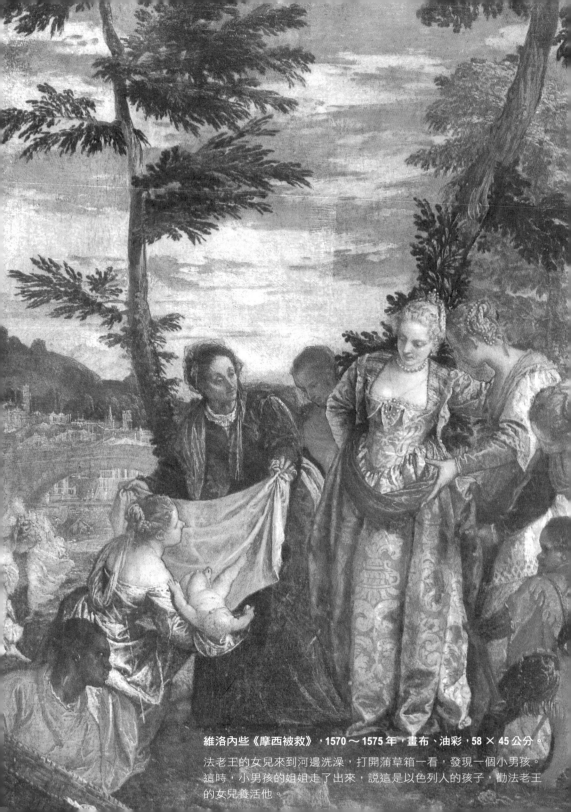

維洛內些《摩西被救》，1570～1575年，畫布、油彩，58×45公分。

法老王的女兒來到河邊洗澡，打開蒲草箱一看，發現一個小男孩。
這時，小男孩的姐姐走了出來，說這是以色列人的孩子，勸法老王
的女兒養活他。

提也波洛《摩西獲救》，1740 年，畫布、油彩，200 × 339 公分。

畫家以金字塔型的畫面結構來安排這個大場景，描繪摩西被救的樣貌，從局部圖中，可以看到人物表情的細膩與傳神之處。

子。母親見孩子長得如此俊美，捨不得處死，偷偷地養了他 3 個月。但事情最終還是被發現，不能再隱藏下去，孩子的父母只得忍痛拿了一個蒲草箱，抹上石漆和油，將這男孩放在箱子裡，男孩的姐姐哭哭啼啼地背著箱子出去，把箱子擱在河邊的蘆荻中。臨走時，她還依依不捨遠遠地站在一邊，想看看她的弟弟究竟下落如何。

　　過了不久，法老王的女兒來到河邊洗澡，她的使女們發現了這個蒲草箱，打開箱子發現了一個孩子。孩子大哭，法老王的女兒很可憐他，抱著哄他。這時，孩子的姐姐就走出來，說這是以色列人的孩子，勸法老王的女兒養活他，並說可以代他找奶媽。

　　法老王的女兒決定把這個撿到的小男孩帶回去，法老王看這孩子長得

很美，同意養他，為這個孩子取名為摩西（意即水中拾得），並請那個女孩子去雇奶媽。這個聰敏的女孩，就把自己的母親推薦給法老王。這樣一來，摩西非但沒有死，而且還平平安安地生活在母親的懷抱裡。

摩西長大之後，受到了耶和華的恩賜，成了以色列人的英雄，領導以色列人走出埃及。所以，摩西被尊為古代以色列民族的大智大勇者。

摩西還是著名的立法家，相傳《舊約》有摩西五經，傳授耶和華曉諭的各種誡命、律例和典章，著名的「摩西十誡」一直是古以色列的絕對法權。在歐洲文學藝術中，摩西一直是公正不阿的法權象徵。

塞巴斯蒂安‧布林東《摩西被救》，約 1655 年，畫布、油彩，120 × 173 公分。

法老王的女兒決定把這個撿到的小男孩帶回去，法老王看這孩子長得很美，同意養他，為這個孩子取名摩西，意即「水中拾得」之意。

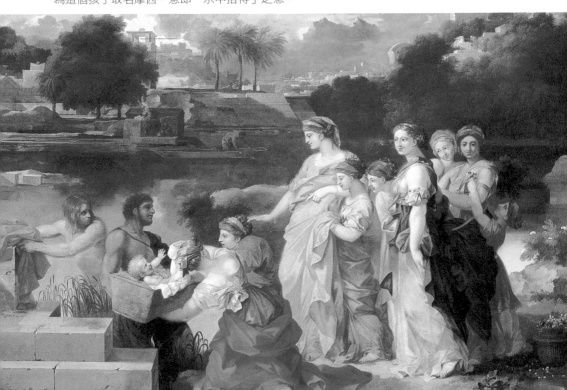

　　在歐洲藝術史上最著名的摩西像，是米開蘭基羅的一座《摩西》雕塑。摩西頭上的角象徵著權力、威嚴和剛毅，為希伯來傳說中的聖光。而為摩西一生而作的畫作非常多，畫家維洛內些、提也波洛也都創作過關於摩西被救的油畫。畫的都是法老王的女兒從水中救出小摩西的情景。維洛內些一貫以華麗的風格來詮釋畫面；提也波洛的《摩西獲救》則以大場景來描繪摩西被救的樣貌，從局部圖當中，我們可以清楚地看到人物表情的細膩與傳神之處。而塞巴斯蒂安‧布林東約於 1655 年創作的《摩西被救》，同樣在描述這個情景。唯美主義的荷蘭畫家阿爾馬‧泰德馬的《發現摩西》，描繪的是迎接摩西回到埃及皇宮的行進隊伍，法老王的女兒則慈愛的望著蒲草箱裡的小摩西。

阿爾馬‧泰德馬《發現摩西》，1904 年，畫布、油彩，138 × 213 公分。
描繪的是迎接摩西回到埃及皇宮的行進隊伍，法老王的女兒則慈愛的望著蒲草箱裡的小摩西。

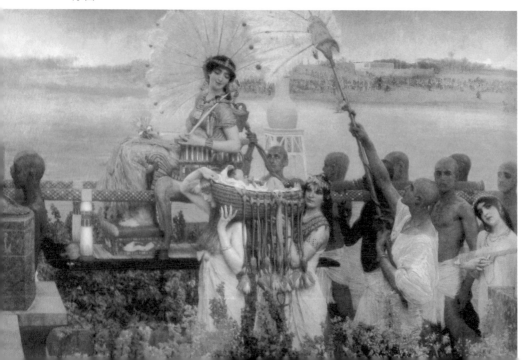

King David
英雄國王大衛

以無比的智慧與勇氣，拔出利刃割下巨人的頭。

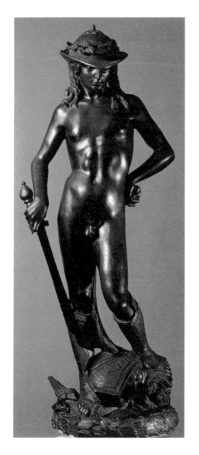

　　大衛是西元前 1010 ～ 970 年的以色列國王，在位時推翻了非利士異族統治，統一了以色列，可以說是一位相當傑出的國王，在古代東方史上有其一定的歷史地位。在《舊約》中，他被譽為是亞伯拉罕的第十四代後裔，是重要的傳奇人物。

　　大衛是伯利恒先知耶西的兒子。那時的以色列國王是掃羅，但掃羅不得耶和華的歡心，因為他看中了大衛，並遣先知撒母耳去伯利恒為大衛作彌撒（即祝福的意思）。

　　掃羅在位時，非利士人興兵攻打以色列，他們的軍隊已進攻到以色列的以弗大憫，為抵抗外國侵略，掃羅的軍隊也進駐以弗大憫附近的以拉。兩軍對壘各不相讓。非利士兵營中有一名哥利亞的武士，他身高八尺，頭戴鋼盔，身穿鎧甲，

唐納泰羅《大衛》，1430 ～ 1450 年，青銅，高 158 公分。
大衛在位時推翻了非利士異族統治，統一了以色列，可說是一位相當傑出的國王，被譽為亞伯拉罕的第十四代後裔，是重要的傳奇人物。

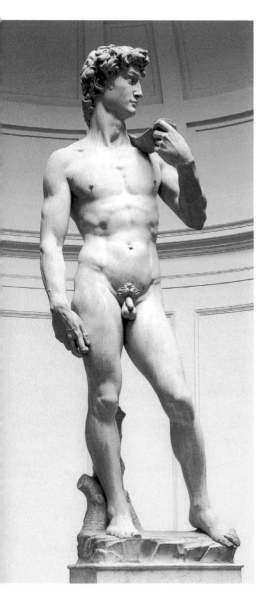

甲重 5000 舍客勒，腿上有鋼護膝，兩肩背負鋼戟，手持巨槍，簡直武裝到了牙齒。以色列軍隊的將領儡服於這個巨人哥利亞，哥利亞出戰四十天，以色列人躲在軍營裡不敢迎戰。

掃羅王只得出榜召集全天下的英雄豪傑，揚言如能殺死哥利亞、解國家的危急者，定給巨賞，並把公主許配給這位英雄，怎奈何國內還是沒有半個人敢來應徵。

有一天，大衛去看望在掃羅軍營中的三個哥哥，他在戰場上看到了這個飛揚拔扈的哥利亞，傷了青年大衛的自尊心，他要求自己上戰場去殺哥利亞，一雪以色列遭受的恥辱；掃羅看見大衛堅毅的決心，立即將自己的甲冑送給大衛，可是大衛穿不慣，他依然穿著普通牧民的衣服，手中拿著擊石機，在溪邊找了五塊石子，率領大隊人馬走出軍營，殺向哥利亞。

米開蘭基羅《大衛》，1501 ～ 1504 ，大理石，高 410 公分。

這是歐洲藝術史上人像雕塑中的傑作，米開蘭基羅雕大衛的那塊大理石，是一塊別人雕過的殘石，米開蘭基羅大膽利用，以巨大的毅力雕鑿成了這個以色列的英雄。

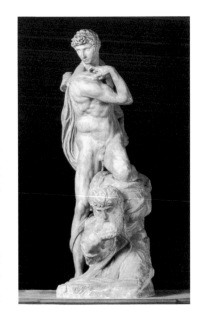

米開蘭基羅《勝利》，1527～1534 年，大理石，高 260 公分。
大衛拿起擊石機，機弦擊出石子，打中哥利亞的頭，大衛立刻拔出利刃割下了哥利亞的頭。很多表現大衛的雕塑，都在大衛像的腳邊放上一個巨大的人頭。

大衛與哥利亞一接近，立即大吼大叫痛罵哥利亞，造成聲勢，在精神上給哥利亞以突然襲擊。隨著一陣痛罵，正當哥利亞昏頭轉向之時，大衛立即拿起擊石機，機弦擊出石子，打中哥利亞的頭，哥利亞被石子擊中，當場昏倒，大衛立刻撲上前，拔出利刃割下了哥利亞的頭。所以，有很多表現大衛的雕塑，都在大衛像的腳邊放著一個巨大的人頭。

接著，掃羅軍隊在大衛的勝利鼓舞下氣勢大振，非利士人一敗塗地。

從此，年輕的大衛一躍而為舉國成名的英雄。大衛的形象，在很多方面很像希臘神話中的阿波羅，他年輕、聰明、勇敢、多才多藝。大衛也是著名的音樂家、詩人，他的琴藝能治療掃羅的瘋癲病。相傳《舊約》中的《詩篇》第一卷就是他作的詩。

大衛的故事，常在宗教畫中出現。這裡附上最常見的兩座大衛雕塑，一座是唐納泰羅的青銅雕《大衛》，一尊是米開蘭基羅的大理石雕塑《大衛》。

米開蘭基羅的《大衛》，是歐洲藝術史上人像雕塑中的傑作。米開蘭基羅雕塑大衛的那塊大理石高達 5.5 公尺，是一塊別人雕過的殘石，誰也不敢再用，米開蘭基羅大膽利用，以巨大的毅力雕鑿成這個以色列的英雄。

而被法國作家羅曼羅蘭稱為是米開蘭基羅「全部生涯的象徵」的雕塑《勝利》，則雕塑了一個青年武士胯下一老人，也與大衛戰勝哥利亞的情節有關。

Saul
發瘋的掃羅王

到底要不要殺了大衛，內心矛盾交戰。

掃羅是便雅憫族基士的兒子，他的妻子名叫亞希暖。在掃羅成長的那個年代，以色列沒有好的領導者來治理，導致國勢日漸衰敗，又受到非利士人的侵略。年輕的掃羅就召集便雅憫族的有志之士，奮勇反抗非利士人的統治，掃羅的英雄行為為以色列人民所敬仰，於是便掌握了以色列的政權。

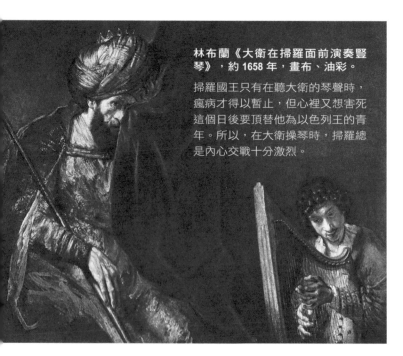

林布蘭《大衛在掃羅面前演奏豎琴》，約 1658 年，畫布、油彩。

掃羅國王只有在聽大衛的琴聲時，瘋病才得以暫止，但心裡又想害死這個日後要頂替他為以色列王的青年。所以，在大衛操琴時，掃羅總是內心交戰十分激烈。

有一天，他父親的一匹驢子不見了，便叫掃羅去找，但到處都找不到。有人勸他到米斯巴城見先知撒母耳，問問驢子的下落。而這時的撒母耳也正準備去找掃羅，因為撒母耳

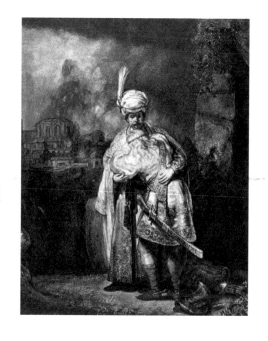

林布蘭《大衛和押沙龍和好》，1642 年，畫布、油彩。

押沙龍為妹妹報仇，殺死了哥哥暗嫩。他們的父親大衛國王不明真相，要抓押沙龍抵罪，押沙龍逃往基述。父子兩人 3 年後才和好。

接到耶和華的指示，要為勇敢的掃羅作彌撒，封他為以色列的第一個王，並命令撒母耳轉告掃羅，神要他領導以色列全民去攻打亞瑪力人，並且殺死全部的亞瑪力人和牲口。

掃羅聽撒母耳這麼說，也就顧不到找驢子，立即興兵攻打亞瑪力人。掃羅雖然打敗了亞瑪力人，但並沒有全部執行耶和華的命令，他扣留了亞瑪力人的牲口，而且放走了亞瑪力王，這就為以色列人留下了禍患，也違反了耶和華的意志。

掃羅的這個行為受到了撒母耳的譴責，耶和華也從此拋棄了掃羅，並命令惡魔鑽入掃羅的軀體。從此，掃羅就得了瘋病，弄得求生不得，求死不能，非常痛苦。

耶和華拋棄了掃羅，就看中了年輕的大衛，預示大衛日後將成為以色列的國王。

大衛年輕且才華洋溢，彈得一手好琴，遠近的人都知道大衛的琴聲能治病。掃羅得知後，就請大衛來彈琴，只有在聽到大衛的琴聲時，掃羅的瘋病才得以暫時停止。但掃羅也知道耶和華已經看上了大衛，於是又想害死這個日後將要頂替他成為以色列王的青年。

這時，掃羅陷入了矛盾與兩難：若是殺死大衛，自己必死於瘋病，如

果不殺死大衛，自己又必然會死於大衛之手，以至於在大衛為他彈琴時，掃羅總是矛盾重重，內心激烈交戰。林布蘭以《大衛在掃羅面前演奏豎琴》為題材創作，那個持矛倚著門簾而站的掃羅，正在偷偷地擦眼淚，表現了他複雜的心理矛盾心理。但其實掃羅生性兇殘，他還是以暗槍刺向了這個能為他治病的大衛，只是沒有刺中。

後來，掃羅在一次與非利士作戰時失利，於基利波自殺身亡。

表現大衛與掃羅的作品中，林布蘭還有一幅稱為《大衛和押沙龍和好》的作品，俄羅斯艾爾米塔什博物館將畫名改為《大衛與約拿單告別》。同一幅作品有兩個不同的畫名，述說的是兩個不同的故事內容，而這兩個不同的故事卻又能統一在一幅作品中，很值得推敲。茲將兩個故事簡述如下：

押沙龍是大衛的第三個兒子。押沙龍的哥哥暗嫩是個十足的壞蛋，他姦污了妹妹他瑪，並把她趕走。押沙龍為妹妹報仇，殺死了暗嫩。大衛王不明真相，要抓押沙龍來抵罪，押沙龍逃往基述。當大衛明白真相後，日夜思念押沙龍。三年後，押沙龍終於回來，與大衛王和好，原題《大衛和押沙龍和好》就是根據這個故事而來的。後來，押沙龍背叛大衛，被大衛的親信約押刺死。此畫後來被改為《大衛與約拿單告別》，就是從押沙龍背叛大衛的這個內容出發的，因為這說明了押沙龍是以色列的敵人，大衛不可能會與他和好。

約拿單是掃羅的兒子。大衛殺死哥利亞，得到民心，掃羅企圖謀害大衛。約拿單報信給大衛，要他逃走，因此將畫名改成《大衛與約拿單告別》，被認為就是在描寫這件事。

Bathsheba
所羅門王的母親拔示巴

大衛王覬覦她的美貌，讓她的丈夫因她的美麗而死。

這也是一個與大衛王有關的故事。

有一天傍晚，大衛在宮殿的樓頂上看見在河畔洗澡的一位婦女，容貌十分美麗。回到宮殿之後就立即派人去打聽這個美人到底是誰。部下回來說，這個美女是大衛王手下的名將烏利亞的妻子拔示巴。

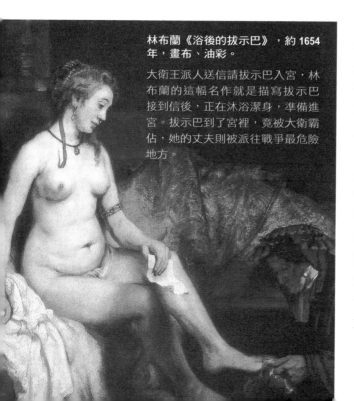

林布蘭《浴後的拔示巴》，約 1654年，畫布、油彩。

大衛王派人送信請拔示巴入宮，林布蘭的這幅名作就是描寫拔示巴接到信後，正在沐浴潔身，準備進宮。拔示巴到了宮裡，竟被大衛霸佔，她的丈夫則被派往戰爭最危險地方。

大衛一聽說是烏利亞的妻子，便動了邪念，那時正巧是烏利亞在戰場上與非利士人作戰的時刻。大衛立即派人送信去邀請拔示巴到皇宮來。拔示巴到了皇宮，竟然就被大衛霸佔，懷了孕。為了要永遠佔有拔示巴，大衛秘密派親信約押，要他設法將烏利亞派往戰爭最危險的地方，並斷絕給予他任何援助，讓他死於戰場上。

　　為了殺敵救國，忠心耿耿的烏利亞，最後死在大衛的陰謀詭計下，大衛終於得償心願與拔示巴結了婚。但這件事情卻讓耶和華大怒，大衛王的兒子也因此重病而亡。

　　從這件事看起來，大衛的確是一個卑鄙的小人，難怪林布蘭在《大衛在掃羅面前彈豎琴》那幅畫中，將大衛畫得既醜陋又猥瑣。《浴後的拔示巴》是林布蘭的一幅名作，描寫拔示巴接到大衛的邀請信後，正在沐浴潔身，準備去皇宮。十五世紀的義大利德國畫家勉林也畫過一幅《拔示巴沐浴》的作品，畫面中沐浴後的拔示巴正跨出浴池，準備要去赴大衛的邀約，畫面中細緻的描繪了浴室中的場景，華麗的室內景、金屬的器皿、寵物犬，以及侍奉拔示巴沐浴後穿衣的女僕，無不是在刻畫拔示巴的美麗與尊貴的身分。

　　魯本斯也以此為題材，畫了一幅著名的油畫《拔示巴收到大衛的信》。

　　拔示巴的故事，讓人們對大衛王產生了惡感，但為什麼《舊約》中卻沒有抹掉這則故事呢？原來是因為拔示巴當了大衛王的妾之後，生了《舊約》中著名的人物——所羅門的緣故。

勉林《拔示巴沐浴》，年代不詳，木板、油彩，192 × 85 公分。

畫面中沐浴後的拔示巴正跨出浴池，準備要去赴大衛的邀約，畫面中細緻的描繪了浴室中的場景，華麗的室內景、金屬的器皿、寵物犬，以及侍奉拔示巴沐浴後穿衣的女僕。

Solomon
所羅門王

被譽為是才智出眾、勝過天下諸王的智者。

所羅門是大衛王和拔示巴的兒子，後來繼任王位成為以色列國王。

根據歷史記載，所羅門在位期間，加重人民的苛捐雜稅，大興土木，建築宮殿、寺院，過著極度揮霍的奢侈生活。導致人民群起反抗，終於把大衛王統一的以色列弄得四分五裂。

《舊約》中記載，所羅門還在拔示巴懷孕尚未出世之前，就已經是耶和華的繼子，並賜給他高度的智慧。後來因為所羅門興建崇拜異教偶像的廟宇，曾一度被耶和華遺棄。所羅門一直被譽為是才智出眾、超過天下諸王的智者。相傳，他作箴言三千，詩一千零五首，這一千零五首詩被稱為「雅歌」，保存在《舊約》中，是古希伯來最負盛名的抒情詩。

所羅門有一段膾炙人口的故事，是對兩個婦女爭奪孩子的審判。

有兩個才生了孩子的婦女，同住一室。有一天夜裡，婦人甲在睡覺時不慎壓死了自己的孩子，她趁著婦人乙熟睡時，偷偷將自己已經死去的孩子與那個婦人的孩子調換。第二天早晨，婦人乙起來餵奶時，發現孩子已經死亡，再仔細一看，才知道這不是自己的孩子，而婦人甲抱的孩子才是她的親生骨肉。但婦人甲不承認這件事，她們的爭論一直鬧到所羅門王那裡。

　　所羅門聽了她們的申訴，立即作出「乾脆把這個孩子對半劈開、一人一半」的判決。這時，婦人甲並沒有因為這個驚人的判決，而顯露出絲毫的恐懼或悲傷；而這孩子的親生母親婦人乙，卻急得趕忙撲到孩子的身旁，擋住劊子手的屠刀，並苦苦哀求所羅門，說寧願把孩子送給婦人甲，也不寧願自己的孩子白白死於刀下。

克洛德‧維尼翁《所羅門前的示巴女王》，1624 年，畫布、油彩，80 × 119 公分。

示巴女王可說是美貌與誘惑的化身，為了探尋人生的答案，她前去找所羅門王，兩人相談甚歡，她相當景仰所羅門王的淵博智慧，西元前 950 年成為所羅門王的后妃。

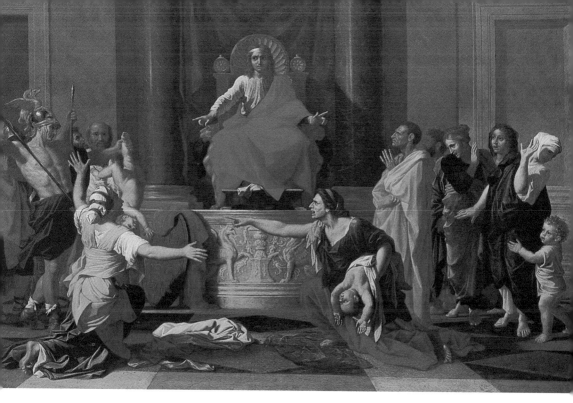

普桑《所羅門的審判》，1649 年，畫布、油彩，101 × 150 公分。

所羅門聽了兩位母親的申訴，立即作出乾脆把這個孩子對半劈開、一人一半的判決。這孩子的親生母親苦苦哀求所羅門，說寧願把孩子送給對方。

　　這時，所羅門突然下令劊子手放下孩子，並把孩子交給那位嚇得面如土色的母親。這是所羅門聰明判決的一個故事，一直為人們所傳頌，畫家也屢屢描繪這個場景。

　　法國畫家普桑和英國畫家海頓，都以此故事畫過題為《所羅門的審判》的作品。在普桑的作品畫面中，可以看到為了爭奪孩子，二位婦人神情各異的描繪，尤其是孩子的親生母親，聽到所羅門的判決後，驚慌失措的樣貌。而法國畫家克洛德・維尼翁的畫作《所羅門前的示巴女王》，則描繪了拔示巴出眾的美貌。

Samson
大力士參孫

頭髮的秘密是關乎他生死的關鍵。

　　參孫是一個被耶和華寵愛而後又被遺棄的悲劇人物，是以色列瑣拉人瑪諾亞的兒子。

　　長大之後的參孫，很受耶和華的愛護，成了一個大力士。他與父親在一起去相親的途中，走到亭拿山，遇到一頭獅子擋住去路，參孫赤手空拳將獅子打死，就像打死一隻小羊那麼輕而易舉。他能有如此大的力氣，並非來自他健壯的肌肉，或是高大的身材，而是來自他的頭髮。

　　原來，參孫生得一頭烏黑的長髮，從出生開始就未曾剃過。因為耶和華有約在先，若是參孫將頭髮剃掉，就會失去力氣並遭遇不幸。所以，參孫的頭髮長得不可計量，他的頭髮越多，力氣就越大。

　　正當參孫年輕力壯的時候，以色列人受著非利士族的奴役，人民生活在水深火

曼帖那《達利拉暗害參孫》，1500 年，木板、蛋彩，
47 × 37 公分。

參孫力大無比的秘密，來自他一頭烏黑的長髮。
耶和華有約在先，如果參孫將頭髮剃掉，就會失去力氣，遭遇不幸。

林布蘭《達利拉暗害參孫》，1636 年，畫布、油彩，236 × 302 公分。

達利拉收受賄賂，套出丈夫參孫力氣強大的秘密。一天晚上，達利拉將參孫灌醉，剃掉他的頭髮使他失去力量，落入非利士王的手裡，雙眼慘遭挖除、關在地牢之中。

熱之中，不敢有絲毫的反抗，而大力士參孫卻竭力反抗非利士人的統治。

有一年的秋季，參孫抓了三十隻狐狸，將狐狸一對、一對捆起來，在尾巴上綁上火把，點燃之後，把十五對狐狸全部趕入非利士人正在收割的田裡。結果大火瀰漫，燒光了非利士人的糧食，使他們蒙受極為嚴重的損失。參孫還用其他一些稀奇古怪的方法，弄得非利士侵略者坐立難安。因此，非利士王總想謀殺這個以色列的民族英雄。奈何參孫力大無比，只能處心積慮用巧計謀害他。

後來，參孫娶了非利士妓女達利拉為妻，達利拉收受非利士王 1,100 舍客勒的賄賂，答應去弄清楚參孫力氣強大的原因。參孫在達利拉的百般引誘下，終於說出了頭髮的秘密。一天晚上，達利拉設法將參孫灌醉，並

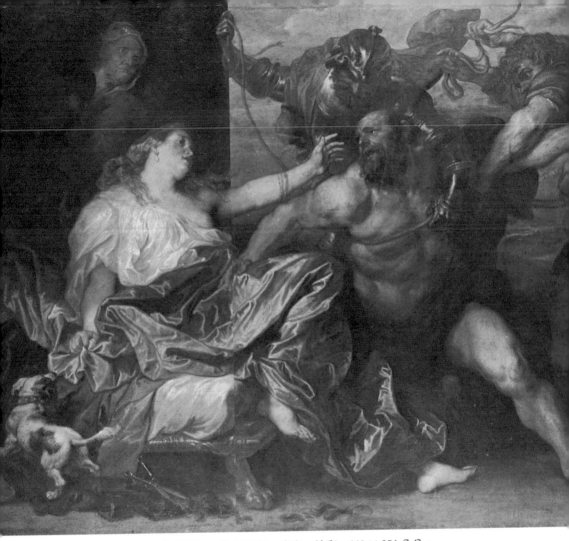

范戴克《達利拉陷害參孫》，約 1628 年，畫布、油彩，146 × 254 公分。

畫面中傳神的表達出參孫在被非利士的士兵捉住之後，發現原來是被自己的妻子陷害，
眼神中流露出的驚駭與失望。

剃掉了他的頭髮，等到非利士士兵來抓參孫時，由於他失去了頭髮，也就
失去了他的力量，終於被擒。非利士王捉住了參孫，橫施酷刑，且挖掉了
他的眼睛，將他關在地牢裡受苦。

有一次，非利士的首領們聚會，慶祝逮住參孫這件事。他們把參孫從

地牢裡拉出來，瞎了眼的參孫靠在非利士宮的柱子旁，受盡了非利士人的侮辱。可是，非利士人也真愚蠢，因為時間已使參孫的頭髮又長了出來，因此他又恢復了巨大的臂力。在受盡侮辱忍無可忍的情況下，參孫抱住了兩根大柱子，左右一搖，房子轟然倒塌，三千多個非利士人和參孫同歸於盡。

參孫比掃羅、大衛都要早出生，是屬於早期以色列民族中的領袖人物。在歐洲文學藝術中，參孫的形象很受重視，可與希臘神話中的大力士赫拉克勒斯相提並論。文藝復興時期義大利畫家曼帖那的《達利拉暗害參孫》和林布蘭的同名油畫，都是在描繪這位英雄受難的故事。曼帖那以嚴謹的筆觸描繪參孫被妻子背叛，剪去頭髮的瞬間，喝醉的參孫全身無力的躺坐在地上，四肢垂落，象徵他的力氣耗盡；而林布蘭則描繪參孫被非利士的士兵捉住，無力掙扎的情景，畫面中充滿巴洛克時期明快奔放、肆意揮灑的風格。

而范戴克的《達利拉陷害參孫》則更加傳神的表達出，參孫在被非利士的士兵捉住，無力反抗掙扎的時候，發現原來自己是被妻子陷害，眼神露出的驚駭與失望，整幅畫作充滿了戲劇張力。

Judith
女中豪傑朱提斯

以堅毅的愛國心，手刃巴比倫大將的人頭。

朱提斯是《舊約》中以色列著名的民族女英雄。

相傳巴比倫王尼布甲尼撒大舉進攻以色列時，他的手下有一位叫做荷洛芬尼的名將斯，是個力大無比的哥利亞大力士。荷洛芬尼絕對是以色列軍隊的勁敵。只要他一出現，以色列士兵就會聞風喪膽、退縮畏戰，導致以色列軍隊節節敗退，民族面臨著亡國的巨大危機。

這時候，有個名叫朱提斯的女人出現了，她是個寡婦，因愛國心的驅使，於是身藏一把利刃，與一名貼身的女僕一起，混入荷洛芬尼斯的寢室。趁著荷洛芬尼斯酒醉熟

波提且利《朱提斯》，約 1472 年，木板、蛋彩，31 × 24 公分。

寡婦朱提斯憑著一腔愛國心，身藏利刃，與一貼身女友一起，混入敵軍巴比倫將領的房間，趁他酒醉熟睡時，勇敢地割下他的頭。

克林姆《朱提斯》Ｉ，1901 年，畫部、油彩，84 × 42 公分。

畫面上傳達出魅惑氣息，右下角那個隱藏在黑影中的人頭，説明了朱提斯的英雄事蹟，但這整幅作品金光閃閃的色彩，無異更像是一幅時裝模特兒的肖像畫。

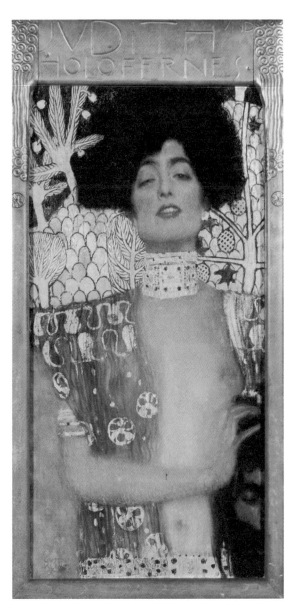

睡時，朱提斯勇敢地割下了他的頭顱。巴比倫軍隊頓失將領，最後戰敗而歸。

　　朱提斯拯救瀕臨危急的以色列民族的事蹟，自義大利文藝復興時期以來，一直被廣為傳頌，被許多畫家們所描繪，米開蘭基羅在西斯汀教堂的穹頂畫《創世紀》中，就以顯著的位置描繪了朱提斯的光榮事蹟。義大利畫家波提且利，也曾經以這個題材畫過幾幅畫《朱提斯》和《荷洛芬尼斯之死》的作品，其中有一幅畫著朱提斯手持利刃，匆匆地走著，後面跟著她的女僕，頭上頂著才剛剛被殺死的荷洛芬尼斯的頭顱。

　　朱提斯的事蹟具有相當神秘的性質，因而詮釋它的作品也

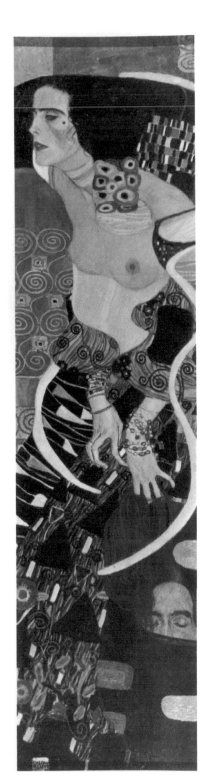

風貌各異，維也納分離派的畫家克林姆，
在多次構圖草稿之後，畫了兩種不同版
本的《朱提斯》，一幅強調行動的詭秘，
另一幅則以極盡豪華的色彩為朱提斯妝
點造型。從畫面上，我們可以感受到畫
面上傳達出的魅惑氣息，右下角那個隱
藏在黑影中的人頭，說明了朱提斯的英
雄事蹟，但這整幅作品金光閃閃的色彩，
無異更像是一幅時裝模特兒的肖像畫。
克林姆為宗教題材的繪畫裝飾性，提供
了一個純粹異教的典範。

　　朱提斯是《聖經》之外《經外書》
中的重要人物之一，她的事蹟與《舊約》
中敘述的以色列民族興亡史息息相關。

**克林姆《朱提斯》Ⅱ，1909 年，畫部、油彩，
178 × 46 公分。**

這幅作品比起第一幅《朱提斯》多了一股邪魅
爆裂的情緒。畫面中的朱提斯身上穿著半裸的
華麗衣服，臉上帶著冷絕的表情，而痙攣糾結
用力勾纏住受害者頭髮的雙手，卻透露著死亡
面前隱伏的情慾。

Susanna
沐浴中的蘇珊娜

無妄遭到猥瑣老頭的誣告，終獲先知但以理解救。

　　《經外書》中的宗教題材畫，除了「朱提斯」之外，重要的人物還有「蘇珊娜」。蘇珊娜是希爾金的女兒、巴比倫巨富約基姆的妻子。蘇珊娜為人善良賢淑，對丈夫忠貞不二。有一次，她在自家花園的水池裡沐浴，被兩個心存不軌的猥瑣老頭窺見了，便企圖想要玷污她，但蘇珊娜堅決不從。

　　不料，這兩個壞人既懷恨蘇珊娜，又害怕她會到丈夫約基姆面前去揭露他們的惡行，於是決定惡人先告狀，竟在約基姆面前誣告他的妻子蘇珊娜不貞。這件事情最後鬧到了長老那裡去，即使蘇珊娜矢口否認，但最終卻被判處了死刑。後來，還是先知但以理為蘇珊娜伸了冤，才得以真相大白，將那兩個壞人判處了烙刑。

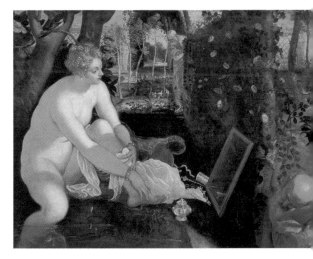

丁多列托《蘇珊娜出浴》，約 1550 年，畫布、油彩，147 × 194 公分。

有一次，蘇珊娜在自家花園水池裡沐浴潔身，被兩個心存不良的老頭看見，企圖玷污她，蘇珊娜堅決不從。

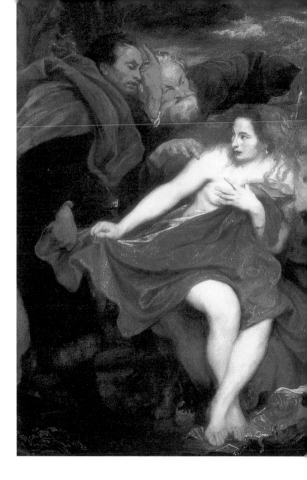

丁多列托《浴中的蘇珊娜》，畫布、油彩，167 × 238 公分。

表現蘇珊娜的畫面特點，是在畫上總有兩個鬼鬼祟祟、探頭探腦的老人。蘇珊娜的故事，可以說是聖徒或忠貞不屈的女性，受神佑護系列故事的開始。

　　從此，堅貞的蘇珊娜成為希伯來神話中著名的女子。畫家丁多列托、提香、魯本斯以及林布蘭等畫家，均曾經以此為題創作過許多精采的作品。

　　描述蘇珊娜故事的畫作，其特點就是在畫面上總是會有兩個鬼鬼祟祟、探頭探腦的猥瑣老頭，而蘇珊娜則永遠都是貌美如

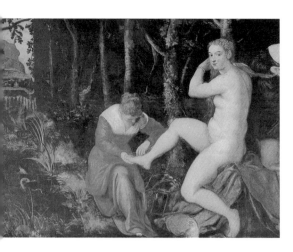

花、半裸著身體。丁多列托和范·戴克創作的《蘇珊娜出浴》就是兩個典型的例子。丁多列托還畫了《浴中的蘇珊娜》，即使這幅畫的構圖不同，但畫面中的人物元素則不變。

范·戴克《蘇珊娜出浴》，1620 ～ 1622 年，畫布、油彩，194 × 145 公分。

偷看蘇珊娜洗澡的兩個老人，害怕她到丈夫面前揭露他們的醜事，反而壞人先告狀，向她的丈夫誣告蘇珊娜的不貞，蘇珊娜因此被判死刑。

Blessed Virgin Mary
聖母瑪利亞

信鴿、百合花伴隨天使，捎來懷孕生子的消息。

　　《聖告圖》是耶穌降世的第一個故事，從此開始了《新約》故事。

　　在加利利的拿撒勒有一個名叫瑪利亞的女人，她是約亞金和西拿的女兒，她的父母在瑪利亞三歲時，就將她獻給聖殿，事奉耶和華，她在聖殿裡住到 12 歲，被她的母親帶回家，許配給了約瑟，成為大衛王的後代木匠約瑟的未婚妻。有一天晚上，耶和華派遣天使加百列來到瑪利亞的家，告訴瑪利

馬提尼《聖告圖》，1333 年，木板、膠彩，265 × 305 公分。
瑪利亞對於加百利天使的受胎告知，十分驚慌、不解。

亞即將要懷孕生子的事，並且要她為這個孩子取名為耶穌。瑪利亞聽了加百列的話，感到十分驚訝，慌忙聲明，她現在尚未結婚，怎麼可能生孩子呢？天使就對她說，這是耶和華的意志，沒有做不到的。後來，瑪利亞就

在伯利恒生下了耶穌。

　　《聖告圖》這段充滿離奇色彩的神話，是耶穌出生的預告，也是宗教畫的重要題材。

　　所有的教堂都裝飾有關於聖告圖的畫作，幾乎所有的歐洲古典畫家也大都畫過這個題材。這些作品的畫面上，大都是瑪利亞正在傾聽帶翼天使加百列說話的室內景。有的畫作上，還可看到加百列手中拿著一朵象徵聖潔的百合花。

　　從哥得到文藝復興著名的畫家，包括：杜契爾、馬提尼、安基利訶修士、利比、達文西，到格林勒華特、葛雷柯、魯本斯等畫家都有相關的作品。收藏於普拉多美術館的提也波洛的《聖告圖》，充滿表現力，瑪利亞以尊貴的姿態站立在畫面中央，身邊圍繞著象徵傳遞信息的鴿子、象徵聖潔的

利比《聖告圖》，1457~1458 年，木板、蛋彩，66 × 151 公分。
加百利天使手持百合花，聖母與天使之間也裝飾著一盆百合花，
象徵著瑪利亞的處女之身。

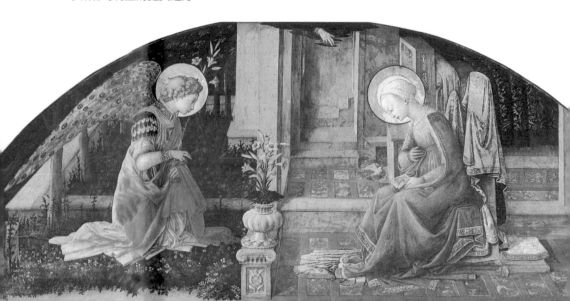

百合花與報喜的天使，讓畫面閃絡著聖潔的光芒。

　　但無論是祭壇畫、木板畫還是油畫作品，聖母一貫披著藍色的長袍，而加百利天使不是披著黃金色的長袍，就是披著紅色的長袍，聖母站在畫面的右邊，加百利天使站在畫面的左邊。這是在文藝復興以前大部分《聖告圖》的典型布局。但是到了格林勒華特、葛雷柯、魯本斯這三位畫家筆下，聖母卻站在畫面的左邊，加百利天使站在畫面的右邊，格林勒華特和魯本斯還是遵循常規，為聖母畫上藍色的長袍，為加百利天使畫上紅色飛揚的長袍，與畫面上方的天使與信鴿，形成一種從天而降的神聖感覺。但葛雷柯則徹底打破了所有的成規，創作了一幅特殊的祭壇畫作品。

　　英國畫家羅塞提的《聖告圖》與伯恩·瓊斯的《天使報喜》，也是根據這個故事創作的。羅塞提的畫面中，加百利天使手上拿著百合花，瑪利

達文西《聖告圖》，1472~1478 年，畫布、油彩，98 × 217 公分。
這幅畫將受胎告知的場景移到了室外，加百利天使手持百合花在花團錦簇的花圃中現身。

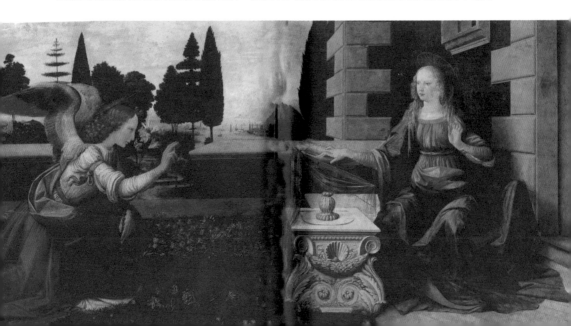

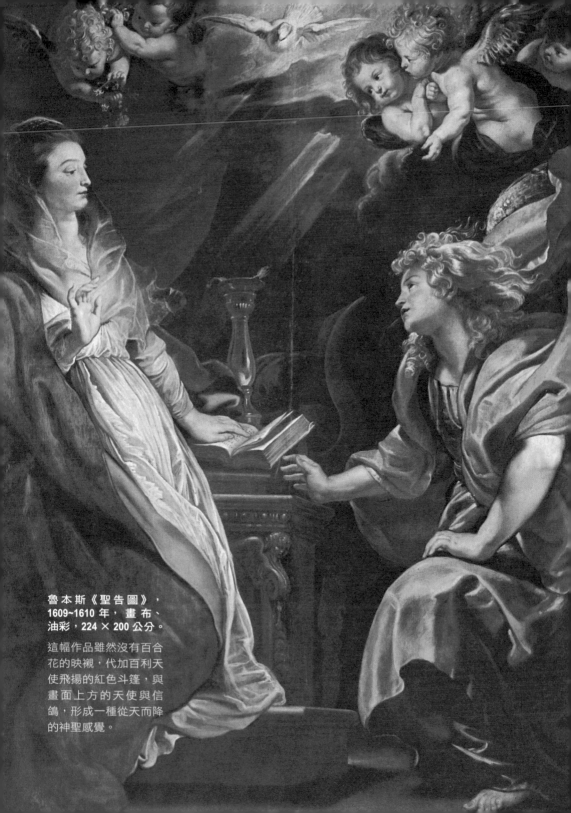

魯本斯《聖告圖》，
1609~1610 年，畫布、
油彩，224 × 200 公分。

這幅作品雖然沒有百合
花的映襯，代加百利天
使飛揚的紅色斗篷，與
畫面上方的天使與信
鴿，形成一種從天而降
的神聖感覺。

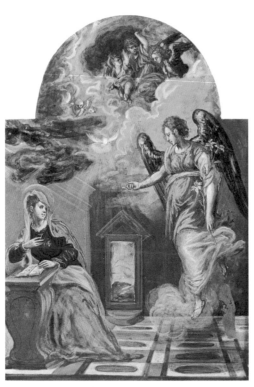

葛雷柯《聖告圖》，1567 年，木板、蛋彩，
24 × 18 公分。

葛雷柯則徹底打破了所有的成規，創作了一
幅特殊的祭壇畫作品。

羅塞提《聖告圖》，1849 ～ 1850 年，
畫布、油彩，73 × 42 公分。

《聖告圖》這段充滿離奇色彩的神話，
是耶穌出生的預告，也是宗教畫的首
要題材。

亞則凝重地傾聽來自耶和華傳達的意旨；而伯恩・瓊斯的創作，則在堅持
宗教信仰與唯美主義的繪畫風格之中，取得了和諧。

　　在基督教神話中關於瑪利亞的題材，還有諸如《小瑪利亞朝聖》、《聖
母戴冠》、《瑪利亞升天》等等。

慕里歐《聖母升天》，約 1678 年，畫布、油彩，274 × 190 公分。

在這風和日麗的秋天，有一個美麗的女神，踏著一彎新月飄蕩在天空上，實在是基督教神話中最美麗的一段插曲。

　　基督教成了世界性宗教組織後分成很多教派，其中的老派天主教十分重視瑪利亞，聲稱她既然是上帝的眷族，「神子」耶穌的母親，理應得「聖母」的稱號，於是創立了聖母升天的神話，並訂於每年的 8 月 15 日為聖母升天節。

　　在明媚的秋天，一位美麗的女神，在天空中踏著一彎新月而來，確實是基督教神話中最美麗的詩篇，畫家們都樂於創作這個故事，所以《聖母升天》的傑作非常多。西班牙畫家慕里歐於 1678 年為慈善醫院所創作的《聖母升天》圖，即是其中的傑作，至於拉斐爾的《聖母加冕》，則更是禮拜聖母最重要的題材。

The Birth of Jesus
耶穌降生

東方三博士的朝拜，讓神聖家族熠熠生輝。

瑪利亞懷孕，她的未婚夫約瑟就處於很尷尬的位置。但他是個有情有義的人，不打算對自己的未婚妻作出無禮的舉動，只想暗暗地退掉婚約。約瑟正想這麼做的時候，他在夢中得到神諭，命令他不可休妻，但也不能結婚。

數個月之後，適逢羅馬大帝奧古斯都下詔百姓要回原籍報戶口，進行人口調查，約瑟也與瑪利亞一起回到老

波提且利《基督降生》，約 1501 年，畫布、蛋彩，108.5 × 75 公分。

剛到伯利恆的當天，瑪利亞的產期就到了。因為客店裡沒有產房，只能臨時在馬廄裡，生了一個兒子，就是耶穌。

利比《東方博士的朝拜》，1496 年，木板、油彩，258 × 243 公分。

當耶穌降生時，伯利恆上空出現了一顆奇亮的星星，在遙遠的東方有三個博士，知道人類的真主已降生，他們就攜帶了禮物，去參拜剛剛出生的小耶穌。

家伯利恒原籍。剛到伯利恒的當天，他們還住在旅館裡，瑪利亞的產期就到了。因為客店裡沒有產房，只能在馬廄裡臨時安排產房，生下了一個兒子，就是耶穌。

　　當耶穌降生時，伯利恒上空出現了一顆奇亮的星星，在遙遠的東方有三個博士，知道人類的真主已經降生，他們就攜帶了禮物，朝著奇亮的星宿去到伯利恒，參拜這位剛剛出生的小耶穌。

杜勒《朝拜者來訪》，1504 年，木板、油彩，100 × 114 公分。
這幅作品在對場景的描繪十分精細，畫面中的朝聖者為耶穌獻上珍貴的寶物。

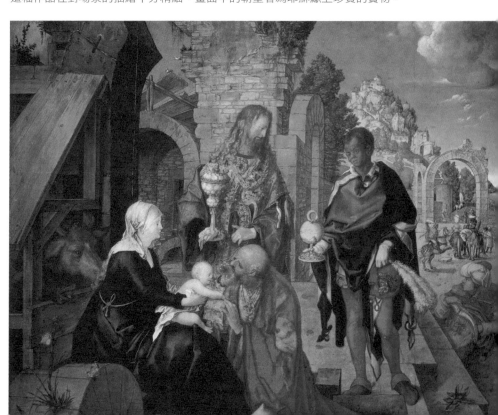

　　波提且利的《基督降生》就是描繪耶穌在馬槽裡降生的實景，畫面中充滿著奇幻的氛圍，直接闡釋了基督降生的神秘性。《東方博士的朝拜》這個主題的畫作非常多，義大利畫家利比、馬薩其奧、勉林的《東方博士的朝拜》，與提也波洛的同名畫作，及杜勒的《朝聖著來訪》、蘇魯巴爾的《牧羊人的朝拜》，則將耶穌的誕生神聖化，充滿聖潔的光輝。拉斐爾的《西斯汀聖母》，是描繪教皇西克斯特膜拜聖母與聖子的情景，這幅作

馬薩其奧《東方三博士的朝拜》，1426 年，木板、蛋彩，21 × 61 公分。
在畜廄前，聖母與耶穌接受來自東方的三位博士的朝拜，' 莊嚴又神聖。

品中的聖母，被公認為是崇高美麗的聖母典型；又如德國畫家霍爾班的《市長邁耶的聖母》，畫的則是貴族正在禮拜聖母的情境，屬於宗教性質的肖像畫作品。

至於聖母與聖子的肖像式作品，簡直多不勝枚舉。

宗教題材逐漸被畫家所忽視之後，就形成了歐洲繪畫中常見的「母與子」的題材。其實這兩者之間本來就沒有什麼區別，例如，英國雕塑家亨利‧摩爾的《聖瑪利亞與孩子》，就是典型的代表作。

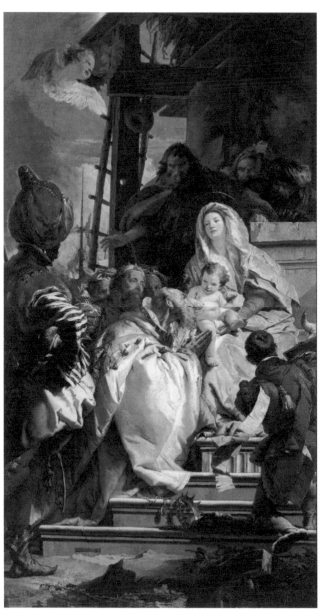

提也波洛《東方三博士的朝拜》，
約 1753 年，畫布、蛋彩，425 ×
211 公分。

這是一幅氣勢恢宏的作品，朝拜者
跪在地上，將王冠放在耶穌的腳
下，象徵著對上帝之子的臣服。

亨利‧摩爾《聖瑪利亞與孩子》，
1983～1984 年，青銅，高 244 公分。

宗教題材漸漸為畫家所忽視後，就
形成了歐洲繪畫中常見題材：母與
子。英國雕塑家亨利‧摩爾的《聖
瑪利亞與孩子》，就了無「神」氣
了。

King Herod
希律王

下達男嬰全面追殺令，神聖家族連夜逃往埃及。

　　當東方三博士朝著星宿去朝拜才降生的耶穌，途中經過耶路撒冷時，猶太王希律問他們要到何處去。他們回答說，是去伯利恆拜見才剛剛出生的猶太真主。

　　希律王怕這位真主長大之後會來奪取他的王位，內心感到恐懼不安，於是他與大臣們商量之後，決定下令將伯利恆城與城郊之內兩歲以下的男孩全部都殺死，以絕後患。

　　正在危急關頭，瑪利亞的未婚夫約瑟在夢中得到了耶和華的指示，要他立即帶領孩子

丁多列托《屠殺聖嬰》，1583~1587 年，畫布、油彩，422 × 546 公分。

畫面中描繪了當時希律王下令虐殺二歲以下男童時，慘絕人寰的景象。

萊昂·科涅《幼兒虐殺》，1824 年，
畫布、油彩，262 × 235 公分。

希律王下達男嬰全面格殺令之危急關
頭，瑪利亞的未婚夫約瑟在夢中得到
了耶和華的指示，要他去埃及避難。

和瑪利亞一起逃出伯利恒，暫時去鄰邦埃及避難。約瑟得夢後醒來，馬上雇了一匹毛驢，帶著瑪利亞和孩子，匆匆逃出伯利恒，才倖免於難。

　　他們剛剛逃出去，希律王的傳令就到了伯利恒。一個屠殺嬰孩的殘酷暴行，使伯利恒所有的家庭陷入悲慘的境地。這個故事作為耶穌降生之後，第一次受耶和華的恩賜，也成為畫家們爭相描繪的題材。故事大致包括希律王屠殺伯利恒的嬰孩，和耶穌一家逃亡去埃及避難兩個情節。

　　世界聞名的巴黎聖母院，在北門入口處有一塊浮雕，就是將希律王殺伯利恒嬰孩和耶穌避難埃及這兩個情節，巧妙地組合在一個畫面裡，此浮

布勒哲爾《伯利恒嬰兒的虐殺》，約 1564 年，木板、油彩，116 × 160 公分。

希律王怕剛剛生出來的耶穌長大後奪他的王位，下令將伯利恒城兩歲以下的男孩全部殺死，使伯利恒所有家庭陷入悲慘的境地。

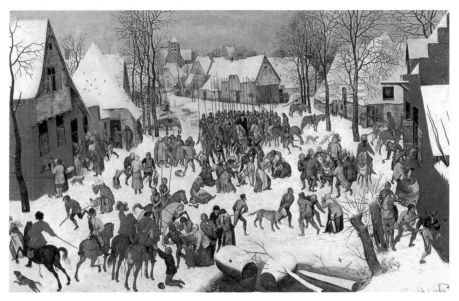

丁多列托《逃出埃及》，1583~1587 年，畫布、油彩，422 × 580 公分。

危急關頭，約瑟在夢中得到了耶和華的指示，要他立即帶領孩子和瑪利亞一起逃出伯利恒，約瑟立刻雇了一匹毛驢連夜出逃。

雕係出自法國 13 世紀石工之手；另一幅題為《伯利恒嬰兒的虐殺》（細部）乃出自布勒哲爾之手。丁多列托的《屠殺聖嬰》，描繪了當時虐殺男童時，慘絕人寰的景象。由於這則耶穌誕生的故事太過殘酷，因此從文藝復興以後就漸漸被冷落，幾乎絕跡於畫壇。倒是耶穌一家逃亡去埃及的情節經常可見，丁多列托《逃出埃及》、范戴克《逃出埃及途中的休息》都是其中的佳作。

范戴克《逃出埃及途中的休息》，約 1630 年，畫布、油彩，134 × 115 公分。

在逃往埃及的這個主題上，大自然、聖約瑟、聖母與聖子，多半以保護者與被保護者的姿態，呈現在畫布上。大樹、灌木叢、天空是必要的元素，展示宗教與宇宙之間的奧秘關係。

John the Evangelist
門徒約翰

父母90歲生下他，長大後要為主工作，直到耶穌替天行道之時。

在基督教神話中，門徒約翰的故事非常多，例如《約翰為耶穌施洗》、《莎樂美》等等。這是一個關於約翰誕生的故事。

猶太王希律在位時，約比雅班裡有一個祭司，名叫撒迦利亞，他的妻子是亞倫的後代，叫做伊莉莎白。因為年老無子，老夫婦倆常常為了這件事而苦惱著，於是虔心祈求耶和華能夠賜給他們一個孩子。

有一天，撒迦利亞在執掌祭祀事務，天使加百列降臨，對撒迦利亞說耶和華已經賜給他一個孩子，要他為孩子取名約翰，長大之後約翰要為主工作，直到耶穌長大替天行道之時。

這時，撒迦利亞已經九十歲了，他的妻子也已經九十歲。這種年齡能生孩子嗎？實在是匪夷所思，撒迦利亞當然不會相信，他對加百列的話深表懷疑，加百列

安基利訶修士《為施洗者約翰命名》，1433~1435年，木板、蛋彩，26 × 24 公分。

畫面描繪撒迦利亞正在用筆記下天使加百列的指示，這時他已被加百利天使懲罰，無法開口說話。

見他對耶和華的信仰意志不夠堅定，所以罰他在妻子懷孕期內變成啞巴。

這事發生在瑪利亞受聖胎之前的六個月。

約翰不算耶穌的門徒，但一直都在事奉耶穌，直到被莎樂美殺死。約翰對整個基督教神話有很大的影響，在宗教畫中是個非常重要的角色。安基利訶修士的《為施洗者約翰命名》，就是在描繪撒迦利亞正在用筆記下天使加百列的指示，這時的他因為對耶和華的信仰意志不夠堅定，被加百利天使懲罰無法開口說話。

義大利威尼斯畫派的畫家丁多列托，曾經創作過一幅十分豪華的油畫《施洗者約翰的誕生》，描繪了伊莉莎白生約翰的情景，在旁邊向天祈禱的就是撒迦利亞，這時，他已經能講話了。

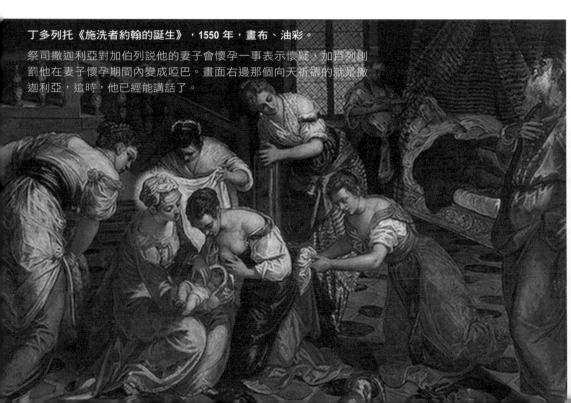

丁多列托《施洗者約翰的誕生》，1550 年，畫布、油彩。
祭司撒迦利亞對加伯列說他的妻子會懷孕一事表示懷疑，加百列則罰他在妻子懷孕期間內變成啞巴。畫面右邊那個向天祈禱的就是撒迦利亞，這時，他已經能講話了。

Elizabeth
伊莉莎白

瑪利亞會見約翰的母親。

　　門徒約翰的母親伊莉莎白，在她懷了約翰後的第六個月，天使加伯列又到瑪利亞的家去，通知瑪利亞已受聖胎。瑪利亞是處女之身，自然被突如其來的怪事感到迷惑不解，於是天使就告訴她說，她的親戚伊莉莎白高齡九十歲也即將生子，而且已經懷孕六個月了，這都是耶和華的意志，勸她不要心存懷疑。

　　天使飛走之後，瑪利亞急忙趕到撒迦利亞家裡去。瑪利亞向伊莉莎白請安，伊莉莎白就被聖靈充滿。從這一天起，瑪利亞就住在伊莉莎白的家裡，直到與約瑟一起去伯利恒。

　　在以基督教神話為題材的畫作中，一個女子抱著兩個孩子的畫，就是表現

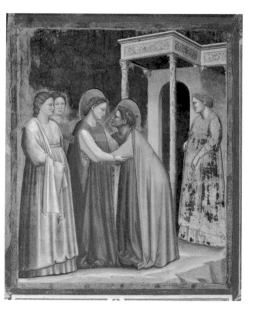

喬托《瑪利亞會見以利沙伯》，約 1306 年，壁畫，150 × 140 公分。

門徒約翰的母親以利沙伯，在她懷了約翰後的第六個月，天使加伯列又去通知瑪利亞已受聖胎。老以利沙伯向瑪利亞祝福，瑪利亞看來有些矜持和含羞。

這兩個受耶和華眷顧的女人生出的孩子。被歐洲藝術評論家譽為近代人物
畫的先驅和宗教畫的改革者的喬托，創作過一幅《瑪利亞會見伊莉莎白》
的畫作，描繪老伊莉莎白向瑪利亞祝福，這幅作品的風格，是他的創作典
型。畫面中瑪利亞露著
會心的微笑，她似乎
對自己的受孕過程難
以啟齒，所以她既含
羞又矜持。

　　另一幅為義大利
畫家阿爾貝蒂奈利畫
的《瑪利亞會見伊莉莎
白》，可以看作是在處
理這一題材方面的「標
準」作品。

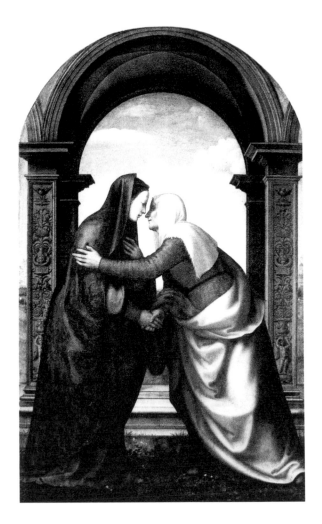

**馬里奧托·阿爾貝蒂奈利
《瑪利亞會見伊莉莎白》，
1503 年，濕 壁 畫，231 ×
132 公分。**

義大利畫家阿爾貝蒂奈利
的這件畫作，可以看作是
處理這一題材的「標準」
作品。

St. John the Baptist
施洗者約翰

舀起約旦河聖水為耶穌施洗，天空突然明朗了，聖靈顯現在天空中。

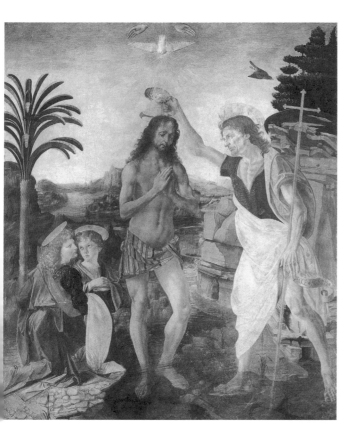

約翰長大之後，先於耶穌在世上傳道。這是羅馬大帝提庇留十五年的事情，後來處死耶穌的彼拉多這時還只是猶太的地方官員，處死約翰的希律這時是加利利的王。當時，耶穌尚未得道，約翰在約旦河一帶的貧民區裡，四處鼓動人們要受洗禮，篤信耶和華，便可免罪、進天堂。

委洛基奧《耶穌受洗》，1470～1474年，畫板、蛋彩，177 × 151 公分。

委洛基奧是達文西的老師，達文西當時在他的工作室習藝，一般公認畫面左角的兩個天使，是達文西的真跡。

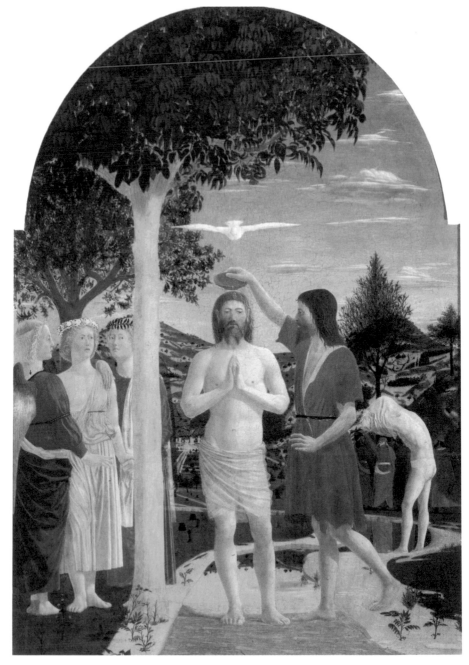

法蘭契斯卡《基督洗禮》，1442 ～ 1445 年，畫板、蛋彩，167 × 116 公分。

描繪的是約翰為耶穌施洗禮時的情景，約翰舀約旦河的聖水為耶穌施洗時，天空突然明朗了，有一個像鴿子形狀的聖靈顯現在天空中。

　　有一天，他正在約旦河畔講道，耶穌來了，他也要受約翰的洗禮。

　　約翰一見到耶穌，就知道這個人是真主，不敢為他施洗。但耶穌說，因為約翰先傳耶和華的道，理應受他的洗禮。於是，約翰就為耶穌施洗。當約翰舀約旦河的聖水為耶穌施洗時，天空突然明朗了，有一個像鴿子形狀的聖靈顯現在天空中。

　　施洗完畢，約翰就自認是耶穌的隨從，開始追隨耶穌佈道。約翰因此而得了「施洗者約翰」的名號。從這時起，耶穌正式成為耶和華在世上的代理人，當時他只有三十歲。

　　義大利畫家安德烈亞‧德爾‧委洛基奧創作過一幅《耶穌受洗》，是這個題材的著名作品。據美術史家瓦薩里記載，委洛基奧畫《耶穌受洗》時，大畫家達文西還在他的工作室裡學習。受到美術史家瓦薩里極力推崇，義大利文藝復興時期的重要畫家法蘭契斯卡，他創作的《基督洗禮》描繪約翰為耶穌施洗禮時的情景。他幫助老師完成了這幅作品，受到了委洛基奧的讚揚。一般公認畫面左角的兩個天使，是達文西的真跡；法國雕塑家羅丹的青銅雕塑《施洗者約翰》，著重於雕刻施洗者約翰苦行主義艱辛的一生，是這個題材別具一格之作。

羅丹《施洗者約翰》，**1887 年，青銅，高 200 公分。**
法國雕塑家羅丹著重雕刻施洗者約翰苦行主義艱辛的一生，是這個題材別具一格之作。

Salome
莎樂美

以一支俗艷的七莎舞，交換約翰的頭顱。

這是關於施洗者約翰死亡的故事。

在描繪聖約翰的故事中，最多的仍是關於《莎樂美》的故事。莎樂美原本是《聖經》福音書中一個不具名的少年公主。

希律王的弟弟腓力是以土利亞的國王。他的妻子希羅底離棄了他，與希律王結了婚。其實，希羅底非常愛約翰，但約翰並不

馬薩其奧《施洗者聖約翰被砍頭》，1426年，木板、蛋彩，21 × 30.5 公分。

希律王為了履行對莎樂美的承諾，命令士兵砍下聖約翰的頭顱。

接受她的愛。而約翰又公開責難、指責她道德敗壞，希羅底因此懷恨在心，於是教唆希律王殺掉約翰以解心頭之恨。但希律王理智尚存，他雖然畏懼於施洗者約翰的聲名與百姓對他的尊重，但觸怒了希律王的約翰，依舊被關進監獄中。

希羅底有一個名叫莎樂美的女兒，容貌美麗，才藝出眾，是加利利著名的美女。

有一天，慶祝希律王生日的宴會中，宴請了加利利的達官貴人前來同慶，餘興節目開始，希律王邀請莎樂美表演舞蹈，以娛來賓，莎樂美不從。但這時，希律王心中十分高興，於是便對莎樂美說：「你的要求，我必給你。即使是我國土的一半，我也給你。」於是，莎樂美便當眾表演了一支半裸著身體、俗艷挑逗、性意味濃厚的七莎舞。

利比《希律王的宴席》，1452~1468 年，壁畫。
在普拉托大教堂的這幅壁畫，描繪著侍女捧著聖約翰的頭顱，呈現給莎樂美的景象。

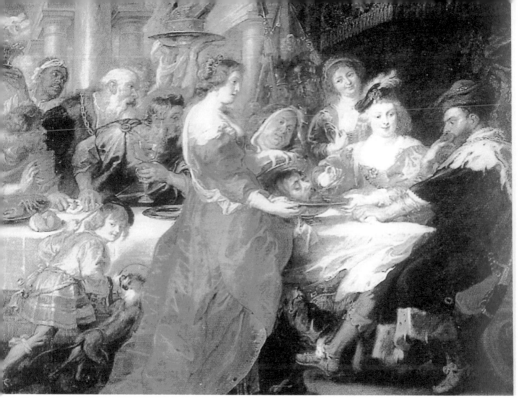

魯本斯《希律王的宴席》，1633 年，畫布、油彩。
莎樂美捧著聖約翰的頭顱，來到希律王與希羅底面前。

跳完舞之後，莎樂美為報她母親對約翰的私仇，要求希律王將約翰的頭顱割下來送給她，希律王雖然內心百般糾結，但礙於自己的承諾，只好下令殺死約翰，並把他的頭放在盤子裡送給了莎樂美。據說，莎樂美自己對約翰也表示過強烈的愛情，只因為約翰是個聖徒，並沒有接受這位美

斯塔克《莎樂美》，1906 年，畫布、油彩，115.5 × 92.5 公分。
希律王開生日宴會，表示只要莎樂美能當眾跳一段舞，將隨她所願，為她作一件事。跳完之後莎樂美要求希律王殺死約翰。

人的愛，以至於莎樂美雖然下令殺死了約翰，但精神上卻十分痛苦。

　　約翰的死，一直被基督教徒們視為聖者殉道的典型，為這題材作的畫很多，但表現方法幾乎差不多總是一個女人手中托著一個盤子，上面放著約翰的頭。

　　這個主題的畫作非常多，最著名的包括：象徵派的居斯塔夫・牟侯的一系列作品：《紋身莎樂美》、《舞中莎樂美》、《莎樂美進入監獄》、《顯靈》；喬托、利比、魯本斯、傑蘭戴歐的《希律王的宴席》，以及比亞茲來根據王爾德的劇本《莎樂美》所創作的整本插畫，都與施洗者約翰的故事有關。

　　牟侯的《顯現》突出地刻畫了莎樂美在表達出殺害約翰的願望之後複雜的心情，幻覺中約翰的頭在折磨著她的心，強烈的愛情和已經鑄成的大錯，幾乎使她站立不穩。其實

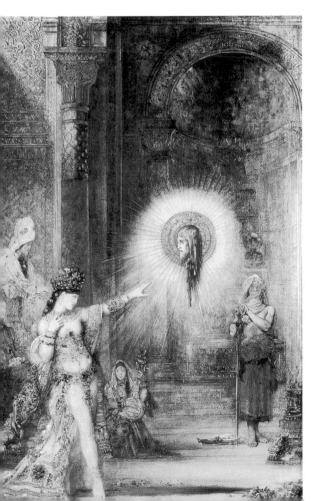

牟侯《顯現》，1874~1876 年，紙張、水彩，105 × 72 公分。

牟侯的《顯現》突出地刻畫了莎樂美表達出殺害約翰的願望後的心情，幻覺中約翰的頭在折磨著她的心，強烈的愛情和已經鑄成的大錯，幾乎使她站立不住。

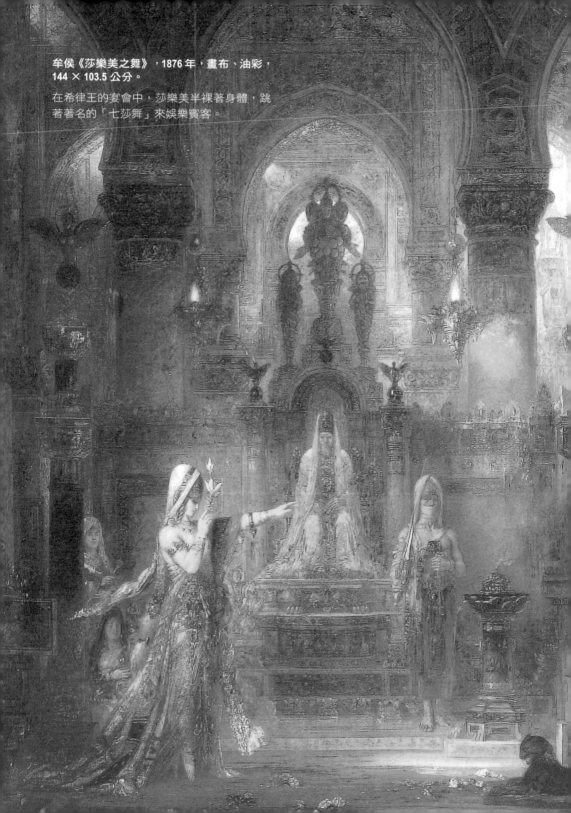

牟侯《莎樂美之舞》，1876年，畫布、油彩，
144 × 103.5 公分。

在希律王的宴會中，莎樂美半裸著身體，跳
著著名的「七莎舞」來娛樂賓客。

　　「莎樂美」本來是一個宣傳禁欲主義的典型故事，但卻被牟侯設想為一齣犧牲在禁欲主義思想毒害裡的悲劇。而 19 世紀英國唯美主義作家王爾德的劇本《莎樂美》，而這齣戲劇，不僅成就了為此劇畫了多幅粉彩插圖的英國線描裝飾畫家比亞茲萊，同時也是理查‧史特勞斯創作歌劇《莎樂美》的來源。

比亞茲萊《莎樂美》，1894 年，線刻版，22.5 × 16 公分。

說起英國唯美主義作家王爾德的劇本《莎樂美》，就令人想起為此劇畫了多幅粉彩插圖的英國線描裝飾畫家比亞茲萊。

比亞茲萊《莎樂美的禮物》，1894 年，線刻版，22.5 × 16 公分。

在這幅線刻版插畫中，莎樂美露出猙獰的表情，表達出她內心中邪惡的滿足與變態的心理。

Marriage at Cana
迦那的婚禮

奇蹟出現了，六缸清水瞬間變成甘醇的美酒。

　　耶穌在加利利參加迦那家的婚禮，這個充滿著歡樂氣氛的故事，一直被畫家們樂於描繪。我們可以從維洛內些的《迦那家的婚宴》，領略故事的梗概。

　　耶穌受約翰的洗禮之後，開始傳道，三天內收了好幾個門徒，進展十分順利。第三天，他興奮地與母親瑪利亞以及門徒們，一起參加了迦那家的結婚典禮。

　　婚禮非常熱鬧，大家都為新婚夫婦舉酒祝賀。當親朋好友們的興致正濃時，忽然，家丁來報告說酒已經喝完，這實在是太煞風景了。耶穌的母親對耶穌說了這件事，耶穌為了祝賀迦那的婚禮，就同意設法弄點酒來，於是瑪利亞就告訴迦那的僕人，叫他們聽從耶穌的吩咐。

維洛內些《迦那家的婚宴》，畫布、油彩，167 × 238 公分。
在迦那家的婚宴上，耶穌吩咐僕人將六口缸都盛滿水，再將水舀出來送到宴席上，大家一嚐，奇蹟出現了，六缸水已變成了美酒。

　　依照猶太人潔淨禮的規矩，每家都會有六口水缸，每個水缸可以容納三桶水，耶穌吩咐僕人將六口缸都盛滿水。當僕人們將水缸注滿了水以後，耶穌就吩咐管宴席的侍從，將缸裡的水舀出來送到宴席上，大家一嚐，奇蹟出現了，六缸水都已經變成了酒，而且是最甘醇的美酒。

　　這是耶穌一生中的第一個奇蹟。

Mary Magdalene
妓女抹大拉瑪利亞

趕走她身上的七個鬼，讓她成為一個純潔的婦女。

　　在被耶穌赦免的所有罪人中，抹大拉瑪利亞是最受到寬恕的一個婦女，後來甚至被視為女聖徒。這個故事，在基督教神話中佔有重要地位，在美術史上，抹大拉的瑪利亞也是宗教畫裡的重要形象。

　　有一天，耶穌正在示利賽人西門家中作客。城裡有個妓女叫抹大拉瑪利亞，決心改惡從善。她帶了盛滿香膏的玉瓶來到西門家中，哭著請求耶穌赦免她過去的罪，哭濕了耶穌的腳，她就用自己的頭髮替他擦乾，又用嘴巴連連吻著耶穌的腳，並抹上香膏，表現了最大的尊敬和自己改惡從善的決心。

　　耶穌深受感動，終於赦免了抹大拉的罪，趕走了附在她身上的七個

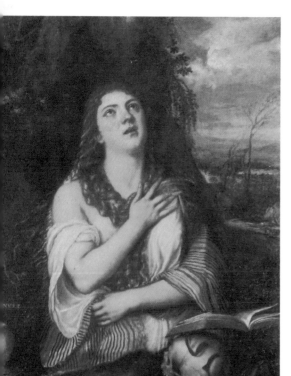

提香《懺悔的抹大拉瑪利亞》，1565 年，畫布、油彩，128 × 103 公分。

瓦薩里在一篇評論中曾經提到這幅畫：「……她仰起頭來，眼睛凝視著天空，從通紅的雙眼和因犯罪而留下的痛心淚水中，顯露出懺悔之情……。」

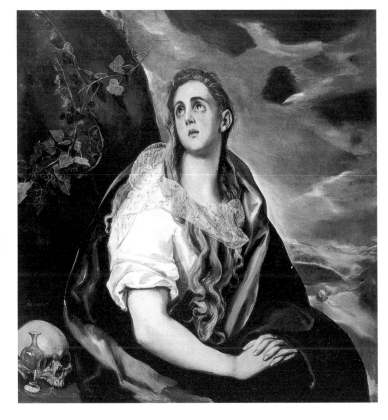

葛雷柯《抹大拉瑪利亞》，約 1577 年，畫布、油彩。

有個叫抹大拉瑪利亞的妓女，哭著請求耶穌赦免她過去的罪，用嘴巴連連吻著耶穌的腳，並抹上香膏，表現了最大的尊敬和自己改惡從善的決心。

鬼，使抹大拉成了一個純潔的婦女。從此，抹大拉瑪利亞一直事奉耶穌。耶穌死的時候她也在場，耶穌復活後又在她面前顯現。耶穌曾說過，無論在什麼地方傳道，也要敘述抹大拉瑪利亞的事蹟。實際上，抹大拉瑪利亞是耶穌一生中最親愛的人，也是最富有情感的婦女。

　　表現抹大拉瑪利亞的畫有一個特點，畫中除了一個少女之外，總是還有一個死人的頭蓋骨。瓦薩里在一篇評論中曾經提到提香創作的《懺悔的抹大拉瑪利亞》這幅畫，他說：「……她仰起頭來，眼睛凝視著天空，從通紅的雙眼和因犯罪而留下的痛心淚水中，顯露出懊悔之情……。」

　　而利貝拉也創作過多幅有關抹大拉瑪利亞，包括：《祈禱中的抹大拉瑪利亞》、《懺悔中的抹大拉瑪利亞》等。畫中的抹大拉瑪利亞，一個是充滿著青春活力、體態豐滿的少女，她正在懷念已死的親人耶穌，這樣的表現方式已經超越了基督教神話中的抹大拉瑪利亞的形象，然而卻更加富

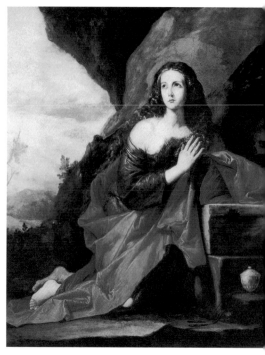

**利貝拉《祈禱中的抹大拉瑪利亞》，1641 年，
128 × 149 公分。**

畫中的抹大拉瑪利亞，是一個充滿著青春活
力體態豐滿的少女，她在懷念已死的親人耶
穌。這已超過基督教神話中的抹大拉瑪利
亞，然而更富有感情。

有感情。另一幅畫面中的抹大拉瑪利
亞則衣衫襤褸，手持經書，仰面看著
天空，彷彿正在懇求得到上帝的救贖
膝蓋上還放著一個死人的頭蓋骨。

純宗教性的畫作可以從西班
牙宗教畫家艾爾·葛雷柯的《抹
大拉瑪利亞》看出來，畫中的抹
大拉瑪利亞，是個面無血色而乾
枯的婦女，正在向主祈禱，而維
洛內些創作的《抹大拉瑪利亞在
西門家為耶穌洗腳》，是這個題
材的較大場景的作品；埃斯皮諾
薩的《馬達萊那的聖餐》則更富
有宗教的典型氛圍。

**利貝拉《懺悔中的抹大拉瑪利亞》，約
1643~1645 年，153 × 124 公分。**

畫面中的抹大拉瑪利亞雖然衣衫襤褸，
但依然手持經書，仰面看著天空，彷彿
正在懇求得到上帝的救贖。表現抹大拉
瑪利亞的畫有一個特點，畫中除了一個
少女外，總是還有一個死人的頭蓋骨。

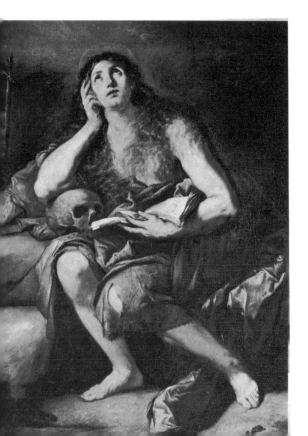

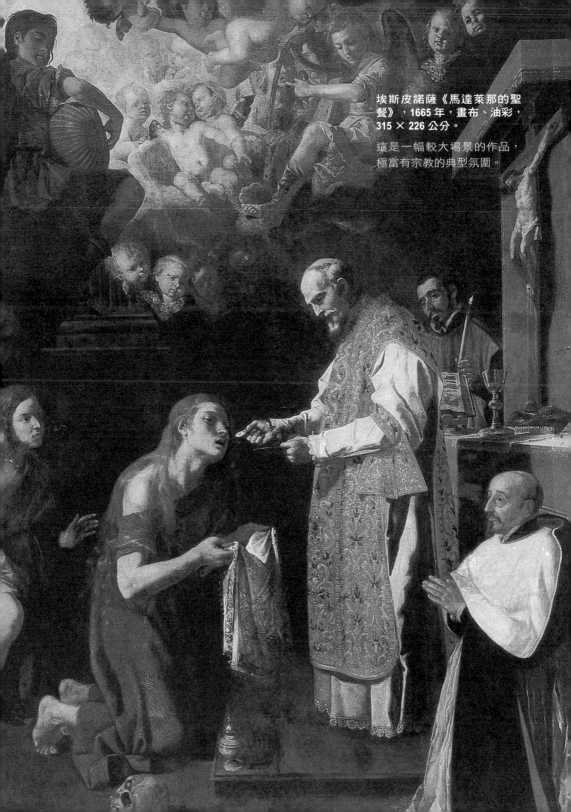

埃斯皮諾薩《馬達萊那的聖餐》，1665 年，畫布、油彩，315 × 226 公分。

這是一幅較大場景的作品，極富有宗教的典型氛圍。

The Woman taken in Adultery
犯下私通罪的婦女

誰沒犯過罪，就可以拿石頭砸她。

有一天，耶穌在聖殿裡傳道，一幫文士和法利賽人帶著一個犯了私通罪的婦女，他們吵吵嚷嚷地對耶穌說，根據摩西的律法，這個婦女應當被眾人用亂石砸死。耶穌見了這個婦女，產生了憐憫之心，根本不回答這些法利賽人的問話，只管在地上寫字。法利賽人還是忍不住地逼問耶穌，就在這個時候，有人開始要動手打那名婦女了。

這時，耶穌立即站起來向大家說：

「你們中間誰沒有犯過罪，誰就可以拿石頭砸她。」

說完之後，那些氣勢洶洶的文士和法利賽人，都偷偷地溜走了。因為他們全都犯過各式各樣不同的罪過。最後，殿堂裡只剩下耶穌和那名婦女。耶穌就親切地對她說：「我不定妳的罪，妳回去吧！」

這個故事，和抹大拉瑪利亞一樣，是耶穌勸人改惡從善的典型事例。

人文主義畫家們都會以這個題材，來展現耶穌寬大為懷的氣度。這在反對經院哲學禁慾主義思想的文藝復興時期，具有其社會意義。林布蘭就根據這個內容畫了一幅著名的油畫《耶穌赦免罪婦》，畫面中對於光線的明暗處理方式，是典型的林布蘭風格，具有強烈的戲劇舞台效果，凸顯了耶穌的聖潔與寬大的胸襟，以及婦女的無助與徬徨。

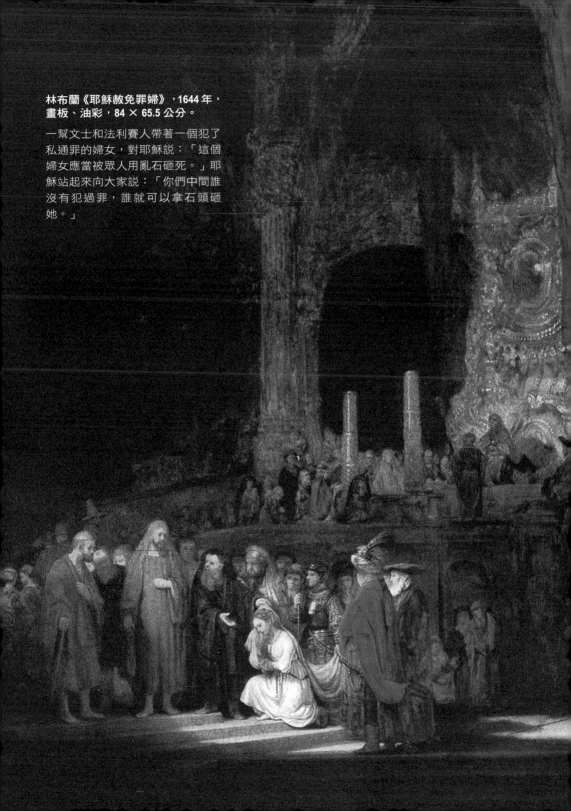

林布蘭《耶穌赦免罪婦》，1644 年，
畫板、油彩，84 × 65.5 公分。

一幫文士和法利賽人帶著一個犯了
私通罪的婦女，對耶穌說：「這個
婦女應當被眾人用亂石砸死。」耶
穌站起來向大家說：「你們中間誰
沒有犯過罪，誰就可以拿石頭砸
她。」

The Tax Collector
耶穌與羅馬稅吏

一個奸細與一場舌戰，卻寓意深遠。

　　從社會學的觀點看來，基督教在宗教活動的初期，對於統治者來說總是帶著不順從的感覺。但不管這種不順從是消極的，還是積極的，很快就被統治階級拿來利用。耶穌本人一生的活動，在特定的條件下，一直都被描繪得頗有些反抗性。耶穌與羅馬稅吏的舌戰，就是在經濟上對當時的羅馬殖民統治者進行反抗的一種表現。

　　耶穌傳道的後期，對社會民心影響很大，引起了羅馬帝國在東方的統治官署的不安，他們不斷地來責難耶穌，誹謗他的名譽，並找藉口企圖想要逮捕他。有一天，耶穌在殿堂講道，文士、法利賽、希律王的爪牙們前來搗亂，被耶穌用隱喻諷刺得啞口無言，他們當中有些人惱羞成怒，想捉拿耶穌，但又怕與會的百姓群起反對。

　　於是，他們就派出一個奸細去裝作好人，企圖在耶穌的話上套出把柄，好將他逮捕。於是這個奸細就問耶穌說：

　　「我們知道你講的都是正道，也從不以貌取人。那你說說看，我們納稅給凱撒，可以不可以？」

　　耶穌看出了他們的詭計，就對他們說：

　　「你們為什麼要這樣試探我呢！拿一個錢來看看，這錢幣上像和符號

是誰的。」

奸細回答說是凱撒的。耶穌就回答他們：

「凱撒的物當歸凱撒，上帝的物當歸上帝。」

法利賽們當著眾百姓的面，在這話語上又抓不到耶穌的把柄，只得閉口。接著，耶穌就預言了他死後復活的事情。

這個隱喻的寓意很深。耶穌代表當時以色列的貧苦人民，劃清了與羅馬當局的經濟關係。如果耶穌當時說出了相反的話，這就意味著耶穌慫恿以色列人用凱撒的錢，去獻給凱撒所反對的耶和華，這樣一來，耶穌就會被逮捕。

「耶穌與稅吏」的故事，為具有民主色彩的畫家們樂於描繪。提香有一幅《耶穌與稅吏》的著名油畫，畫中正反兩個人物的形象，一正、一邪，從面貌上就可以清楚辨認，是一幅堪稱文藝復興時期肖像畫中的傑作。

提香《耶穌與稅吏》，約 1516 年，畫板、油彩，75 × 56 公分。

這個奸細問耶穌：「我們知道你講的都是正道，也不以貌取人。那你說說看，我們納稅給凱撒，可以不可以？」

Witness the miracle
見證耶穌的奇蹟

睚魯的女兒不是死了，是睡著了；打開裹屍布，拉撒路死而復活。

　　耶穌治病救人的故事，在聖經中不勝枚舉。不論大病、小病，一遇見耶穌，不需要藥物，只要他一句話、一動手，就能夠把病治好。必要時還可以讓人起死回生。耶穌救活睚魯的女兒，以及關於拉撒路的故事，都是著名的故事。

　　有一次，耶穌和門徒彼得、雅各、約翰一起到低加波利傳道。有一個管會堂的人，名叫睚魯，他來求見耶穌，請他為快要死去的女兒治病。耶穌就和睚魯回了家，很多人也都跟著想去看看究竟。走在路上，一個患了血漏病的婦女，只摸了摸耶穌的衣服，她的病就好了。耶穌治好了血漏病人，匆匆走到睚魯家，那個女孩子躺在床上已經快要死了。大家都不相信耶穌能救活她。

慕里歐《醫治癱瘓者》，1673~1675 年，畫布、油彩，237 × 261 公分。

畫家對癱瘓者的臉部表情描繪得十分傳神，身體的病痛和對耶穌的深切期待與信心，全都掩藏在痛苦的臉上。

列賓《耶穌救睚魯的女兒》，1871 年，畫布、油彩，229 × 382 公分。

耶穌安慰睚魯的妻子說，這孩子不是死了，是睡著了。說著，耶穌拉著女孩的手，對她說：「大利大古米。」（意謂，女兒，妳起來）這個女兒竟漸漸甦醒，還嚷著肚子餓。

　　耶穌不慌不忙地走到病床邊，安慰睚魯的妻子，叫她不要哭泣，說孩子不是死了，是睡著了。說著說著，耶穌拉起女孩的手，對她說：「大利大古米。」（意思是：女兒，妳起來吧）奇怪的是，這個二十歲的女兒就漸漸甦醒了，並且嚷嚷著說：肚子餓，要吃飯。

　　歐洲一些藝術學院，按照傳統，學生要依據基督神話創作畢業作品。俄國畫家列賓就選擇了這個題材，創作了一幅《耶穌救活睚魯的女兒》。對這個題材，列賓並沒有刻意去渲染其神秘色彩，而是作了寫實的描繪，既莊重又神聖。

　　拉撒路是抹大拉瑪利亞的弟弟，耶穌的好朋友。他住在離耶路撒冷六里遠的伯大尼村。有一天，抹大拉瑪利亞傳信給耶穌，說她的弟弟病了。耶穌就安慰抹大拉說，這個病還不至於死亡。等到耶穌從猶太趕到伯大尼，

海特亨－托特 · 辛特 · 揚斯《拉撒路》，127 × 97 公分，畫板。
拉撒路死而復活，是耶穌一生中最後一次奇蹟。中間是耶穌，旁邊掩鼻的人襯托出了墳場的恐怖氣氛和奇蹟應驗的臨場即景，跪在地上的是拉撒路的姐姐抹大拉。

抹大拉卻哭著告訴耶穌說，拉撒路在四天前就死了，但耶穌還是說拉撒路沒有死。

他帶著抹大拉，以及門徒和其他一些旁觀者，走到了墳地。耶穌吩咐眾人將棺木打開，只見拉撒路的屍體都已經開始潰爛，並且發出奇臭的味道，但耶穌還是叫大家解開裹屍布。等一切準備好了以後，耶穌只說了一聲：「叫他走。」果然，拉撒路就爬出棺材走了。

耶穌令死人復活的奇蹟，轟動了整個猶太，成千上萬的人因拉撒路被救活而歸順了耶穌。

拉撒路死而復活，是耶穌一生中最後的一次奇蹟。在早期基督題材畫中有很重要的地位。尼德蘭畫家辛特 · 揚斯創作過一幅《拉撒路》，場景處理得十分逼真。中間是耶穌，旁邊那個掩鼻的人，襯托出墳場的恐怖氣氛和奇蹟應驗的臨場即景，跪在地上的是拉撒路的姐姐抹大拉，至於其他的旁觀者與後面背景，都描繪得十分細緻。

Entry into Jerusalem
耶穌進入耶路撒冷

一粒麥子如果落在地上，就會結出許多子粒來。

耶穌救活拉撒路這件事，對整個猶太的震動太大，終於引起羅馬統治者的驚慌。這是逾越節（耶和華助以色列人打敗埃及的重要紀念日，每年從四月十四日起為期七天。）之前六天的事情。耶穌和門徒打算進入耶路撒冷過節，同時要把剛剛救活的拉撒路也一起帶去。猶太人知道了耶穌的行蹤，紛紛從四面八方雲集到耶路撒冷。那天，耶穌騎著驢子向耶路撒冷出發，從伯大尼到耶路撒冷是有六里路，來過節並想參見耶穌的人拿著棕樹枝，夾道歡迎。耶穌在歡迎他的人群集會上傳道，講了一句很有哲理的話：

「一粒麥子不落在地上死了，仍舊是一粒，若是落在地上，就會結出許多子粒來。」

杜契爾《耶穌進入耶路撒冷》，約 1308~1311 年，木板、蛋彩，100 × 574 公分。

耶穌在歡迎他的人群集會上佈了道，講了一句很有哲理的話：「一粒麥子不落在地上死了，仍舊是一粒，若是落在地上，就結出許多子粒來。」

　　老百姓熱烈歡迎耶穌進入耶路撒冷城的事情傳到希律王那裡，他們就決心要害死耶穌，除掉這個在人民中間已經有了很高威信的「神子」。

　　耶穌進入耶路撒冷城，是他一生中最高的榮耀。進入耶路撒冷這個題材，只是作為耶穌的光榮史跡，為早期宗教畫家爭相描繪。11 世紀，希臘達夫尼修道院有一幅《進入耶路撒冷》的鑲嵌畫。這幅作品在構圖和人物造型方面，明顯地存在著希臘東正教堂聖像繪畫藝術的傳統。14 世紀義大利畫家杜契爾的《耶穌進入耶路撒冷》和法國畫家夏爾・勒布倫在大約 1689 年創作的《耶穌進入耶路撒冷》，都將耶穌在進入耶路薩冷時，受到民眾夾道歡迎的場面，描繪得栩栩如生。

夏爾・勒布倫《耶穌進入耶路撒冷》，約 1689 年，畫布、油彩，153 × 214 公分。
這幅作品將耶穌在進入耶路薩冷時，受到民眾夾道歡迎的場面，描繪得栩栩如生。

Last Supper
最後的晚餐

你們中間有一個與我同吃的人，要出賣我。

　　在逾越節的前一天，有門徒問耶穌，要到何處去歡度逾越節，耶穌就交待給兩個門徒，叫他們到城裡去，告訴他們走在路上，一定會碰上一個拿著水瓶的女人，她的家就是過逾越節的地方。

　　這兩個門徒走進城門之後，就遇到了那個拿著水瓶的婦女，於是兩個門徒便向她說明了情況，她很高興地歡迎耶穌和十二個門徒在她家過節。

　　到了逾越節那天晚上，耶穌和十二個門徒都來了。

　　宴席開始，大家正在吃飯時，耶穌突然站起來說：

　　「我實在告訴你們，你們中間有一個與我同吃的

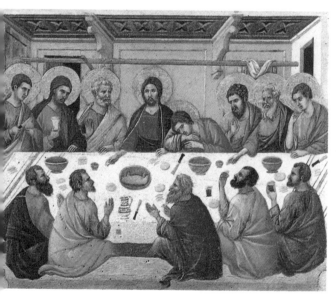

杜契爾《最後的晚餐》，創作年代不詳。

畫家以較高的視野來描繪十二使徒圍坐在長桌前一起晚餐的樣貌，當耶穌說了有人將要出賣他這句話之後，門徒們頓時騷動起來。

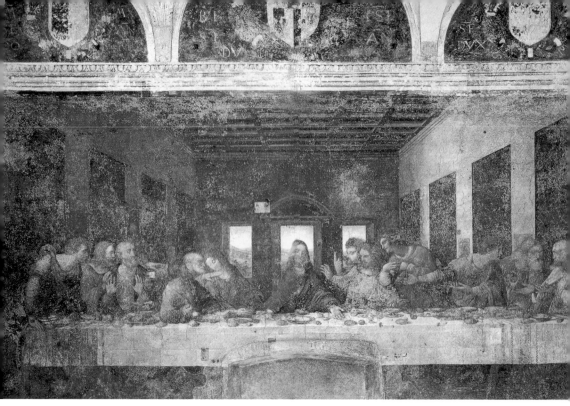

達文西《最後的晚餐》，1495～1498年，壁畫，420×910公分。
我們在達文西《最後的晚餐》一畫上，看見由於「你們之中有一個要出賣我」這一句沉痛的話，而引起門徒們的不安。

人，要出賣我。」

　　當耶穌說完了這句話之後，十二個門徒頓時騷動起來，有的表示悲哀，有的急著表明自己對耶穌的忠心，有的人則問耶穌是不是自己會犯這樣的錯誤，有的則在沉思默想，只有猶大一個人陷入了恐慌，生怕暴露自己是叛徒的真面目。

　　第二天早上，耶穌就被猶大出賣，被釘在十字架上。

　　「最後的晚餐」的故事，在《新約》的四部福音書中都有。在馬太、馬可、路加三書中，情節基本上是一致的。耶穌並沒有指明是誰出賣了他，經過大家再三追問，耶穌才暗示出賣的人，是門徒中「和我一同把手蘸在盤子裡的那個人」。但在約翰福音中，耶穌卻指明出賣者是「加略人西門的兒子猶大」。

　　據說，耶穌拿了一個餅給猶大吃，撒旦就進了他的心。但十一個門徒還不知道是誰，因為當時猶大手裡拿了賣主得來的三十塊錢，耶穌對他說了一句：「你要作的快些去做吧。」大家還以為耶穌是叫猶大再去買些酒和菜來。

　　最後的晚餐，在基督神話中是最重要的故事，歷來為畫家們所描繪。在比較詳細的西洋美術史上，足足可以列舉出二十幅著名的《最後的晚餐》。這些作品都有一個共同的特點，就是把當時尚未暴露而偽裝善良的猶大，處理在與其他門徒不同的（犯罪）地位，例如，把猶大單獨處理在餐桌外側、背對著觀眾、不畫聖光等等。但是達文西的《最後的晚餐》卻一反先例，而真正地體現了這個悲劇的內在含意。

丁多列托《最後的晚餐》，1592 ～ 1594 年，畫板、油彩，365 × 568 公分。
丁多列托的這一幅，是以經書上說耶穌拿瓶給猶大的細節，來突出猶大叛主的事。

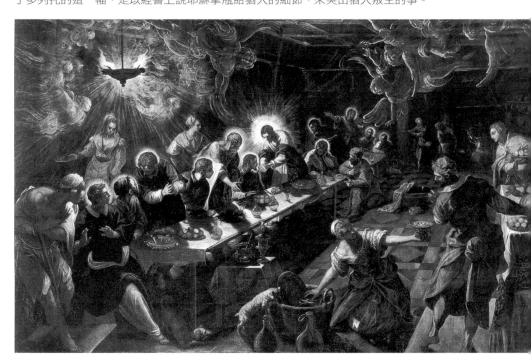

　　我們在達文西《最後的晚餐》一畫上，看見由於「你們之中有一個要出賣我」這一句沉痛的話，而引起門徒們的不安。達文西通過對各個門徒的年齡、性格，以及神話中的地位等等精心的研究，使各個門徒在同一個事件下產生了不同的反應。例如，左角的巴都羅買幾乎要跳起來，瞪大了眼睛在詢問，究竟是誰要出賣耶穌；年輕的約翰（這個約翰是西庇太的兒子），按傳統的處理，他應該伏在耶穌的身旁痛哭的，但達文西把約翰處理成與大家一起陷入這不堪想像的悲痛之中。

　　作為犯罪者的猶大，達文西並沒有在形式上把他處理在犯罪的位置上，而是依據「做賊心虛」的心理，對猶大作了深刻的揭露：首先，在整個畫面上，唯獨只有猶大一人沒有捲入這場沉痛的漩渦。他的身體緊靠餐桌，由於吃驚而向後退縮，左手痙攣地握著賣主的錢，鹽罐也被打翻，左側來的光線正好使猶大側面向右的臉部處在暗部之中，更顯出猶大那陰險的面貌和神態。此畫就其傳神的深度來說，尤為佳構。

　　達文西的《最後的晚餐》中，十二個門徒的次序從左到右依次是：巴都羅買、亞勒菲之子雅各、安德列、彼得、猶大、約翰、耶穌、多馬、西庇太之子雅各、腓力、馬太、達太、奮銳黨人西門。

　　達文西的這幅畫，裝飾在米蘭聖瑪利亞・第列・格拉契修道院的餐廳裡，畫面的透視與整個餐廳的空間是統一的，畫面就等於餐廳的延伸，連成一個完整的空間。在餐廳內用餐的人，如身臨其境與耶穌同堂。作為壁畫應具備的特點（與被裝飾的環境統一）來要求，是寺院裝飾畫的典型作品之一。

　　達文西的這巨幅壁畫，在長達五百年的歷史歲月中，幾經磨難和空氣污染已逐漸剝落。20 世紀 70 年代末義大利藝術當局，斥資 800 萬美元進行了長達二十二年的修葺工程，如今以嶄新的面貌呈現在觀眾的面前，但

對於此畫的整容過程中的風風雨雨、點點滴滴，將在今後的藝術史論界繼續延續，為《最後的晚餐》的研究增添新的課題。

　　義大利早期西埃那派畫家杜紳，和稍後佛羅倫斯畫家卡斯塔尼奧的《最後的晚餐》，是在達文西之前比較有代表性的作品。達文西之後的《最後的晚餐》則有丁多列托的作品，這幅作品是以經書上所說的耶穌拿瓶給猶大的細節，來突出猶大叛主的事情。

　　1955 年，超現實主義畫家達利澤完成了截至目前為止，繪畫界最後的《最後的晚餐》。這幅看似與達文西有些雷同的構圖，但聖餐桌卻被放置在現代化結構的巨大玻璃帷幕牆前面，顯得明亮無比。迥異於達文西略帶憂鬱氛圍的新作，卻與當今教堂建築的革新同步呈現，極具現代感。

達利《最後的晚餐》，1955 年，畫布、油彩，167 × 268 公分。

超現實主義畫家達利的《最後的晚餐》，看似與達文西有些雷同的構圖，而聖餐桌卻被按置在現代結構的巨大玻璃幕牆面，顯得暢亮異常。

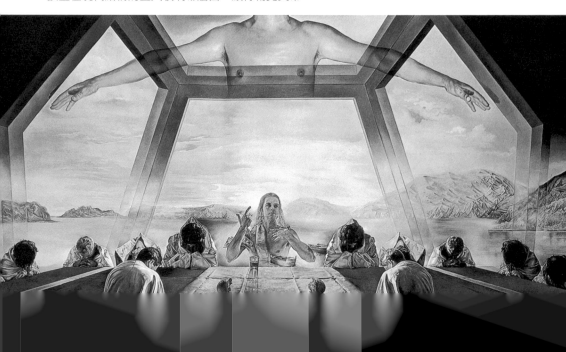

Betrayal by Judas & Trial of Jesus
猶大賣主與耶穌受審

用一個毒吻換來一畝血田，且看背叛的下場。

抹大拉瑪利亞為感謝耶穌救活了她的弟弟拉撒路，買了一斤極為貴重的真哪達香膏，抹在耶穌的腳上，為他洗塵並致上最虔誠的敬意。屋裡充滿香氣，人人都讚揚抹大拉第二次向耶穌致敬的舉動。唯獨門徒猶大不太滿意抹大拉的做法，他指責抹大拉為什麼不把買香膏的三十塊錢拿去救濟窮人。

其實，猶大並不掛念窮人，只是他想要金錢的惡念，時時刻刻讓他的心去注意貴重的東西，他的眼睛裡只看得到錢，根本就沒有想到過窮人。

喬托《猶大賣主》，約1305～1306年，濕壁畫，200 × 183 公分。

最後晚餐的第二天早上，猶大就以對耶穌親嘴作記號，暗示法利賽人和希律王的士兵，抓走了耶穌。畫中用刀砍掉一個士兵耳朵的是門徒彼得。

勉林《耶穌受難》，年代不詳，木板、油彩，55 × 90 公分。

畫面中猶大的一吻的暗示，引來法利賽人和希律王的士兵，蜂擁而至，抓走耶穌。

　　這時，希律王已經派法利賽黨徒去抓耶穌了，耶穌到了耶路撒冷，風聲越來越緊。傳道活動只好隱密進行。法利賽們在制定捕捉耶穌的計畫時，發現門徒猶大十分愛財，於是他們就把猶大找來，以三十塊錢買通了他。

　　最後晚餐的第二天清晨，耶穌一如往常地到橄欖山客西馬尼村去傳道。哪知橄欖山四周已經佈滿了前來捕捉耶穌的士兵。耶穌已經知道猶大出賣自己的事情，極其悲傷，禱告得更加懇切。描繪這個細節的畫作有《基督在橄欖山》和《基督在客西馬尼》。

　　就在耶穌正在傳道的時候，猶大走近耶穌，以對耶穌親嘴作為記號，暗示法利賽人和希律王的士兵，來抓走耶穌。因此，這個主題又名《猶大的毒吻》。這時士兵們立即蜂擁而上，周圍的人一見事情不妙，紛紛逃跑，只有門徒彼得一人拔刀相助，還砍掉了士兵的一隻耳朵。這時，耶穌制止了彼得的幫助，甘願被捕，而且還當場治好了敵人的耳朵。喬托的《猶大賣主》，是這個題材最早期的優秀宗教畫，畫面中用刀砍掉一個士兵耳朵的是門徒彼得。而勉林《耶穌受難》，則將這個情節的場景描繪得更加有臨場感。

　　但是，敵人卻一點也沒有憐憫耶穌，還立即將他捆綁到當時的羅馬巡撫彼拉多面前。祭司、文士、法利賽等貴族上層人物，都到彼拉多那裡去控告耶穌，說耶穌誘惑人民，不讓人民納稅給凱撒，在猶太傳道，煽動百姓反對羅馬帝國等等罪行。

蒙卡契《耶穌在彼拉多面前受審》，畫布、油彩。

耶穌被捆綁到當時的羅馬巡撫彼拉多面前，貴族上層人物控告耶穌，說耶穌誘惑人民，不讓人民納稅給凱撒，在猶太傳道，煽動百姓反對羅馬帝國等等。

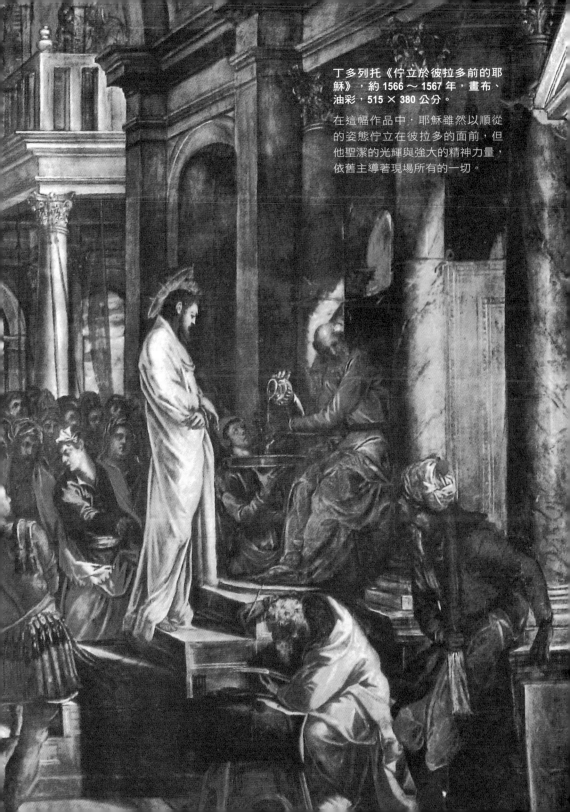

丁多列托《佇立於彼拉多前的耶穌》，約 1566 ～ 1567 年，畫布、油彩，515 × 380 公分。

在這幅作品中，耶穌雖然以順從的姿態佇立在彼拉多的面前，但他聖潔的光輝與強大的精神力量，依舊主導著現場所有的一切。

　　他們又將耶穌押解到希律王那裡，希律王要耶穌顯靈，耶穌閉口不言，他們又將他押回彼拉多，遂被處死刑。《基督在彼拉多面前受審》就是以這個故事作為題材的作品。彭托莫、丁多列托的《佇立於彼拉多前的耶穌》畫中，耶穌雖然以順從的姿態佇立在彼拉多的面前，但他聖潔的光輝與強大的精神力量，依舊主導著現場所有的一切。而匈牙利畫家蒙卡契創作的《耶穌在彼拉多面前受審》畫作，畫面中，耶穌則淡然地聆聽著那些人的惡意指控。

　　而這時，猶大則用出賣耶穌得來的三十塊錢買了一塊田，當他去看田時，突然身體撲倒，肚子崩裂而暴死，後來，這塊田就被稱作「亞革大馬」，意思是「血田」。

彭托莫《佇立於彼拉多前的耶穌》，約 1523 ～ 1525 年，濕壁畫，300 × 290 公分。
這是畫家為加盧左卡爾特修道院所畫的壁畫，畫面中的人物的直線式構圖，較無堅實感。

Jesus Mocked
戲弄耶穌

亂棒及拳頭齊飛，戴上荊冠、被脫掉外衣，背負起沉重的十字架。

關於耶穌受難的故事，類似的情節除了「戲弄耶穌」，還有「預言彼得三次不認主」、「公會堂前受審」、「犯人求主紀念」等等，都曾經被畫家們描繪，但「戲弄耶穌」是整個悲劇中最感人的一幕。

耶穌被捕之後，被關在公會堂裡，看守耶穌的人打他，又蒙住他的眼睛，叫他猜猜看是誰在打他，以此來

波希《戴上荊冠》，1490~1510年，木板、油彩，72.5 × 58.5公分。

法利賽人將有刺的荊冠戴在耶穌頭上，旁邊的人則透出揶揄與不屑的醜陋嘴臉。

波希《戴上荊冠》，約 1500 年，木板、油彩。

五名劊子手圍繞在戴著荊冠的耶穌四周，他們粗魯的脫掉耶穌的外衣、露出邪佞的表情。

挖苦和侮辱這個會顯現奇蹟的人。被彼拉多判處死刑之後，士兵、文士、法利賽們就開始鞭打耶穌，為了諷刺他是猶太王，法利賽們用荊棘為他作了一頂冠冕戴在他的頭上，挪揄著「恭喜」他成為猶太王，又給他穿上了紫袍，押出去遊街示眾。

他們瘋狂地謾罵和污蔑耶穌，耶穌以最大的犧牲精神一一忍受下來。波希的二幅《戴上荊冠》及《背負十字架的基督》；格林勒華特的《嘲弄耶穌》、《耶穌背負十字架》；提香的《荊冠》、葛雷柯的《脫掉耶穌的外衣》等等，都在突顯出了耶穌受到侮辱的悲劇情節，畫面中亂棒齊飛，無情的打在耶穌的身上，戴上荊冠、背負沉重的十字架、被脫掉外衣等羞辱的行為，加上周圍圍繞著的面目猙獰、奇醜無比的人，更將耶穌受難的情節描繪得出神入化。西班牙畫家葛雷柯於 1579 年為托萊多寺院聖器室創

波希《背負十字架的基督》(局部)，約 1500 年，木板、油彩，74 × 81 公分。

被稱為是地獄裡魔鬼肖像創造者的畫家波希，將蜂擁而至逮捕耶穌的法利賽人和希律王的士兵，描繪的面目猙獰、醜陋古怪無比。

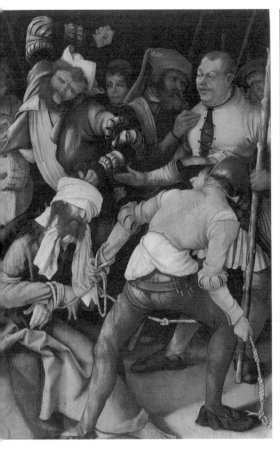

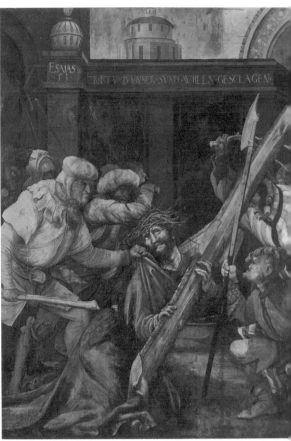

格林勒華特《嘲弄耶穌》，1504~1505 年，畫布、油彩，109 × 73.5 公分。

耶穌被揪著頭髮毒打、以布遮面、雙手被綑綁著，被拖行在街道上。

格林勒華特《耶穌背負十字架》，1523~1525 年，畫布、油彩，193 × 151 公分。

畫面中，耶穌遭受棍棒毒打、被戴上荊冠、揹著十字架，被強迫遊街示眾。

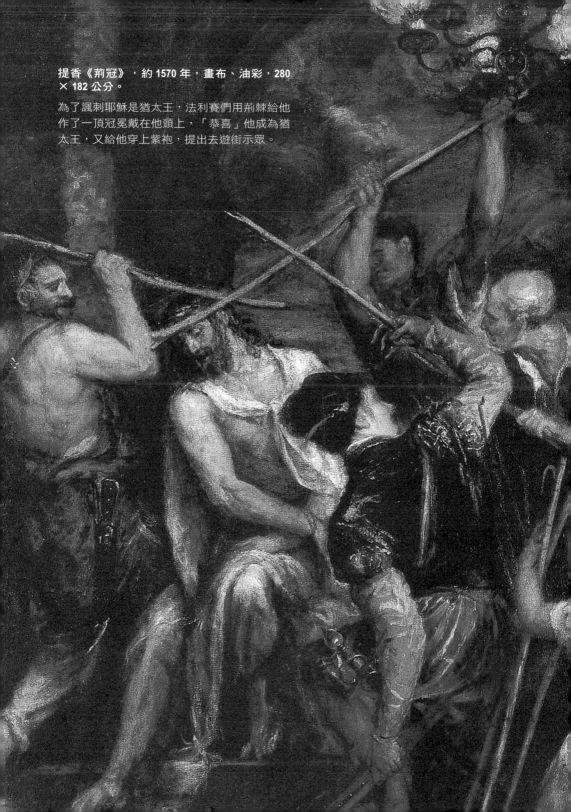

提香《荊冠》，約 1570 年，畫布、油彩，280 × 182 公分。

為了諷刺耶穌是猶太王，法利賽們用荊棘給他作了一頂冠冕戴在他頭上，「恭喜」他成為猶太王，又給他穿上紫袍，提出去遊街示眾。

作的壁畫《聖衣脫落》這幅作
品，雖然是在重複文藝復形時
期畫家們對於該主題的描繪，
但他以不同的形式來詮釋耶
穌受難的這個情節，他特意選
擇這個被執行釘刑之前的細
節，來加以渲染，從處理題
材的角度來說，是很經典的
作品。畫面中，被法利賽人
和希律王的士兵逮捕的耶穌，
被強迫脫掉他的紅色長袍。畫
面後方黑壓壓的士兵與人群，
將身穿紅色長袍的耶穌形體，
直接推向畫面前方，帶給觀
畫者一種強烈渲染的壓迫感，
是這個題材中最令人心驚的
情節。

**葛雷柯《脫掉耶穌的外衣》，
1577~1579 年，畫布、油彩，285 ×
173 公分。**

被法利賽人和希律王的士兵逮捕的
耶穌，被強迫脫掉他的紅色長袍，
畫面後方黑壓壓的士兵與人群，將
耶穌的形體推向畫面前方，帶給觀
畫者一種強烈的壓迫感，畫家特意
選擇這個被釘之前的細節，是該主
題中最令人心驚的情節。

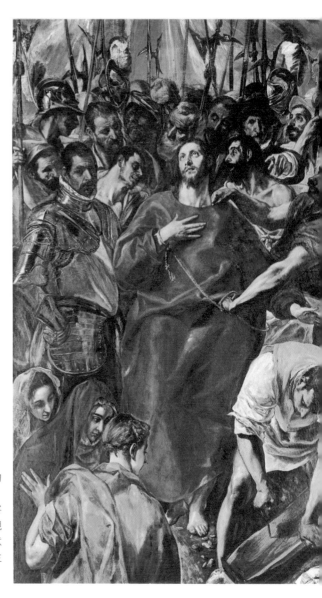

Crucifixion of Jesus
耶穌被釘十字架

一路上哭聲驚天動地，這時連天地都變黑暗了。

　　耶穌被判處的是可恥的磔刑，即一種分裂犯人肢體的酷刑。耶穌被祭司、文士、法利賽、士兵們戲弄嘲笑、鞭打侮辱、遊街示眾之後，被直接綁赴刑場。被稱為是地獄裡魔鬼肖像的創造者佛蘭德斯畫家波希那幅《背負十字架的基督》，畫面中對祭司、文士、法利賽等的刻畫，可謂集醜陋、古怪、猙獰的形象於大成，從畫面中可以感受當時人們對於統治階層的深刻憎恨。

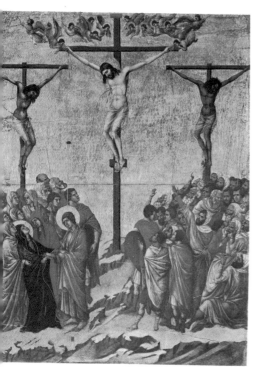

　　執法隊伍捆綁耶穌走向刑場時，一個古利奈人西門被抓來為耶穌背十字架（但是在大多數的畫作上，並不會畫古利奈人西門背十字架的場景），眾百姓和耶穌的母親、門徒和朋友們都在為他哀悼，一路上哭聲驚天動地。

杜契爾《釘刑圖》，1308~1311 年，畫布、油彩，102 × 76 公分。

劊子手們剝光了耶穌的衣服，將耶穌釘在十字架上，兩個強盜各被釘死在耶穌的左右方。

　　士兵們把耶穌押解到各各他山。這時，有兩個也被處以磔刑的強盜，與耶穌同時被押解到刑場，劊子手們剝光了耶穌的衣服，將耶穌釘在十字架上，在他的頭部上面的木架上還釘了一塊牌子，上面寫著：「猶太王」，有一個士兵還在耶穌的胸部肋骨下刺了一刀。而兩個強盜各被釘死在耶穌的左右方。

魏登《十字架上的基督》，約 1440 年，畫板、油彩，96 × 69 公分（中），96 × 27 公分（左、右）。
祭司、文士、法利賽、士兵們戲弄嘲笑耶穌，耶穌遊街示眾後被綁赴刑場，準備執行分裂肢體的酷刑。

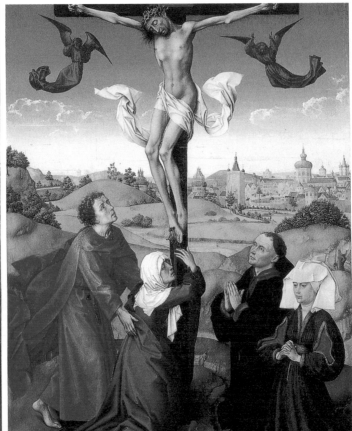

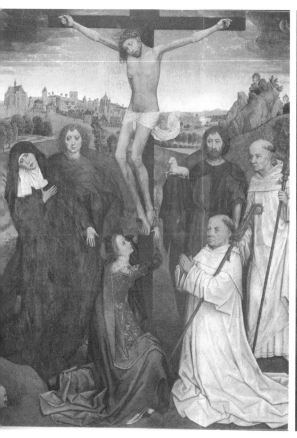

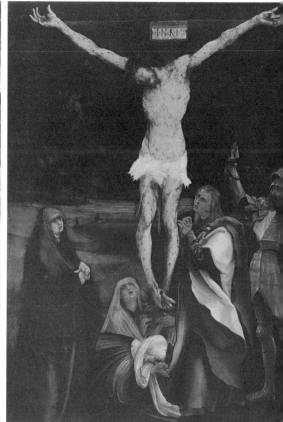

勉林《耶穌受難圖》，年代不詳，木板、油彩，78 × 63 公分。

圍繞在耶穌周圍的是聖母瑪利亞、福音傳教士聖約翰、抹大拉的瑪利亞、施洗者聖約翰，另一名聖徒和當時的捐贈人。

格林勒華特《釘刑圖》，約 1500~1508 年，木板、油彩，73 × 52.53 公分。

畫面中的耶穌，全身傷痕累累，在他身邊圍繞著聖母、聖女及聖徒們，抹大拉瑪利亞緊緊抱著十字架，臉上露出絕望的神情。

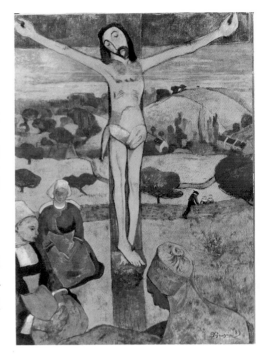

高更《黃色基督》，1889 年，畫布、油彩，92 ×
73 公分。

擅用色彩來創作的高更，對於色彩的運用自有其
武斷的見解。這幅作品是他在參照，離阿凡橋一
公里處的特雷梅多教堂裡的一座彩色耶穌受難畫
像畫成的。

　　根據《新約》馬太福音中的記載：
耶穌是在正午被處刑的，據說，這時遍
地都黑暗了，這樣的黑暗持續了 3 個小
時之久。與耶穌同時代的學者大普林尼
的《自然史》中，有一章專門談論日蝕，
但並沒有提到這一次日蝕的紀錄。

　　這個題材通常有兩種表現手法：第一種是描繪正在執行釘十字架的情
節，北方文藝復興代表魏登的《十字架上的基督》和契馬布耶的《基督的
磔刑》。魯本斯的《基督被處磔刑》，從中都可以看出處刑的情況。耶穌
被釘在十字架上，是基督教標誌性的主題，從宗教畫、雕塑、彩繪玻璃、
福音書，甚至任何一座基督教教堂中都有許許多多的精彩創作。

　　而開近代創作此題材之先河的則是高更的《黃色的十字架》。英國畫
家薩瑟蘭則遊移在抽象與具象之間，卻被教會或信徒所接受的名作《基督
的磔刑》則被置放在教堂裡；超現實主義畫家達利以居高臨下與仰視的特
殊構圖創作的，是那二幅令人心悸的《聖喬凡尼・德拉・克羅齊的基督》
與《耶穌受難》，則被陳列在美術館裡。

　　第二種描繪這個主題的創作，則是以士兵、群眾、耶穌的親人為背景，
耶穌和兩個強盜已釘在十字架上，但這種畫不常見，經常被題名《三個十
字架》或《各各他》，杜契爾的《釘刑圖》就是其中的典型之作。

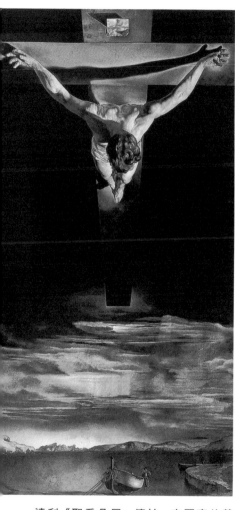

達利《聖喬凡尼·德拉·克羅齊的基督》,約 1951 年,畫布、油彩,205 × 115 公分。

超現實主義畫家達利大膽的以居上臨下的構圖方式,在加特港灣的背景下,創作了這幅令人心悸的作品。

達利《耶穌受難》,約 1954 年,畫布、油彩,194.5 × 124 公分。

這是達利最重要的宗教作品之一,因其構圖,又被稱為《極變立方體的耶穌》。這是一幅仰視的作品,其視角由披著繁複長袍的加拉來鎖定,而光線始終在達利的作品中,扮演重要的關鍵角色。

Descent from the Cross
耶穌被卸下十字架

他仰面向天大聲呼號：「父啊！我將靈魂交在你手裡。」

喬托《哀悼耶穌》，1305~1308 年，濕壁畫，
200 × 185 公分。

畫面中聖母抱著耶穌的身體，聖徒們圍繞在
四周，表情哀傷，空中則有無數飛翔的天使，
做著各種表情。

　　耶穌被釘上十字架之後，看見趕來哀悼的母親和門徒，就託付門徒約翰，請他要好好照顧他的母親，讓她度過苦難的晚年。又仰面向天大聲呼號：

　　「父啊！我將我的靈魂交在你手裡。」

　　接著，就斷氣了。耶穌的朋友和信仰他的人，絡繹不絕地到各各他山來追悼他。到了晚上，有一個名叫約瑟的亞利馬太城議員，受眾人之託，去求見彼拉多，允許讓耶穌的屍體埋葬。得到彼拉多的允許之後，他們就把耶穌葬入墳墓中。

　　耶穌放下十字架的時候，據聖經記載，當時有議員約瑟、耶

拉斐爾《耶穌被卸下十字架》，1507 年，木板、油彩，184 × 176 公分。

拉菲爾描繪人物表情的幾近完美，從構圖中可以發現，昏厥的聖母這個部分是後來不得以添加的場景。完整的構圖應該只到右邊抬起耶穌，身體向後微傾的那個人。

穌母親、抹大拉瑪利亞、革羅罷的妻子瑪利亞和信徒撒羅米等人在場（在一般的畫上，三個瑪利亞中，最親近耶穌的是抹大拉瑪利亞，昏厥過去的是耶穌的母親瑪利亞）。

　　耶穌被放下十字架，通常畫家們對於畫面的情節處理方式包括：正在把耶穌的屍體從十字架上放下來；另一種是，耶穌的母親一人對著耶穌的屍體悲痛萬分，這種畫又名「比哀他」（Pieta，即虔誠之意）。

　　這個主題的繪畫作品非常多，杜契爾的《卸下聖體》、喬托的《哀悼耶穌》、馬提尼與安基利訶修士的《耶穌卸下十字架》、拉斐爾的《耶穌被卸下十字架》與《耶穌下葬圖》、提香的《基督下葬》、布隆及諾的《耶穌卸下十字架》、卡拉瓦喬的《耶穌被放下十字架》、彭托莫的《耶穌入葬》、范戴克的《哀悼耶穌》、林布蘭的《放下十字架》、利貝拉的《聖

殤圖》、德國畫家貝克曼的油畫
《耶穌下葬圖》，以及米開蘭基
羅的經典雕塑《哀悼基督》都是
頗負盛名的作品。

雕塑作品《哀悼基督》是米
開蘭基羅在二十二歲時完成的巨
作。據說，當時在羅馬聖彼得教
堂展出時，在一片讚揚聲中，有
人懷疑這座傑出的雕像，是否是
出自剛進入麥第奇美術學校的學
生之手。為了消除人們的疑慮，
米開蘭基羅立即在做台上刻上了
自己的名字。在大雕塑家臨死之
前，還以此題材另外創作了一座
群像，可惜未完成米開蘭基羅就
去世了。

從哥得到文藝復興時期，關
於耶穌卸下十字架的題材幾乎是
所有畫家都會涉及的主題，畫面
哀戚，杜契爾的作品帶著哥德式
繪畫的明顯風格，而喬托的《哀
悼耶穌》，畫面中聖母抱著耶穌
的身體，聖徒們圍繞在四周，表
情哀傷，場景上方，空中則有無
數飛翔的天使，做著不同的表

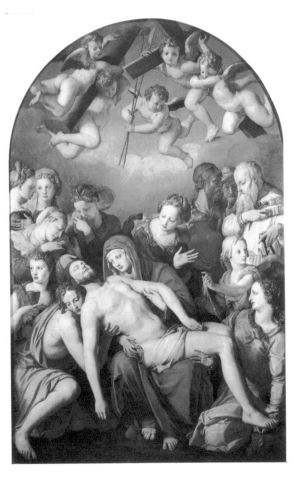

**布隆及諾《耶穌卸下十字架》，1542~1545 年，
木板、油彩，268 × 173 公分。**

布隆及諾使用非常精準的幾何學的布局，人物
幾乎都是兩兩對稱的配置，畫面中的人物也都
帶著矯飾主義的風格，無論是人物之間的關聯
性、姿勢的合理布局與風格的統一性，都達到
完美無缺。

情，彷彿預示著基督即將復活。

　　安基利訶修士的《耶穌卸下十字架》是一幅金碧輝煌的祭壇畫作品，帶著從哥德式風格過渡到文藝復興風格的痕跡，畫面被精確的安排規劃與安排，人物表情雖然稍嫌刻板了些，但場景與細節卻描繪得十分細膩。布隆及諾則使用非常精準的幾何學的布局，畫面中的

卡拉瓦喬《基督下葬圖》，1602~1604 年，畫布、油彩，300 × 203 公分。

這是一幅令人難忘的作品，也是一幅充滿動態感的佳作。耶穌自然下垂的手，後方高舉著雙手、呼天搶地的婦女、用力抱住耶穌的雙腿，面向著畫面滿臉皺紋的老人、以手絹拭淚的少女、低頭垂淚的聖母，畫面中每一個人物都有著強烈的情緒，深深感染著觀畫的人。

林布蘭《放下十字架》，約 1633 年，畫板、油彩，90 × 65 公分。

在一般的畫上，三個瑪利亞中，最親近耶穌的是抹大拉瑪利亞，昏厥過去的
是耶穌的母親瑪利亞。

米開蘭基羅《哀悼基督》，1498 ～ 1500 年，大理石，高 174 公分。

這是米開蘭基羅在二十二歲時完成的一尊巨作。據說，當時在羅馬聖彼得教堂展出時，有人懷疑這尊傑出的群像，是否出自剛入美第奇美術學校的學生之手。

米開蘭基羅《基督卸下十字架》，畫布、油彩，154 × 225 公分。

被釘在上十字架上的耶穌，仰面向天大聲呼號：「父啊！我將我的靈魂交在你手裡。」接著，就斷氣了。議員約瑟一行人把耶穌葬入墳墓。

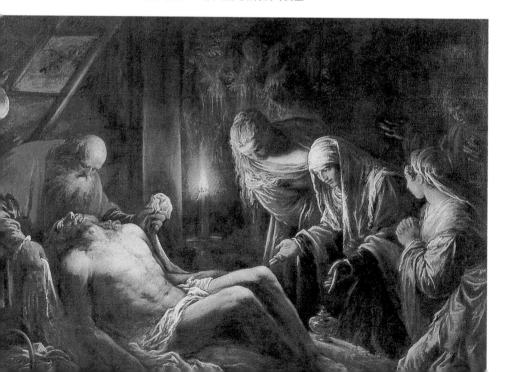

貝克曼《耶穌被放下
十字架》，1917 年，
151 × 129 公分。

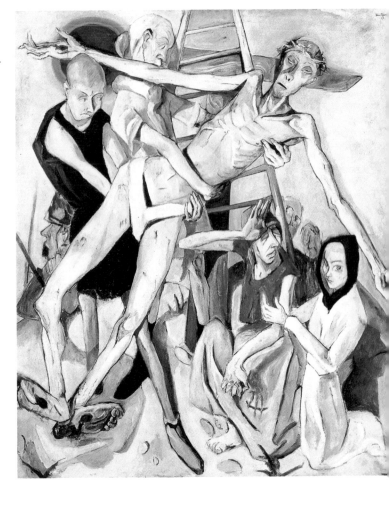

人物幾乎都是以
兩兩對稱的方式
配置，畫面中的
人物也都帶著矯
飾主義過分蒼白
的典型風格，無
論是人物之間的
關聯性、姿勢的
合理布局與風格
的統一性，幾乎
都達到完美無缺
的境地。

　　卡拉瓦喬的《耶穌被放下十字架》，是一幅令人難忘的作品，也是一
幅充滿動態感的佳作。耶穌自然下垂的手，後方高舉著雙手、呼天搶地的
婦女、用力抱住耶穌的雙腿，面向著畫面滿臉皺紋的老人、以手絹拭淚的
少女、低頭垂淚的聖母，畫面中每一個人物都有著強烈的情緒，深深感染
著觀畫的人。

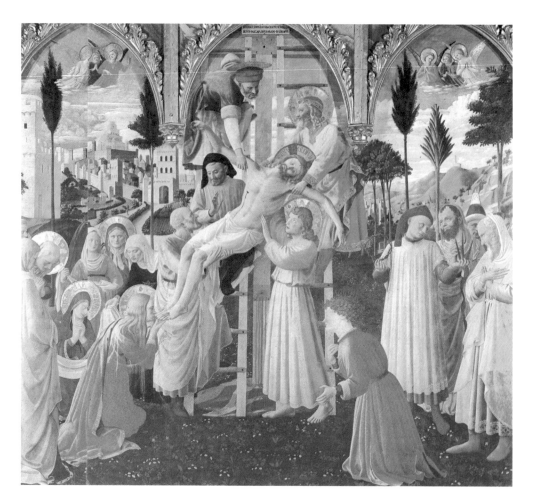

安基利訶修士《耶穌卸下十字架》，1437 年，木板、蛋彩，176 × 185 公分。

這幅金碧輝煌的祭壇畫，帶著從哥德式風格過渡到文藝復興風格的痕跡，畫面被精確的規劃與安排，人物表情雖然稍嫌刻板，但場景與細節卻描繪得十分細膩。

Christ at Emmaus
基督在以馬忤斯

耶穌復活、顯神蹟、與門徒共進晚餐。

　　根據《新約》四福音說，耶穌在死後的第三日又復活了。《基督在以馬忤斯》說的就是基督復活的故事。

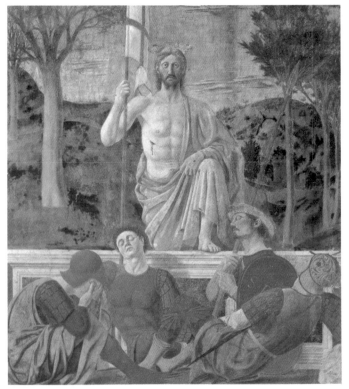

耶穌被埋葬之後的第三天，耶穌的母親和抹大拉瑪利亞等婦女到耶穌的墳場，卻發現他的屍體已經失蹤。這時，突然出現一位天使，告訴她們說耶穌已經復活了。她們立即把這消息去告訴門徒。但門徒們都不相信此事，

法蘭契斯卡《耶穌復活》，1458 ～ 1463 年，濕壁畫，225 × 200 公分。

畫面中耶穌以一個神聖且主宰一切的姿態從墳墓中走出來，而靠著墓牆正沉睡著的衛兵，則渾然不察。

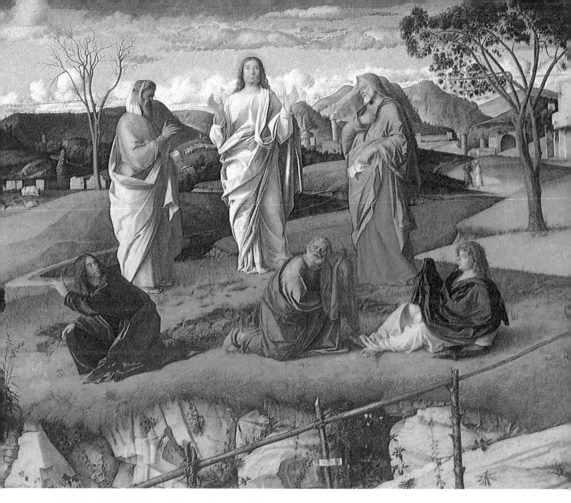

貝里尼《基督變容》，約 1480 年，濕壁畫，115 × 150 公分。
復活後的耶穌，就出現在這兩位門徒面前，與他們走在一起並且還和他們說話。

以為是這些婦女因悲傷過度所致，於是對她們勸慰了一番後，就各自回家了。

　　彼得和革流巴（革流巴是不屬於十二門徒之內的耶穌弟子）兩位門徒，向距離耶路撒冷約有二十五里的以馬忤斯村走去。復活後的耶穌，就出現在這兩位門徒面前，與他們走在一起並且還和他們說話。但是，他們卻看不出那個人就是耶穌。

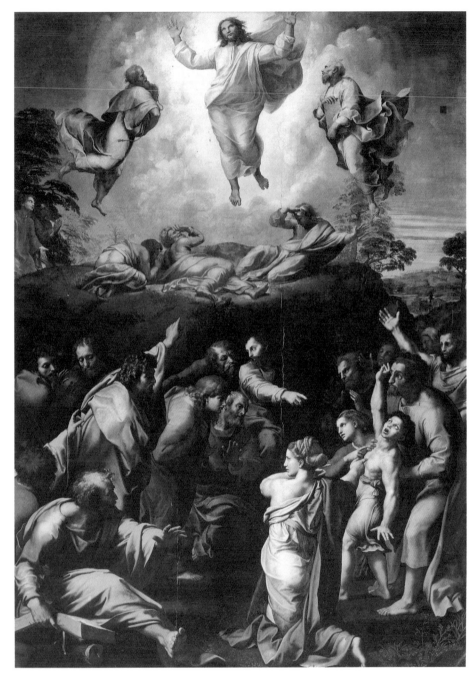

拉斐爾《主顯聖容》，1518 ～ 1520 年，木板、油彩，405 × 278 公分。

畫面中升空的是耶穌，兩旁是摩西和以利亞，在他們下面的是，目睹耶穌變容的彼得、雅各和約翰。畫面下方是重了魔的少年、圍著他的使徒極想幫少年驅魔的女人。

杜契爾《耶穌在提比里亞湖顯靈》，1308～1311年，木板、蛋彩，36.5 × 47.5公分。

這幅作品畫的是，在約翰福音中，耶穌在提比里亞湖顯現給門徒彼得，並為他捕捉了153條魚的奇蹟故事。

　　走啊走的，終於走到了以馬忤斯村，這時已近黃昏，這兩位門徒就留住耶穌，請他到家裡去吃晚飯。坐在席上，耶穌拿餅出來祝謝之後，就把餅剝開遞給彼得和革流巴，當他們兩人才剛拿到餅，就覺得眼睛突然一亮，發現與他們同吃的人就是耶穌。

　　說時遲那時快，待他們再想定睛看清楚時，耶穌已經不見了。兩人親眼見到了這個異象，又想到抹大拉瑪利亞和耶穌母親對他們講的話，彼得和革流巴拔腿就往耶路撒冷跑去，找到了其他的門徒，告知大家這樁奇遇。

　　正在說著，耶穌又親自來了，大家很害怕，以為那是鬼魂。為了消除這個錯誤的判斷，耶穌叫他們摸摸自己的身體，並給他們看手腳上被釘過的傷痕。大家這才確信耶穌復活了。

　　從釘上十字架到升天，前後共三天，顯現了兩次，但在約翰福音中被

延長了復活時間，又加上一次在提比里亞海顯現給門徒彼得，並為他捕捉了 153 條魚的奇蹟，杜契爾描繪了這個神蹟的故事，這是耶穌本人神話的終點，在繪畫史中，針對耶穌最後一個創作的主題就是《耶穌升天》。

　　表現耶穌在以馬忤斯的畫作，一般有耶穌與兩個門徒在以馬忤斯的歸途上的場景，和耶穌在以馬忤斯門徒家裡聚餐等兩個情節。後者，一般都被處理在一所陳設豪華的房子裡，桌上放滿了珍饌佳餚，耶穌與兩個門徒

卡拉瓦喬《基督在以馬忤斯》，1600～1601 年，140 × 195 公分。
耶穌在以馬忤斯門徒家裡聚餐的情節，卡拉瓦喬的畫面處理是在一所陳設豪華的房子裡，桌上滿是珍饌佳餚，耶穌與兩個門徒一起聚餐。

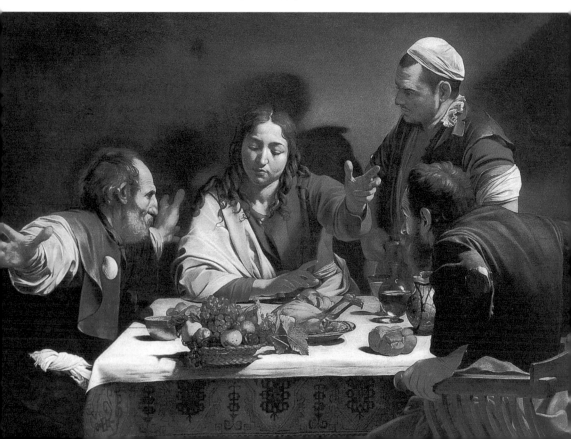

一起用餐。卡拉瓦喬的《基督在以馬忤斯》就是這麼處理的。

　　比較奇特的是維洛內些的《以馬忤斯的晚餐》，這幅作品明顯就是一幅受委託而訂製的作品。主題雖然是在表現耶穌復活之後在以馬忤斯與門徒共進的晚餐，但畫面中卻出現了許多當時的人物，他們攜家帶眷，穿著當代華麗的服飾，圍觀著耶穌與門徒的晚餐，顯得與主題非常不相稱。

維洛內些《以馬忤斯的晚餐》，1559 ～ 1560 年，畫布、油彩，290 × 448 公分。

這幅作品明顯就是一幅受委託而訂製的作品。主題雖然是在表現耶穌復活之後在以馬忤斯與門徒共進的晚餐，但畫面中卻出現了許多當時的人物，他們攜家帶眷，穿著當代華麗的服飾，圍觀著耶穌與門徒的晚餐，顯得與主題非常不相稱。

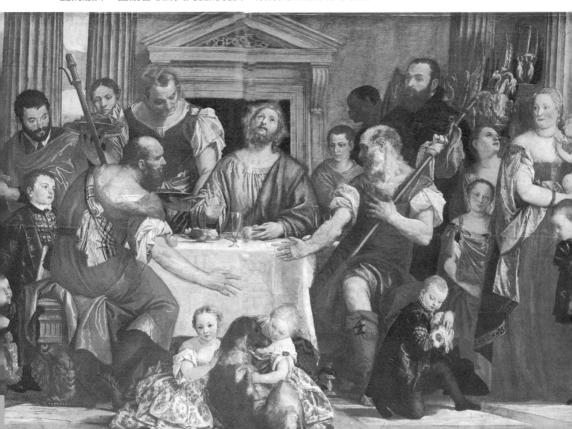

　　但在林布蘭的《基督在以馬忤斯》卻把這次會餐處理在一個貧窮的人家裡，連足夠的口糧都成了問題，大家都露著苦相默默地等待著耶穌的餅。這應該是荷蘭貧民窟的生活寫照。

　　到了梵谷的時代，耶穌變成礦工家的《吃馬鈴薯的人》時，又比林布蘭的畫作更進了一步，已無宗教氣息了，但這幅畫確實是在描述基督在以馬忤斯的情景，那是因為梵谷曾在礦區當過牧師。

林布蘭《基督在以馬忤斯》，約 1630 年，畫布、油彩，39 × 42 公分。
林布蘭此畫畫的是荷蘭貧民窟的生活寫照。

梵谷《吃馬鈴薯的人》，1885 年，畫布、油彩，82 × 114 公分。

到了梵谷，耶穌變成礦工家的《吃馬鈴薯的人》時，已無宗教氣息了，但這確實是基督在以馬忤斯，因為梵谷曾在礦區當過牧師。

St. Peter
聖彼得

自己是耶穌的僕人，不配與耶穌受同樣的刑，而要求倒釘在十字架上。

耶穌死後，他的十一個門徒繼續行道。這些聖徒的事蹟，也經常被畫家們索取材，但以彼得的事蹟最為典型。

彼得（又名西門）是耶穌門徒中年紀最大的一位。他一生事奉耶穌，深受耶穌的器重。彼得是約旦河畔的貧苦漁民，他與弟弟安德列一起跟隨耶穌，跟耶穌學會了醫術，能叫人起死回生。我們有時看見宗教畫上在治病救人時，畫的並不全然是耶穌，有些是彼得。

耶穌在客西馬尼被捕時，他曾經挺身保護耶穌；彼得也曾犯過錯誤，耶穌被捕之後，在彼拉多統治者瘋狂地鎮壓教徒時，彼得為了逃命，曾三次不認主。但在耶穌死後，彼得卻表現出非凡的勇氣，他不僅到處傳道，治病救人，在被彼拉多捉住之後，更公然敢於站在被告席上，控告文士、法利賽、祭司們的罪惡，捍衛耶穌的事業。後來，他以教會首領的罪名，被判處死刑。他判的也是釘死十字架。臨刑時，他表明自己是耶穌的僕人，不配與耶穌受同樣的刑，而要求倒釘在十字架上。

在反抗羅馬當局對教會的迫害，和堅持耶穌的真理上，彼得是一個大智大勇的聖徒。以他一生為題的畫作很多，最著名的米開蘭基羅的《聖彼得》、卡拉瓦喬的《聖彼得被釘上十字架》和蘇魯巴爾的《聖彼得出現在聖佩德蘭·諾拉斯科的面前》，在米開蘭基羅的畫面中，彼得被倒釘在十

米開蘭基羅《聖彼得》，1545 ～ 1549 年，畫布、油彩，625 × 662 公分。

聖彼得以教會首領的罪名，也被判釘死在十字架上。臨刑時，他表明自己是耶穌的僕人，不配與耶穌受同樣的刑，而要求倒釘在十字架上。

字架上時，還是一個敢於怒視彼拉多的英雄；在卡拉瓦喬的筆下，利用光
線的特點，描繪聖彼得被倒釘在十字架上的情景；而在蘇魯巴爾的創作中
則強調了單純的兩個人物形象，一個是受難卻被聖光包圍著的聖彼得，一
個則是聖徒。

蘇魯巴爾的《聖彼得出現在聖佩德蘭·
諾拉斯科的面前》，1629 年，畫布、油
彩，179 × 223 公分。

畫面中強調了兩個單純的人物形象，一
個是受難卻被聖光包圍著的聖彼得，一
個則是聖佩德蘭·諾拉斯科這位聖徒。

卡拉瓦喬的《聖彼得被釘上
十字架》，1600 ～ 1601 年，
畫布、油彩，230 × 175 公分。

在卡拉瓦喬的筆下，利用光
線的特點，描繪聖彼得被倒
釘在十字架上的情景。

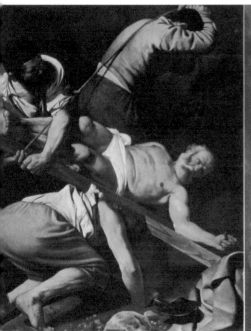
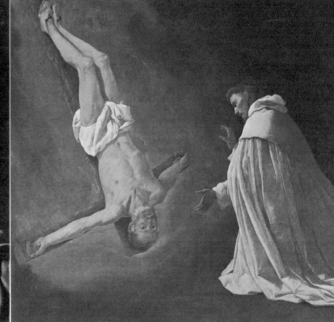

Revelation
啟示錄

四個騎士向人間飛馳而來，他們斬盡一切罪惡。

在《新約全書》中，最末一篇的《啟示錄》，相傳是約翰所寫的，為經書中的重要典籍。屬於《啟示錄》的繪畫主題，一般有《神秘的羔羊》（或名《揭七印》）、《啟示錄四騎士》等。

范艾克《神秘的羔羊》，1432 年，畫板、油彩，135 × 235 公分。

約翰到了天上，看到寶座上放著一本神聖的書。這時，寶座上出現了一隻羔羊，四個長老就跪下禮拜羔羊，他們對約翰説，只有這隻羔羊才能揭開書上的七個印。

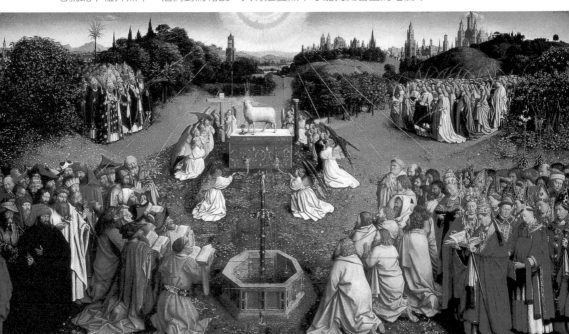

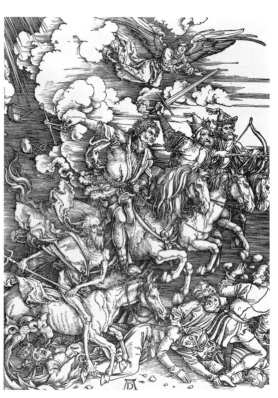

杜勒《啟示錄四騎士》，1498 年，木刻版畫，40 × 28 公分。

這四個騎士向人間飛馳而來，憤怒的日子到了，他們斬盡一切罪惡。

　　《啟示錄》是一篇隱喻極為奇特和古怪的諷刺文學作品。它把羅馬帝國，特別是羅馬史上最殘暴的尼祿王，諷喻成一個無惡不作的大淫王，是耶和華最深惡痛絕的人；把基督徒、以色列人、受壓迫者喻為無罪的羔羊，得到了上帝最大的恩典。

　　15 世紀初的比利時畫家范艾克畫了一幅《神秘的羔羊》，在宗教畫中相當負有盛名，故事說的是，約翰到了天上，看到一個寶座，寶座上放著一本神聖的書，有七道印封著。約翰想要看它，但沒有辦法揭開七個封印，所以看不到。正在為此事而煩惱時，寶座周圍的長老中有一個勸約翰別煩惱，封印是能揭開的。

　　這時，寶座上便出現了一隻羔羊，像是被傷害過的（象徵以色列人在世上的受難），有七個角和七隻眼，象徵耶和華的七個靈。這隻羊拿起聖書，周圍的四個「活物」和二十四個長老就跪下禮拜羔羊，他們對約翰說，只有這隻羔羊才能揭開七個印。《神秘的羔羊》就是描繪二十四個長老禮拜羔羊的故事。

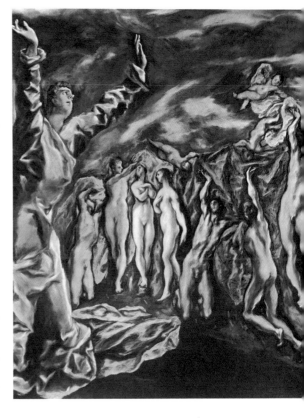

葛雷柯《揭開啟示錄的第五封印》，1608~1614 年，畫布、油彩，225 × 193 公分。

這是關於啟示錄中，聖約翰退隱到希臘的拔摩島上，想見到世界末日逼近的情景，在最終見到神聖啟示的天堂與地獄的情景時，將這一切都記錄下來的情節。

　　那隻羊拿起聖書揭開第一印，約翰看見了四個騎士中的一個，手執弓箭騎著白馬；揭開第二印，另一個騎士，騎著紅馬，手執大芟刀；揭開第三印時，一個手持天平的騎士騎在一匹黑馬上；當羔羊揭開第四印的時候，一個名叫「死」的騎士，拿著一把大芟刀，騎在一匹灰色馬上。

　　這四個騎士向人間飛馳而來，憤怒的日子到了，他們斬盡一切罪惡。德國畫家杜勒曾經創作過一幅《啟示錄四騎士》的木刻版畫，就是描寫四騎士的故事。

　　有些畫作，畫面上有一個騎士（多半作骷髏狀），手持大芟刀，糾纏著一個活人，這也是屬於啟示錄、或從啟示錄四騎士演繹出來的作品，例如，葛雷柯的《揭開啟示錄的第五封印》，則是關於啟示錄中，聖約翰退隱到希臘的拔摩島上，想見到世界末日逼近的情景，在最終見到神聖啟示的天堂與地獄的情景時，將這一切都記錄下來的情節。

　　法國畫家米勒的名作《死神與樵夫》就是屬於啟示錄四騎士的畫作；
德國木刻家萊台爾，曾經創作過一套主題為《死的舞蹈》連續木刻畫作，
即是以第四騎士為中心人物的啟示錄式的作品。

米勒《死神與樵夫》，1859 年，畫布、油彩，80 × 100 公分。

有些畫，畫面上有一個騎士（多半作骷髏狀），手持大芟刀，糾纏著一個活人，這也是
屬於啟示錄、或從啟示錄四騎士演繹出來的作品。

Last Judgement
最後的審判

當耶穌檢閱生命冊審判靈魂時，是罪人或是善人自有立判。

　　任何宗教信仰都會以眾多的故事，來宣傳死後經過審判進入天堂或地獄的情形。基督教神話所體現的全部信仰內容，就是末日的最後審判。

《最後的審判》，約 1250 ～ 1255 年，石雕。

法國布林熱修道院的浮雕分三層，最上是耶穌，中間一層又分左右兩半，正中拿天平的是天使長米迦勒，由他論善與惡，善者歸左邊入天國，惡者歸右邊打入地獄。

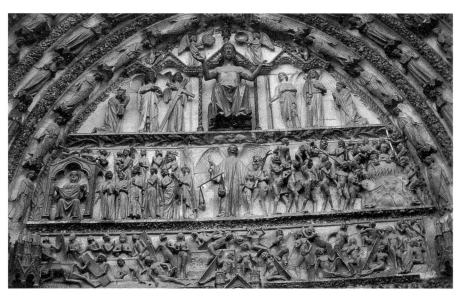

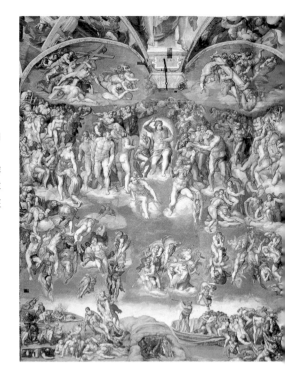

米開蘭基羅《最後的審判》，1535 ～ 1541 年，壁畫，14 × 12 公尺。

歐洲藝術史上堪稱最著名的《最後的審判》，就是這面由米開蘭基羅足足畫了七年的壁畫。正中間那個堅毅公正的耶穌，實在是畫家的精神肖像。

　　耶穌，作為神的兒子，在人間傳道，被釘死之後升天，坐在寶座上審判人的靈魂。審判時，耶穌坐在大寶座上，從他前面，天和地都分開，再無一切阻攔，大大小小的死人都站在寶座前面。耶穌檢閱生命冊，死人受生命冊的記載定案。如果是罪人就判他入火湖裡，作第二次死亡的懲罰（靈魂的死）；而在世行善的好人，耶穌會把生命的水賜給他喝，同時得到靈魂的永生。

　　《最後的審判》的最早作品，要推中世紀教堂建築上的雕塑或壁畫。

　　法國布林熱修道院的浮雕《最後的審判》，分三層，最上層是耶穌，中間一層又分成左右兩邊，正中拿著天平的是天使之長米迦勒，由他論斷善與惡，善者歸左邊入天國，惡者歸右邊墮入地獄。下面一層是象徵死而復活，圖中那些死人們正在從棺材裡爬出來。這個浮雕約完成於 13 世紀末，

魯本斯《最後的審判》，1615 ～ 1616 年，畫布、油彩，610 × 460 公分。

耶穌在人間傳道，釘死後升天，坐在寶座上審判人的靈魂。大大小小的死人都站在寶座前面，耶穌檢閱生命冊，死人受生命冊的記載定案。

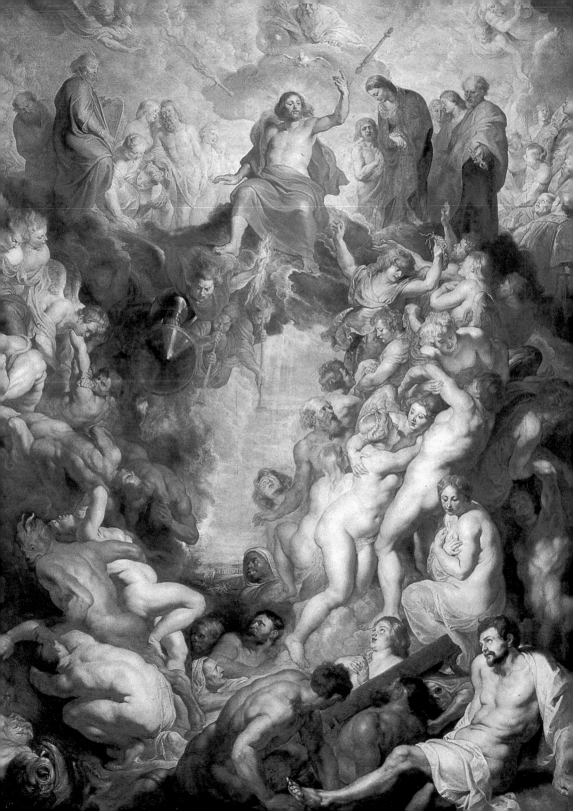

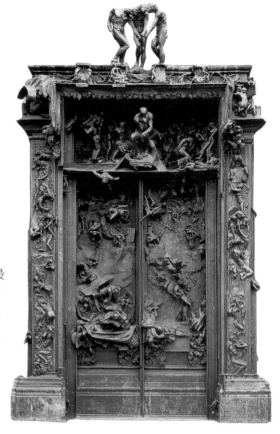

羅丹《地獄之門》，1880～1917年，
青銅，630 × 400 × 85 公分。

《地獄之門》是屬於最後審判的惡
的終結，從美術史角度來看是宗教
藝術登峰造極的碩果。

是典型的中世紀式作品。

　　歐洲藝術史上堪稱最著名的《最
後的審判》是米開蘭基羅的創作，
他足足畫了七年（1534 ～ 1541）。
正中間那個堅毅有力、公正不阿的
耶穌，實在是米開蘭基羅的精神肖
像。為了創作這幅巨型壁畫，畫
家積勞成疾，嚴重地損害了健康。
巴洛克時期的代表畫家魯本斯，
也畫過多幅《最後的審判》。

　　羅丹根據但丁《神曲》第三部《地獄篇》中的數十則故事（其中有義
大利歷史上若干悲壯慘烈的如《尤戈利諾》、《里米尼的弗蘭切斯卡》等等，
以及希臘神話故事），創作成巨型青銅雕塑《地獄之門》，已完成成型巨模。
在單體雕塑中最著名的是《沉思者》，成為人類善於思考、探索、創造深
奧哲學思想的標誌。《地獄之門》是屬於最後審判的惡的終結，從美術史
角度可以看成是宗教藝術登峰造極的碩果。

國家圖書館出版品預行編目（CIP）資料

用圖片說歷史:從希臘諸神到最後的審判:揭露光
芒萬丈的神話與傳說故事 / 許汝紘編著. · · 初版.
· · 臺北市:信實文化行銷, 2017.08

面; 公分. · · (What's art)

ISBN 978 · 986 · 5767 · 86 · 0(平裝)

1.美術史 2.歐洲

909.4 106011303

更多書籍介紹、活動訊息，請上網搜尋　拾筆客　🔍

What's Art

用圖片說歷史：從希臘諸神到最後的審判
－揭露光芒萬丈的神話與傳說故事

作　　　者：許汝紘
封 面 設 計：陳芷柔
總 編 輯：許汝紘
編　　　輯：孫中文
美 術 編 輯：陳芷柔
行 銷 企 劃：郭廷溢
發　　　行：許麗雪
總　　　監：黃可家
出　　　版：信實文化行銷有限公司
地　　　址：台北市松山區南京東路5段64號8樓之1
電　　　話：（02）2749-1282
傳　　　真：（02）3393-0564
網　　　址：www.cultuspeak.com
信　　　箱：service@cultuspeak.com

印　　　刷：威鯨科技有限公司
總 經 銷：高見文化行銷股份有限公司
香港總經銷：聯合出版有限公司

2017 年 8 月 初版
定價：新台幣 480 元